DALI
명작 400선

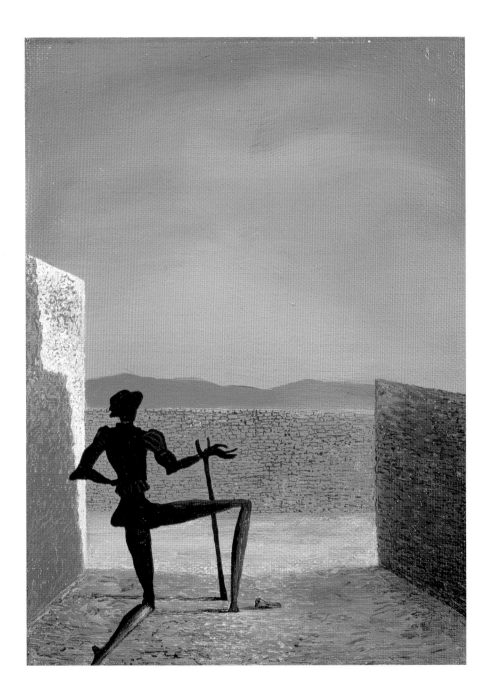

달리

DALI

명작 400선

로버트 휴즈 서문 │ 박누리 옮김

마로니에북스

40년 가까이 살바도르 달리는 현존하는 가장 유명한 예술가 두 사람 중 하나였다. 신체적 트레이드마크로 말할 것 같으면 그의 콧수염에 대적할 만한 라이벌은 반 고흐의 귀와 피카소의 거시기 정도일 것이다.[1]

그러나 반 고흐나 피카소와는 달리 달리의 콧수염은 벨라스케스가 그린 펠리페 4세의 초상화에서 힌트를 얻은 것이었다. 달리의 성공은 정통 예술가로서 쇠퇴와 동일어이기도 했다. 자기 자신의 예술을 모방하는 것은 화가들 사이에서 드물지 않은 일이지만, 달리는 그야말로 보기 드문 열정을 가지고 스스로의 예술을 모방했다. 예술가에 대한 판에 박힌 이미지가 두 가지 있는데 — 고전적 "거장"(라파엘로나 루벤스), 별난 "괴짜"(랭보나 반 고흐) — 그의 명성은 이 둘에 모두 기반을 둔 것이었다. 겉으로 보이는 달리의 이미지는 양쪽의 공통점이라 할 수 있는 괴팍함을 생생하게 구현한 캐리커처인 동시에 둘 중 어느 한쪽으로도 완전히 기울어지지 않은 독특한 것이었다. 여기에 초기의 달리가 있다. 고삐 풀린 상상력의 광기가 제왕과도 같은 사적인 환상에 푹 젖어 있다. 다른 한 쪽에서는 후기의 달리가 사실 베르메르와 벨라스케스 사이에는 거의 차이가 없으

섯 개의 실제 거울에 잠정적으로 반영된
여섯 개의 가상 각막으로 영원화한
갈라의 뒷모습을 그리고 있는
달리의 뒷모습 (미완성)(부분) p.366

[1] 피카소는 일생에 걸친 화려한 여성 편력으로 유명하다.

며, 자신은 이 두 거장의 영적 후계자라고 역설하고 있다. 달리는 예술보다는 그가 퍼뜨린 온갖 자잘한 일화와 자기 재현의 고통에 대한 스토아적인 무관심이라는 측면에서 이 두 가지를 모두 해냈다. 아직까지도 인구에 회자되는 유명한 발언 하나.

"나와 미치광이의 차이는 나는 미치지 않았다는 사실이다."

사실 달리는 정말로 미치지 않았다. 카탈루냐 지방의 비공식 홍보 대사로 활동했던 말년에 왁스 바른 콧수염과 바닷가재 전화기, 흐물흐물한 시계의 달리는 혐오스러운 모더니즘의 극단적 순간들을 에나멜 칠한 작은 비전들로 만들어내는 데 일조했던 젊은 시절의 이미지 — 불안정하고 언제라도 달려들어 물어뜯을 준비가 되어 있는 애송이 댄디보이, 안달루시아의 개 미친 살(살바도르 달리의 애칭)을 완전히 지워내는 데 성공했다.

정통파 예술가로서 달리의 명성을 쌓아 준 작품들은 거의 대부분 그의 35세 생일 이전, 특히 1929년부터 1939년 사이에 제작한 것이다. 1926년 전후에 극단적인 디테일까지 묘사하는 리얼리즘을 만난 달리는 스스로의 현실 감각을 뒤집어엎었다. 긴장이 내재된, 표면으로서의 그림을 내세우는 대신 달리는 완전히 정반대의 방식을 취했다. "온갖 종류의 일반적인 눈속임과 가장 평판 나쁜 아카데미즘을 활용하여" 완벽하게 투명한 창문으로서의 그림을 창조하여 "생각의 잠재적인 계급주의"를 불러일으킨 것이다. 달리가 자신의 모델로 선택한 화가는 19세기 말의 정통주의자 쟝-루이 메소니에로, 극세 묘사로 가득한 메소니에의 유화들은 모더니즘이 반대하는 모든 것 — 사진보다 더 정확하고 욕실의 도자기처럼 매끈매끈 윤기가 흐

르는— 을 대표하고 있었다.

이러한 테크닉은 비록 비이성적이고 충격적이기는 하지만, 모든 시상을 진짜처럼 보이게 하는 설득력을 부여한다. 그러나 여기에는 이미지의 어떤 체계가 필요하며, 달리는 이것을 스스로 "편집증–비판적"이라고 부른 방법을 통해 접근했다. "편집증–비판적 방법"이란 핵심만 말하자면 한 가지를 보는 동시에 다른 한 가지를 보는 것이다. 이러한 이중 해석의 속임수는 16세기 이래 다른 화가들도 종종 사용해 왔던 것으로, 아르킴볼도[2]의 야채나 생선, 혹은 육류로 만든 카프리치오 두상이나 그 모작들은 달리 이후 루돌프 2세의 프라하 궁정에서만큼이나 근대의 쉬크한 인테리어로 선풍적인 인기를 끌게 되었다.

그러나 달리는 이를 복잡다양하다 못해 공간적으로도 가장 멀리 떨어져 있는 사물들을 상호 소거하는 시각 지수로 잇는, 가장 독특한 고안으로 받아들였을 뿐이다. 따라서 1937년작 〈나르시수스의 변신〉(p. 202)에서, 깨지는 금 사이로 수선화[3]가 피어나는 거대한 달걀을 쥔 채 땅에서 피어오르는 손은, 배경의 연못 속을 들여다보는 나르시수스로 "변신"하게 만들 수 있다. 이러한 불확실성은 주로 (그보다 조금 세련되기는 했으나) 데 키리코[4]로부터 따온 몽환적인

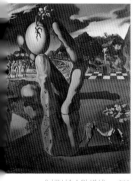

〈나르시수스의 변신〉 p.202

2) Giuseppe Arcimboldo, (1527~1593) 이탈리아 르네상스의 화가. 루돌프 2세 치하 합스부르크 왕실의 궁정화가로 활동하였으며 사물을 조합해 사람의 이미지를 만들어낸 그림들로 유명하다.

3) 수선화는 영어로 "narcissus"로, 그리스 신화의 나르시수스에서 유래한다. 미소년 나르시수스가 연못에 비친 자신의 미모에 반하여 산의 요정 에코의 사랑을 외면하자 노한 아프로디테가 연못가의 수선화로 변하게 하였다고 한다. 수선화의 꽃말은 "자아도취"이다.

4) Giorgio de Chirico, 1888~1978 그리스 태생의 이탈리아 화가. 형이상학적이고 몽환적인 화풍으로 초현실주의에 많은 영향을 끼쳤으며, 스콜라메타피지카(Schola Metaphysica: 형이상파)의 선구자로 미래파 이후의 이탈리아 화단을 풍미했다.

풍경—평평하고, 사막처럼 볼품없는 로트레아몽[5]의 수술대 위에서 온갖 괴상한 물건들이 만나는—은 마치 『펀치』 30호에 등장하는 우스꽝스러운 싯구를 연상시킨다.

> 창백한 노란 모래 위에
> 한 쌍의 깍지 낀 손과
> 그리고 실에 뒤엉킨 눈알과
> 그리고 날고기 한 접시와
> 그리고 자전거 안장과
> 그리고 거의 아무 것도 아닌 것 하나가 있네.[6]

끝; 하지만 담배는 안돼. 성숙한 달리는 패러디용으로는 너무 괴팍하고 강박적이다. 패러디란 그 대상이 어느 정도 정상적이어야 가능한 법인데, 달리의 작품에는 도대체 정상적인 구석이라고는 눈 씻고 봐도 찾을 수가 없기 때문이다. 그 강도는 이미 풍자의 경지를 넘어섰는데, 작은 사이즈를 생각하면 이는 필연적일 수도 있다. 이렇게 본다면 추상 표현주의의 영향력은 그 반대로 보는 이를 집어삼키는

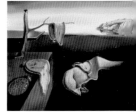

〈기억의 영속 (흐물흐물한 시계들)〉 p.11

5) Comte de Lautréamont, 1846~1870 본명은 이시도르-루시앙 뒤카스(Isidore-Lucien Ducasse). 19세기 후반 프랑스의 시인. 무명작가였으나, 사후 쉬르리얼리스트에 의하여 절찬을 받고 근대시의 선구자로서 랭보와 같은 위치를 차지하였다. 주요작: 산문시집 《말도로르의 노래 Les Chants de Maldoror》(1868)

6) 제럴드 버너스(Gerald Berners, 1883~1950)가 달리에게 헌정한 시 〈초현실주의 풍경 Surrealist Landscape〉을 패러디한 것. 원문은

On the pale yellow sands
There's a pair of clasped hands
And an eyeball entangled with string
And a plate of raw meat,
And a bicycle seat,
And a Thing that is hardly a Thing.

캔버스의 크기에 상당 부분 의존하고 있다. 달리와 함께 있으면 언제나 망원경을 거꾸로 잡고서, 빛나리만치 선명하고, 독에 취한, 오그라든 세상과, 시선은 잡아끌되 몸은 초대하지 않는 날카로운 환각의 그림자 조각들과 그 깊은 통찰을 들여다보게 된다. 이 풍경 속에서 걷거나 심지어 만진다는 것은 상상할 수조차 없다. 모두 환영에 불과하기 때문이다. 1931년작 〈기억의 영속 (흐물흐물한 시계들)〉(p. 110)과 같은 달리의 소품들은 그 사실성을 증명할 수 없기 때문에 여전히 그 마력을 간직하고 있는 셈이다. 관객은 드넓게 펼쳐진 새틴 같은 해변과, 녹아내리는 시계들과, 자연의 형태를 취한 흐릿한 윤곽들(사실 화가 자신의 옆얼굴도 코를 땅에 박고 있다)을 그저 받아들이는 수밖에 도리가 없다.

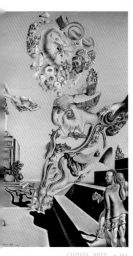

<기련한 게임> p.89

달리는 선정성에 대해 빛나는 감각을 지니고 있었다. 달리의 이미지들을 제대로 보려면, 과거로 돌아가 성적으로 덜 솔직했던 시대의 문맥 안에 진열해야만 한다. 오늘날 예술계에서 섹스나 피, 배설물, 부패 등은 예전만큼 자극적인 소재가 아니지만, 50년 전에는 여전히 매우 쇼킹했으며, 1929년작 〈가련한 게임〉(p. 89)처럼 수음(手淫)—주춧돌 위에 서서 수치심에 머리를 들지 못하는 남자의 어마어마하게 거대한 손—과 시체 성애를 명백하게 묘사한 작품을 소화하기란 쉬운 일이 아니었다. 앞쪽에 보이는, 시시껄렁한 말을 지껄이고 있는 남자의 바지 위에 조그맣게 그려넣은 배설물 얼룩에 브레통마저 기분이 상했으며, 초현실주의 예술가들은 꿈의 이미지로서의 똥을 용인할 수 있는지 없는지에 대해 심각한 앙케이트를 실시했을 정도였다. 바로 여기에서 달리는 검열된 꿈이란 꿈이라 할 수 없으며 의식의 구성일 분이라는 점—만약 그의 초현실주의 동료들이 무의식의 환상적인 작용에 관심을 가진다면, 그게 사마귀건 똥이건 그

무엇이건 간에 받아들여야 한다는 사실을 날카롭게 지적한 것이다. 끊임없이 긁어대는 바람에 자극을 받은 분비선처럼, 달리의 정신은 1930년대가 끝나기 전에 이러한 수많은 고백적인 이미지들을 벗어버렸다. 피카소가 일생 동안 자신의 격렬한 정욕을 주제로 써먹은 것처럼, 달리는 성불능과 죄의식의 심상을 활용했다. 그는 꼿꼿하게 서지 못하고 흐물거리는 모든 것—물러버린 까망베르 치즈, 가우디의 석조 건축, 목발로 떠받친 멜론 모양의 둥근 살덩어리, 흐물흐물한 시계, 달걀 프라이, 용해되는 머리 등등—을 좋아했다. 달리는 스페인의 경건주의 예술—프라도의 걸작들이 아니라, 야하고 번지르르한 시골 성당들의 경건주의—로부터 육체에 관해서는 보는 이를 거의 무력하게 만드는 불쾌감을 물려받았다. 달리의 작품 속에서 육체는 빛의 매질을 받아 고통스러워하며 매달아놓은 뇌조처럼 무르익어 보인다. 자신만만한 육체란 애초에 이 세상에 있지도 않지만, 육신으로부터의 영적 초탈 역시 존재하지 않는다. 따라서 달리의 이상하리만치 염세적이고 숨막히는 분위기가 탄생한 것이다. 다른 초현실주의 예술처럼 포르노그래피와 맥이 닿아있는 또 하나의 특성 말이다.

– 로버트 휴즈

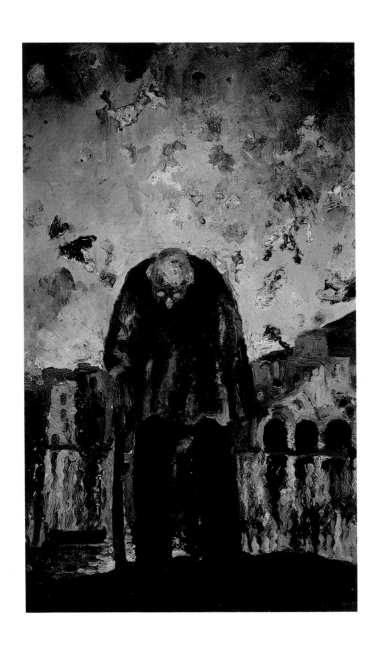

새벽녘의 노인 · 1918
개인 소장

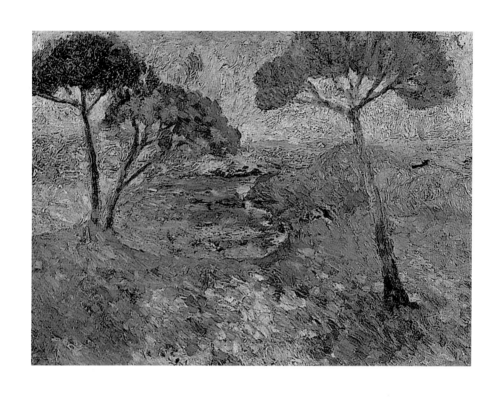

세 그루 소나무 · 1919경
개인 소장

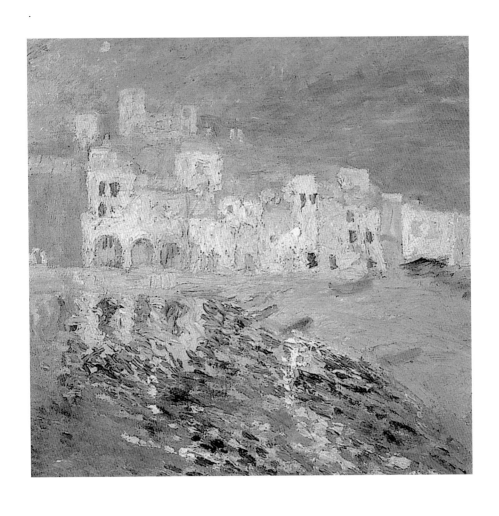

알게로 항구 · 1919–1920
피게라스, 갈라–살바도르 달리 기금, 달리가 스페인 정부에 기증

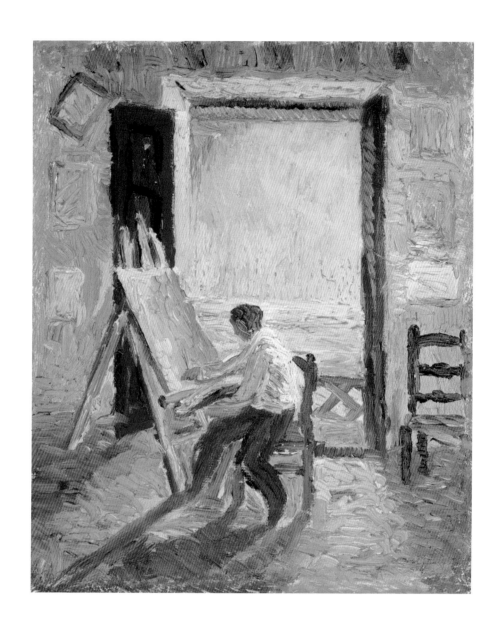

스튜디오의 자화상 · 1919경
플로리다 주 세인트피터스버그, 살바도르 달리 미술관, 이전에는 E. & A. 레이놀즈 모스 소장

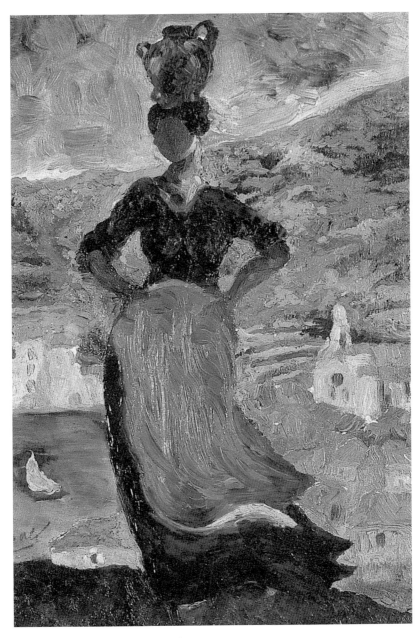

카다케스의 농부 여인, 오르텐시아의 초상 · 1920
개인 소장

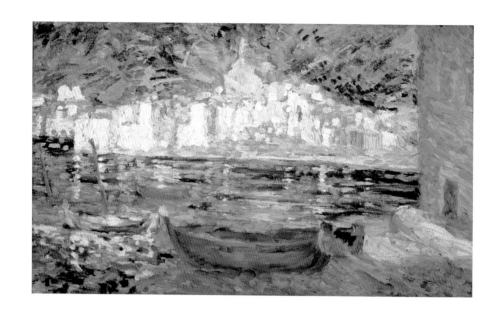

플라이야 포알에서 본 카다케스 풍경 · 1920
플로리다 주 세인트피터스버그, 살바도르 달리 미술관, 이전에는 E. & A. 레이놀즈 모스 소장

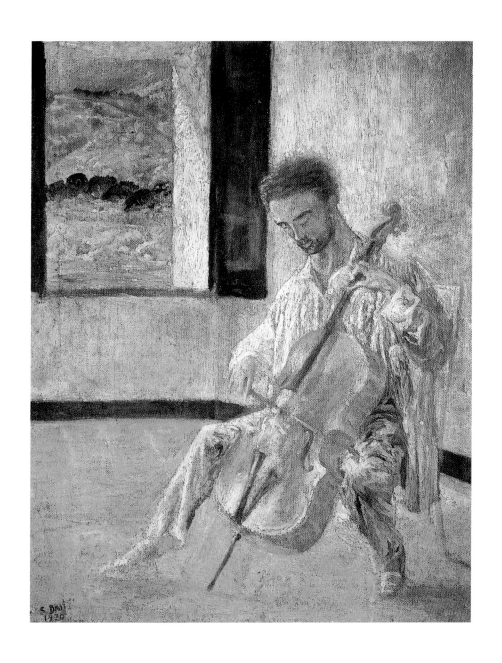

첼리스트 리카르도 피쇼의 초상 · 1920
카다케스, 개인 소장

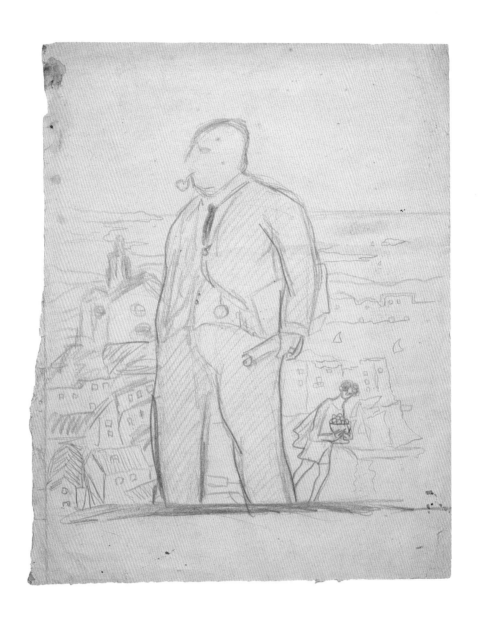

"내 아버지의 초상"을 위한 습작 · 1920
피게라스, 갈라–살바도르 달리 기금, 1989 달리 유증

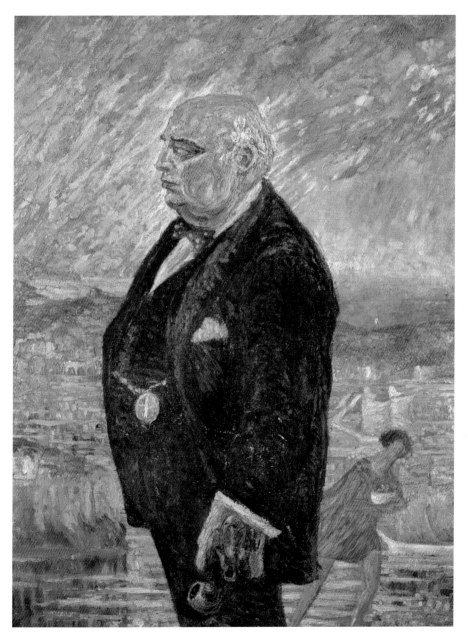

내 아버지의 초상 · 1920-21
피게라스, 갈라−살바도르 달리 기금, 달리가 스페인 정부에 기증

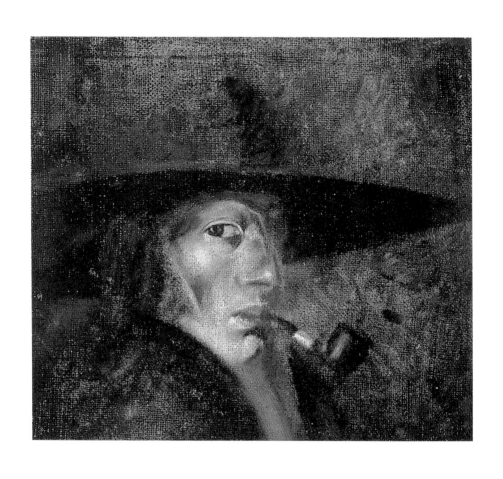

자화상 · 1921경

플로리다 주 세인트피터스버그, 살바도르 달리 미술관

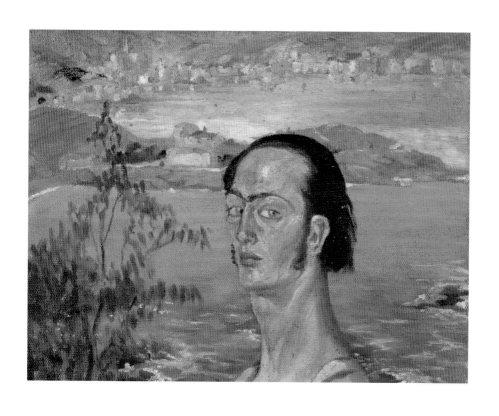

라파엘의 목을 지닌 자화상 · 1920-21
피게라스, 갈라-살바도르 달리 기금, 달리가 스페인 정부에 기증

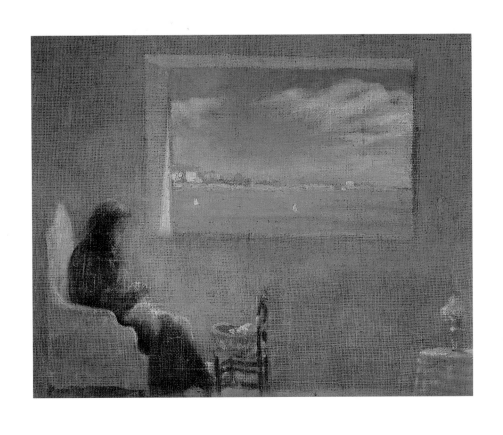

바느질하는 아나 할머니 · 1921경
피게라스, 호아킨 빌라 모네르 컬렉션

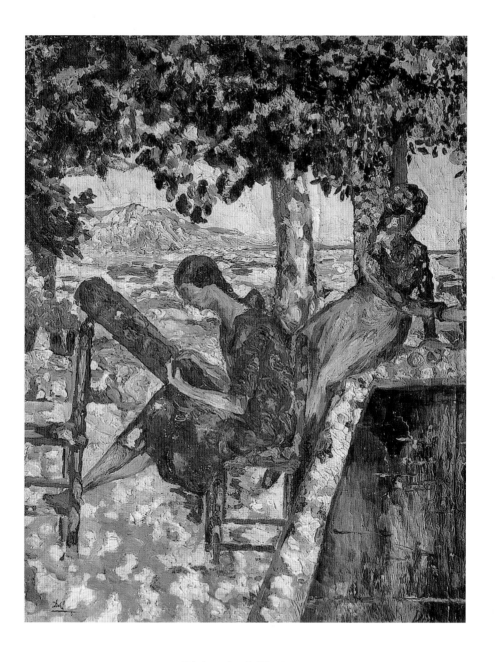

정원의 소녀들 (사촌들) · 1921
파리, 앙드레-프랑수아 프티

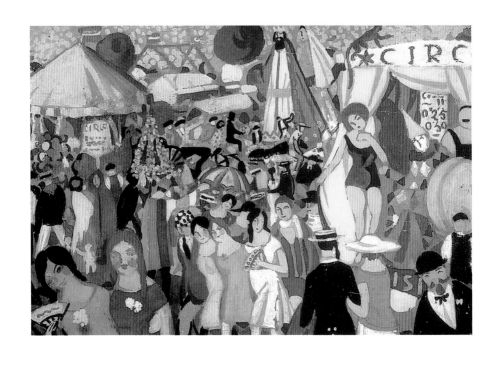

피게라스의 산타 크레우스 축제 – 서커스 · 1921
피게라스, 갈라–살바도르 달리 기금

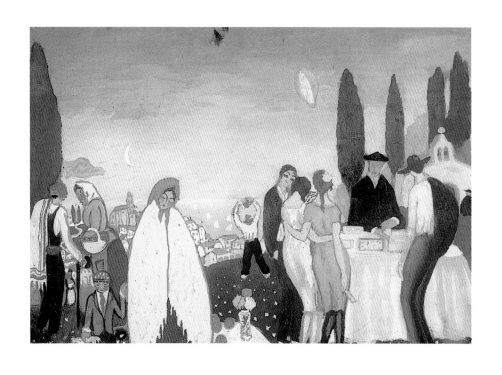

산 세바스티안의 축제 · 1921
피게라스, 갈라−살바도르 달리 기금

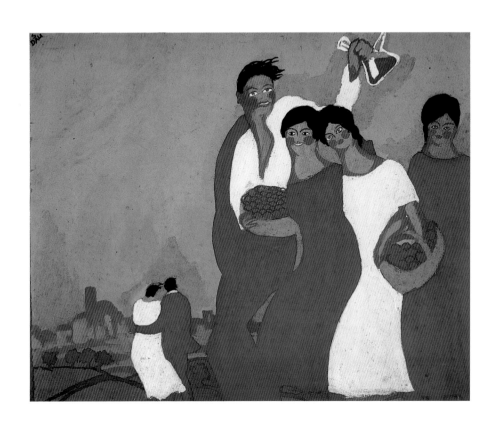

피게라스의 산타 크레우스 축제 · 1920
플로리다 주 세인트피터스버그, 살바도르 달리 미술관, 이전에는 E. & A. 레이놀즈 모스 소장

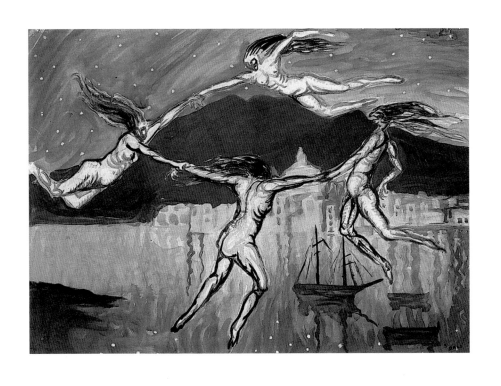

마녀들의 사르다나 · 1921
플로리다 주 세인트피터스버그, 살바도르 달리 미술관

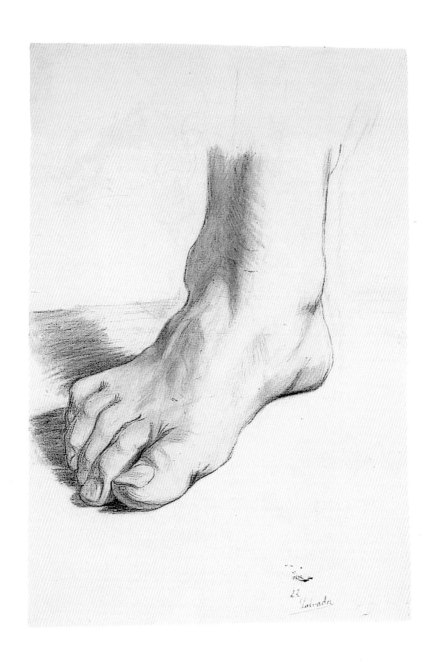

발의 연구 · 1922

피게라스, 갈라-살바도르 달리 기금, 1989 달리 유증

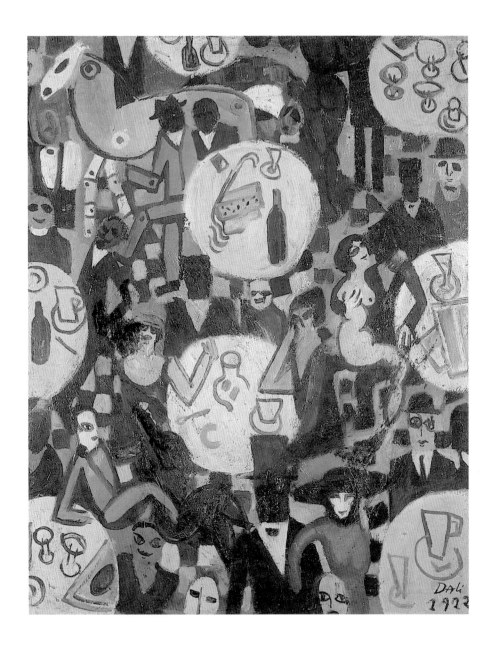

카바레 풍경 · 1922
파리, 베네딕트 프티 컬렉션

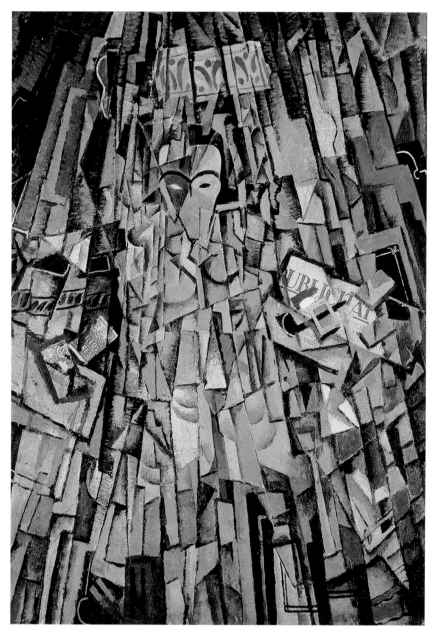

입체파 자화상 · 1923
마드리드, 국립 소피아 왕비 예술 센터 미술관, 달리가 스페인 정부에 기증

"뤼마니떼" 지(紙)가 있는 자화상 · 1923
피게라스, 갈라–살바도르 달리 기금, 달리가 스페인 정부에 기증

인물들이 있는 암푸르단 풍경 · 1923
피게라스, 갈라–살바도르 달리 기금, 달리가 스페인 정부에 기증

알게로 항구, 카다케스 · 1924
피게라스, 갈라-살바도르 달리 기금

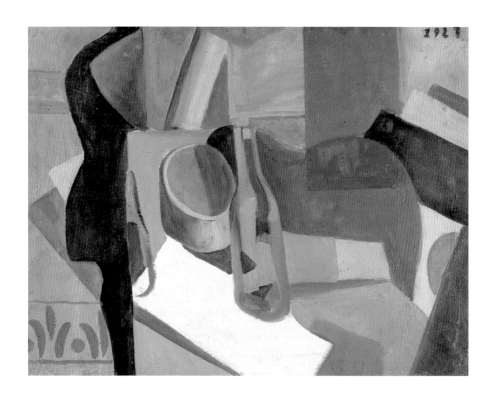

정물 · 1923
마드리드, 국립 소피아 왕비 예술 센터 미술관, 달리가 스페인 정부에 기증

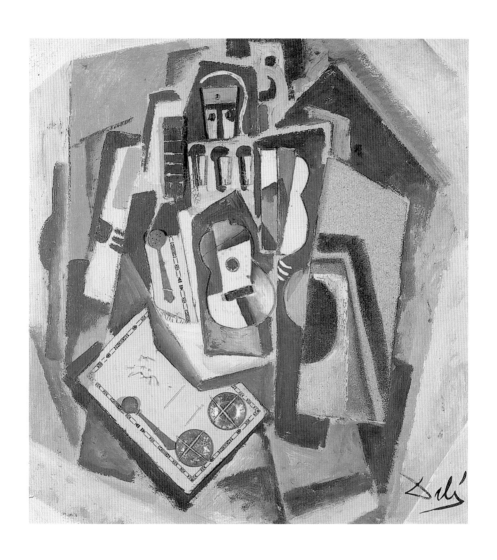

피에로와 기타 · 1924
마드리드, 티센−보르네미자 미술관, 이전에는 몽셰라 달리 데 바스 컬렉션 소장

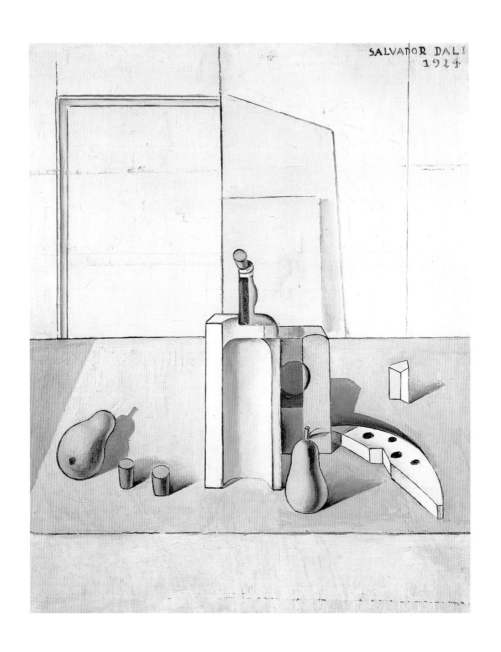

정물 · 1924
마드리드, 페데리코 가르시아 로르카 기금

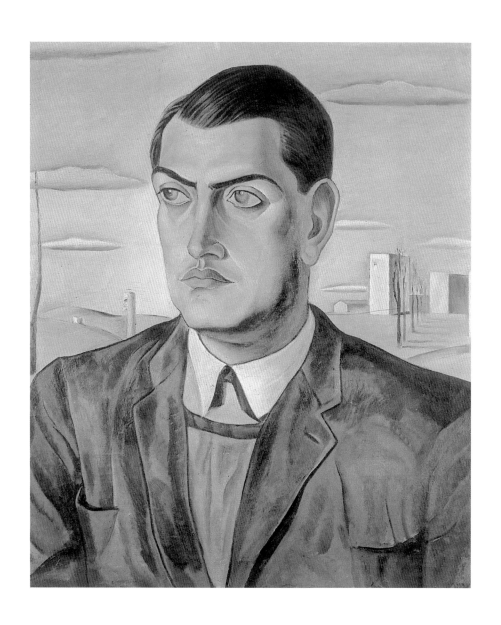

루이스 부누엘의 초상 · 1924
마드리드, 국립 소피아 왕비 예술 센터 미술관, 이전에는 루이스 부누엘 컬렉션 소장

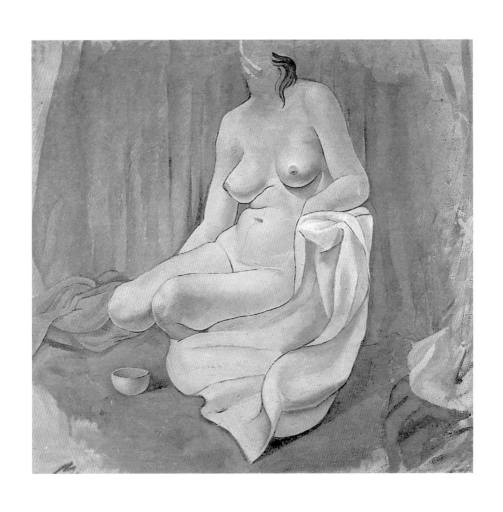

여성의 누드 · 1925
개인 소장

물 속의 누드 · 1925
개인 소장

돈 살바도르와 아나 마리아 달리 (화가의 아버지와 어머니의 초상) · 1925
바르셀로나, 근대 미술관

나의 아버지의 초상 · 1925
바르셀로나, 근대 미술관

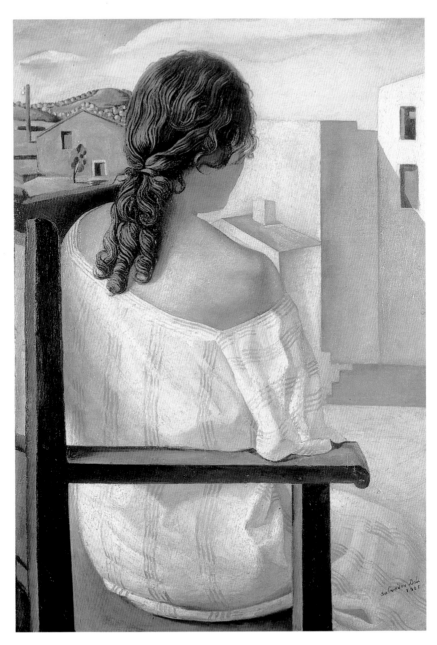

앉아있는 소녀의 뒷모습 · 1925
마드리드, 국립 소피아 왕비 예술 센터 미술관

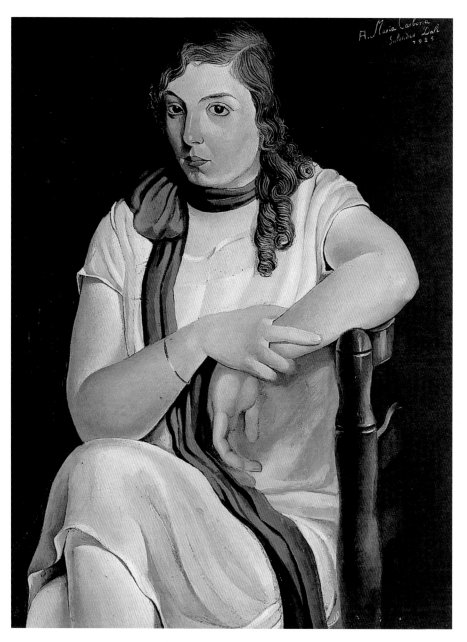

마리아 카르보나의 초상 · 1925
몬트리올 미술관

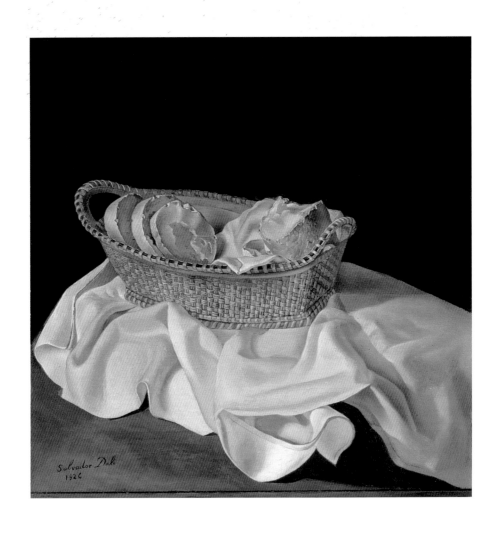

빵 바구니 · 1925
플로리다 주 세인트피터스버그, 살바도르 달리 미술관, 이전에는 E. & A. 레이놀즈 모스 소장

▶ 창가에서 · 1925
마드리드, 국립 소피아 왕비 예술 센터 미술관

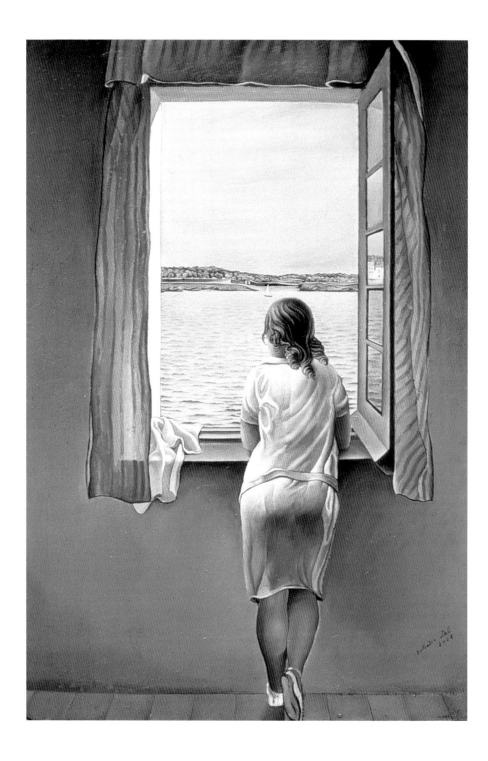

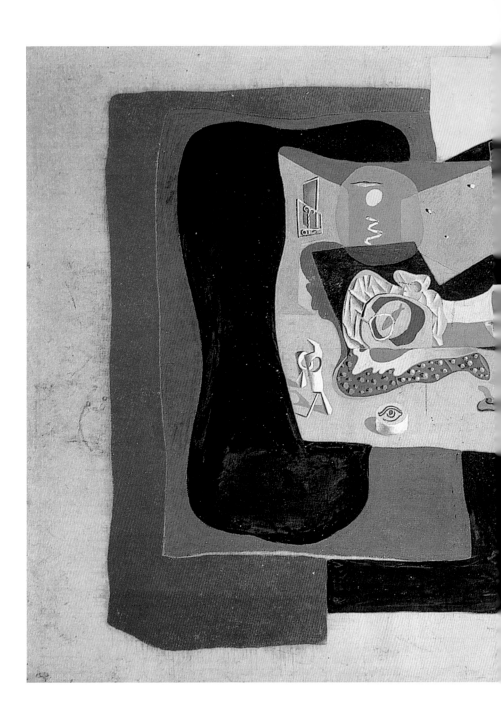

정물과 옅은 자주색 달빛 · 1926
피게라스, 갈라–살바도르 달리 기금,
달리가 스페인 정부에 기증

기타를 연주하는 피에로 · 1926

마드리드, 국립 소피아 왕비 예술 센터 미술관, 달리가 스페인 정부에 기증

비너스와 선원 – 살바트 파파세이트에게 헌정 · 1925
일본 시즈오카, 이케다 20세기 미술관

페니야-세가츠 (바위 위의 여인) · 1925
개인 소장

▶ 라모네타 몬트살바트헤의 초상 · 1926
피게라스, 갈라-살바도르 달리 기금

비너스와 선원 · 1924-26
파리, 앙드레-프랑수아 프티

바위 위의 사람 (잠들어 있는 여인) · 1925
플로리다 주 세인트피터스버그, 살바도르 달리 미술관, 이전에는 E. & A. 레이놀즈 모스 소장

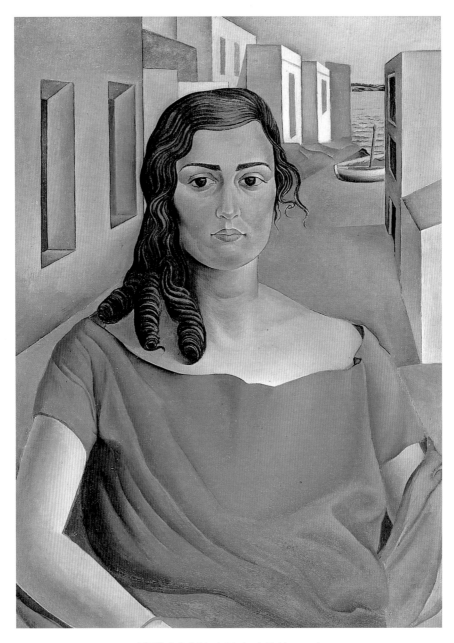

풍경(카다케스) 속의 소녀 초상 · 1926
피게라스, 갈라–살바도르 달리 기금, 달리가 스페인 정부에 기증

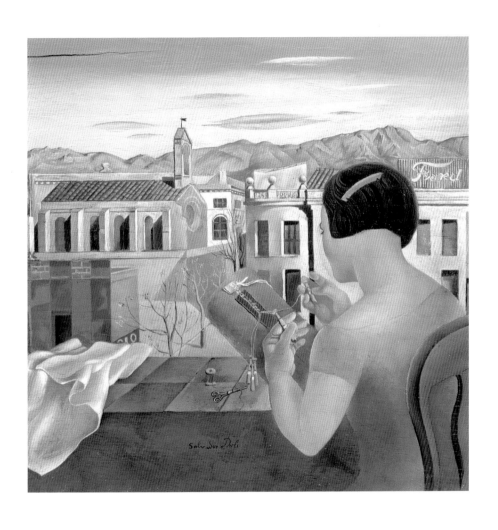

피게라스의 창가의 여인 · 1926
바르셀로나, 후안 카사넬레스 컬렉션

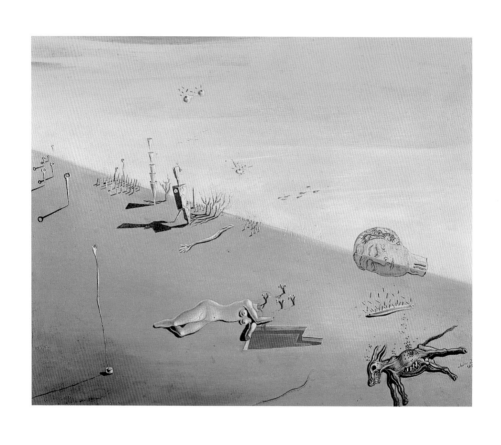

"꿀이 피보다 달콤하다"를 위한 습작 (오토 드로잉) · 1926
개인 소장

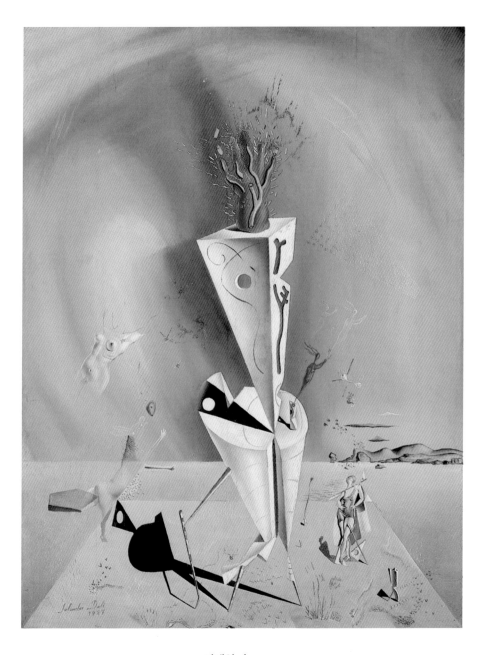

기계와 손 · 1927

플로리다 주 세인트피터스버그, 살바도르 달리 미술관, 이전에는 E. & A. 레이놀즈 모스 소장

입체파 인물 (에릭 사티에게 헌정) · 1926

피게라스, 갈라–살바도르 달리 기금, 달리가 스페인 정부에 기증

마네킹 · 1926-27
피게라스, 갈라-살바도르 달리 기금, 달리가 스페인 정부에 기증

할리퀸 · 1927
마드리드, 국립 소피아 왕비 예술 센터 미술관

셋으로 쪼개지는 자화상 · 1927
피게라스, 갈라–살바도르 달리 기금

안락의자에 앉아있는 여인의 누드 · 1927-28
피게라스, 갈라–살바도르 달리 기금

▶ 달빛 아래 정물 · 1927
마드리드, 국립 소피아 왕비 예술 센터 미술관, 달리가 스페인 정부에 기증

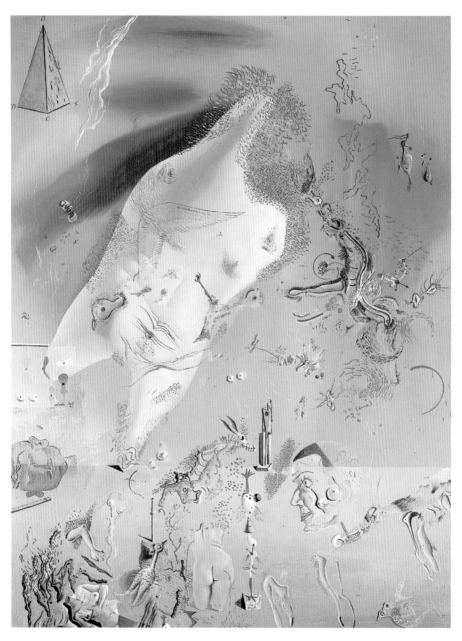

작은 숯가루 (세니시타스) · 1927-28
마드리드, 국립 소피아 왕비 예술 센터 미술관

멱 감는 여인 (여인의 누드) · 1928
플로리다 주 세인트피터스버그, 살바도르 달리 미술관, E. & A. 레이놀즈 모스 대여

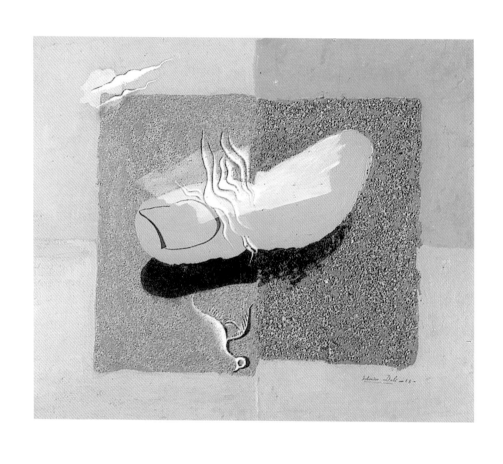

상처 입은 새 · 1928

몬테 카를로, 미즈네−블루멘탈 컬렉션

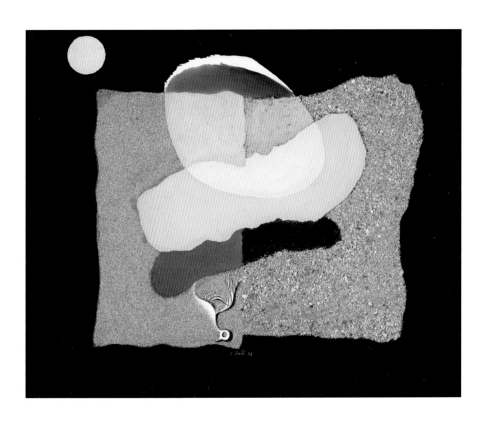

커다란 엄지 손가락, 해변, 달 그리고 썩어가는 새 · 1928
플로리다 주 세인트피터스버그, 살바도르 달리 미술관, 이전에는 E. & A. 레이놀즈 모스 소장

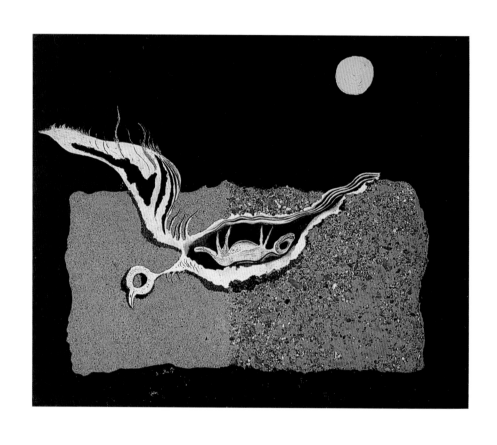

새 · 1928
영국, 개인 소장, 이전에는 롤란드 펜로즈 경 컬렉션

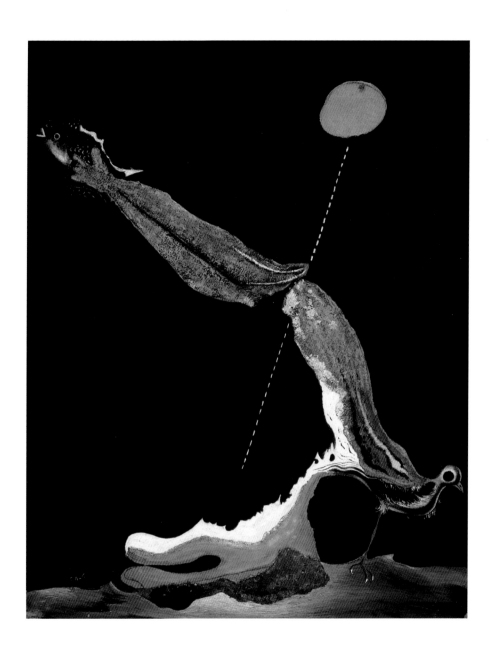

새··· 물고기 · 1928
플로리다 주 세인트피터스버그, 살바도르 달리 미술관, 이전에는 E. & A. 레이놀즈 모스 소장

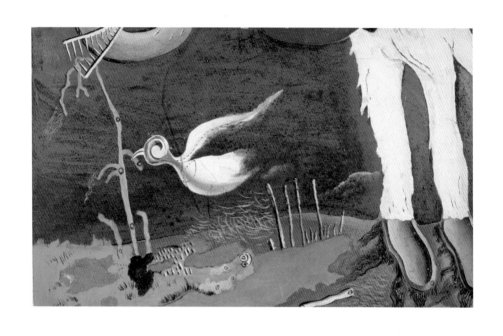

부패한 새 · 1928
피게라스, 갈라–살바도르 달리 기금

인간의 형상을 한 해변 · 1928
플로리다 주 세인트피터스버그, 살바도르 달리 미술관, 이전에는 E. & A. 레이놀즈 모스 소장

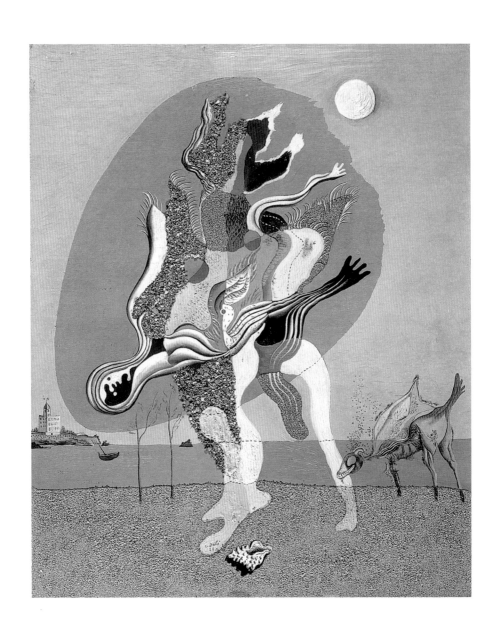

부패한 당나귀 · 1928
파리, 앙드레-프랑수아 프티, 이전에는 폴 엘루아르 컬렉션

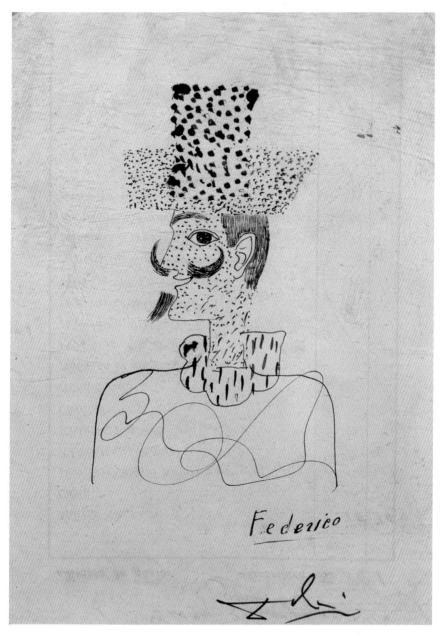

페데리코 가르시아 로르카에게 헌정한 자화상 · 1928
몰레트, 후안 아벨로 프라트 컬렉션

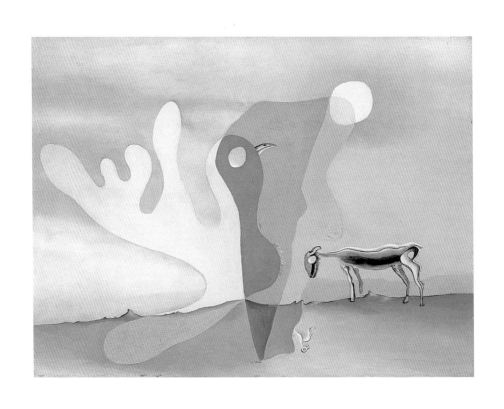

숫양 · 1928
플로리다 주 세인트피터스버그, 살바도르 달리 미술관, 이전에는 E. & A. 레이놀즈 모스 소장

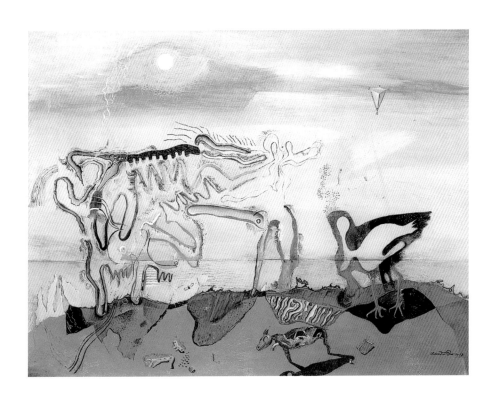

유령 소 · 1928
파리, 국립 근대 미술관, 조르주 퐁피두 센터

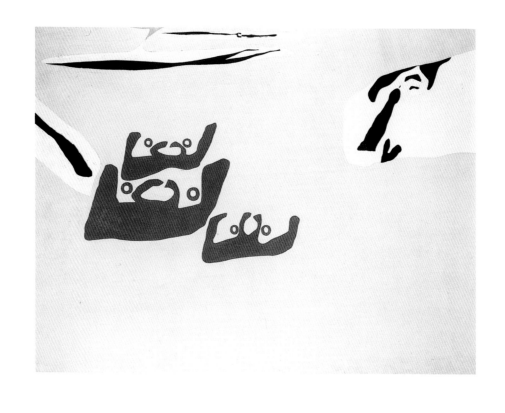

태양, 네 명의 카다케스 어부 여인 · 1928

마드리드, 국립 소피아 왕비 예술 센터 미술관, 달리가 스페인 정부에 기증

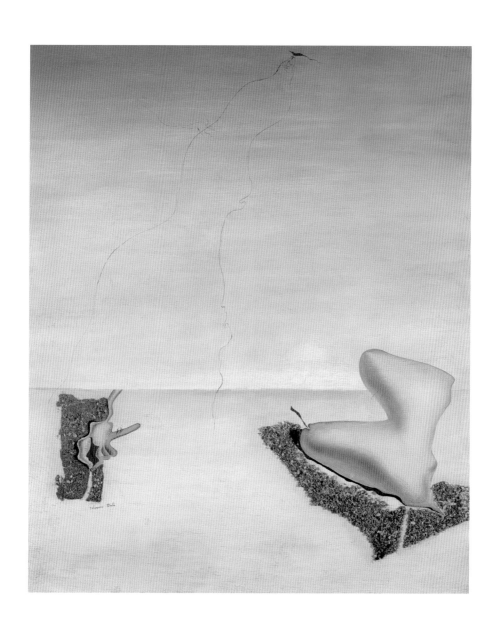

채우지 못한 욕망 · 1928
개인 소장

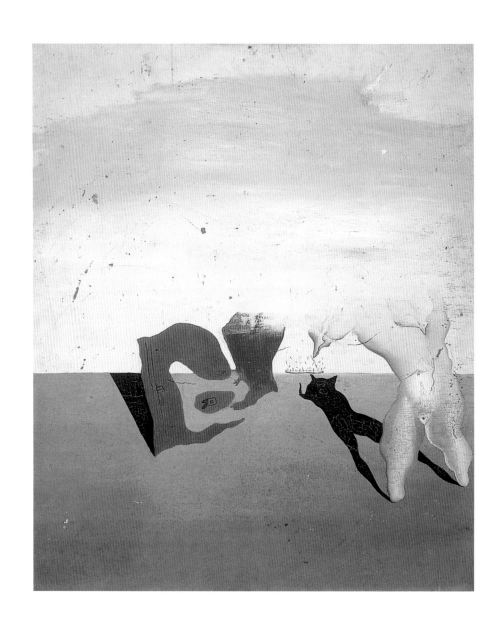

무제 · 1928
피게라스, 갈라–살바도르 달리 기금

욕망의 조절 · 1929

개인 소장, 이전에는 줄리안 리바이 컬렉션

조명을 받은 쾌락 · 1929
뉴욕 근대 미술관(MoMA), 시드니 & 해리엇 재니스 컬렉션, 1957

바다의 소리에 귀 기울이는 병색의 남자 혹은 **두 개의 발코니** · 1929
리우데자네이루, 샤카라 도 세우 미술관, 라이문도 오토니 데 카스트로 마야 기금

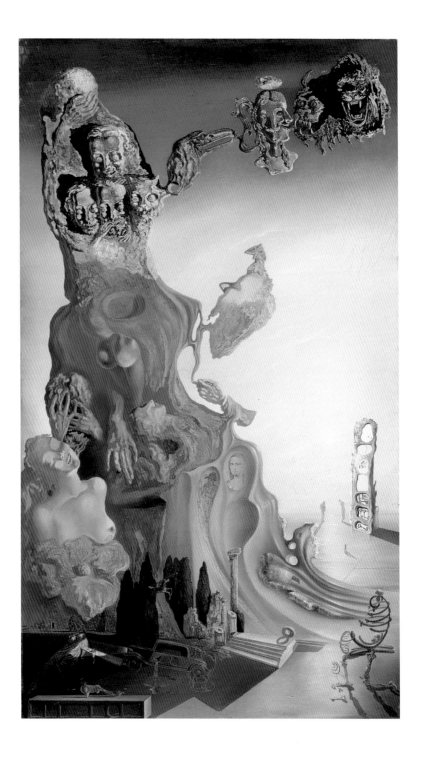

폴 엘루아르의 초상 · 1929
이전에는 갈라 & 살바도르 달리 컬렉션

◀ 성모자에게 바치는 제국 기념비 · 1929
마드리드, 국립 소피아 왕비 예술 센터 미술관, 달리가 스페인 정부에 기증

"투명인간"을 위한 연구 · 1929
개인 소장

▶ 투명인간 · 1929
마드리드, 국립 소피아 왕비 예술 센터 미술관, 달리가 스페인 정부에 기증

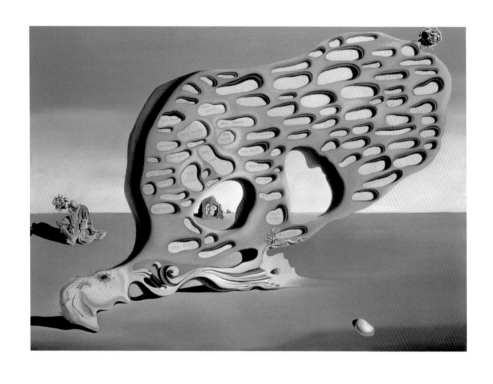

욕망의 수수께끼 – 나의 어머니, 나의 어머니, 나의 어머니 · 1929

뮌헨, 국립 근대 미술관, 이전에는 오스카 R. 슐락 컬렉션

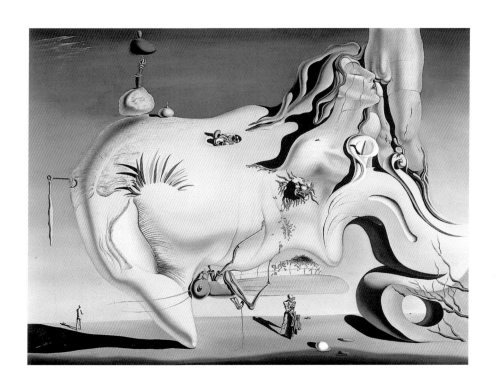

위대한 자위가 · 1929
마드리드, 국립 소피아 왕비 예술 센터 미술관, 달리가 스페인 정부에 기증

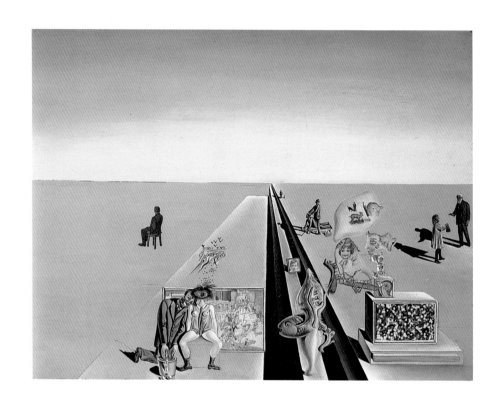

봄의 첫날들 · 1929
플로리다 주 세인트피터스버그, 살바도르 달리 미술관, E. & A. 레이놀즈 모스 대여

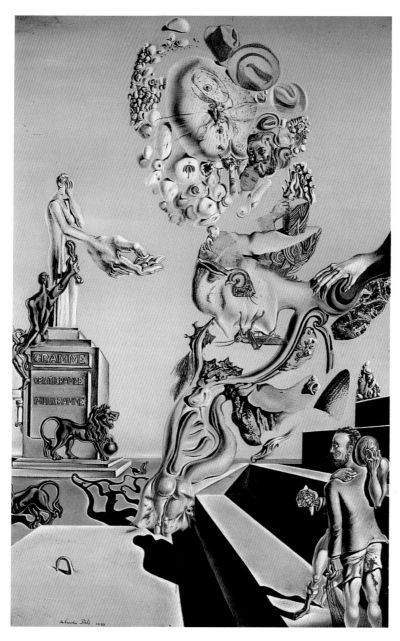

가련한 게임 · 1929
개인 소장

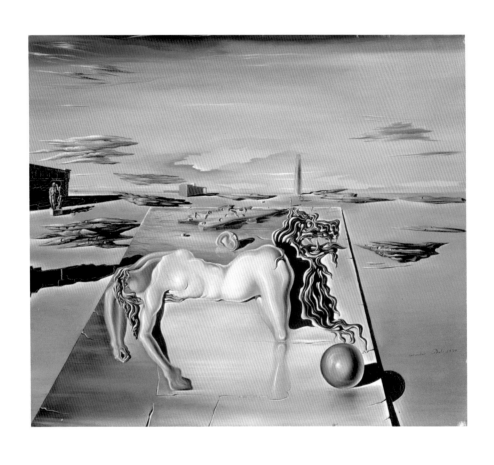

잠든 투명 여인, 말, 사자 · 1930
파리, 개인 소장, 이전에는 노아유 자작 컬렉션

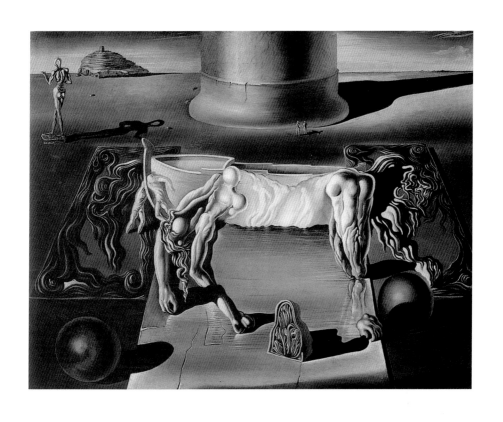

편집증 여인 – 말 · 1930
파리, 국립 근대 미술관, 조르주 퐁피두 센터

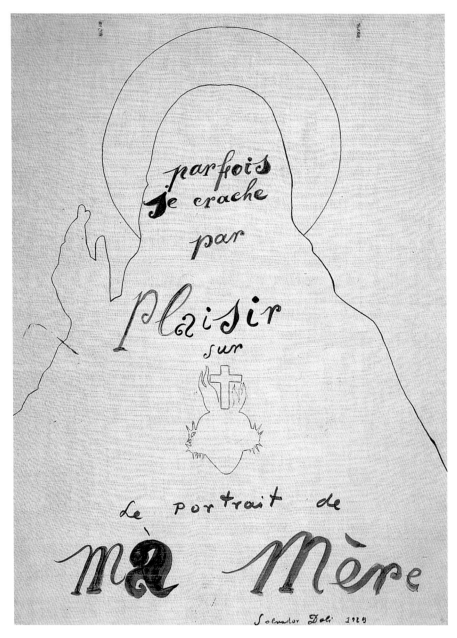

예수 성심 · 1929
파리, 국립 근대 미술관, 조르주 퐁피두 센터

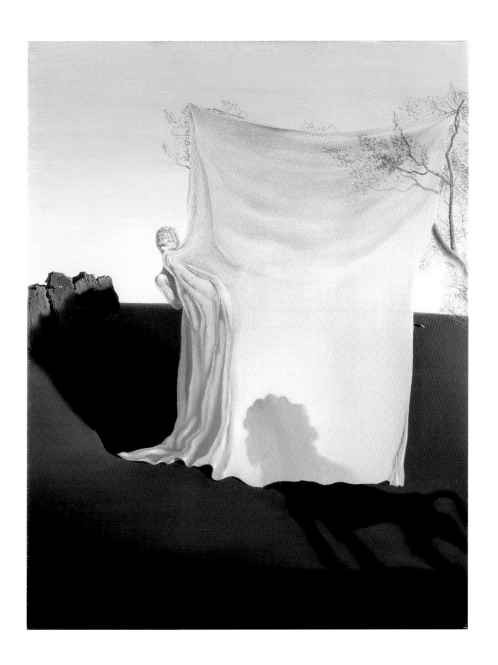

생성의 느낌 · 1930
개인 소장, 이전에는 W. 머레이 크레인 부인 컬렉션

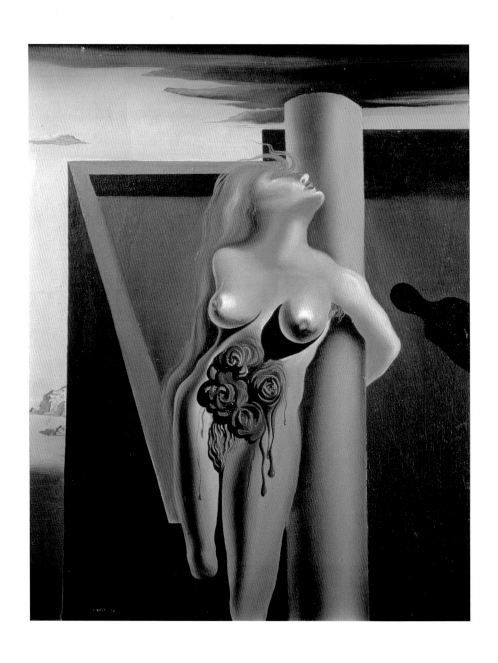

피 흘리는 장미 · 1930
제네바, 개인 소장

현기증 – 쾌락의 탑 · 1930
개인 소장

어느 기차역의 때 이른 경직 · 1930
개인 소장, 이전에는 페치-블런트 백작부인 컬렉션

세례용 성수반 · 1930
플로리다 주 세인트피터스버그, 살바도르 달리 미술관, 이전에는 E. & A. 레이놀즈 모스 컬렉션

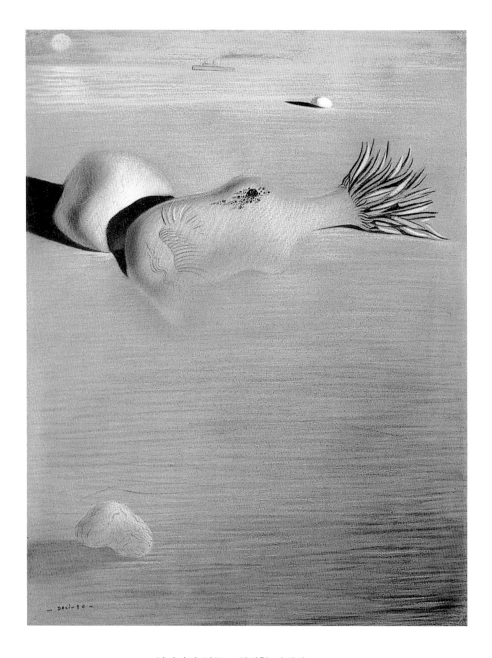

잃어버린 얼굴 – 위대한 자위가 · 1930
플로리다 주 세인트피터스버그, 살바도르 달리 미술관

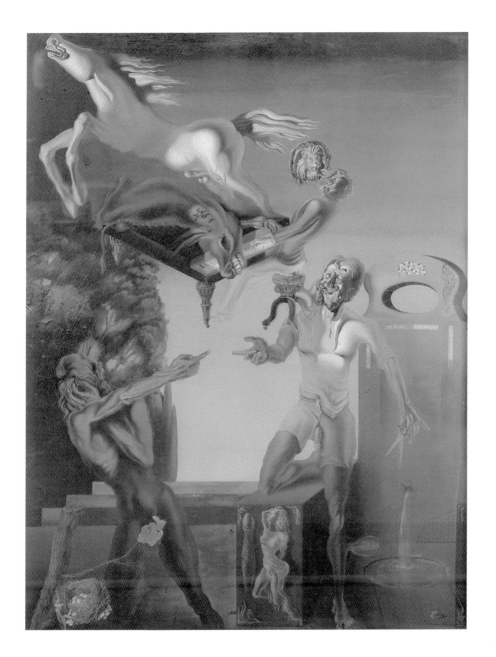

윌리엄 텔 · 1930
개인 소장, 이전에는 앙드레 브레통 컬렉션

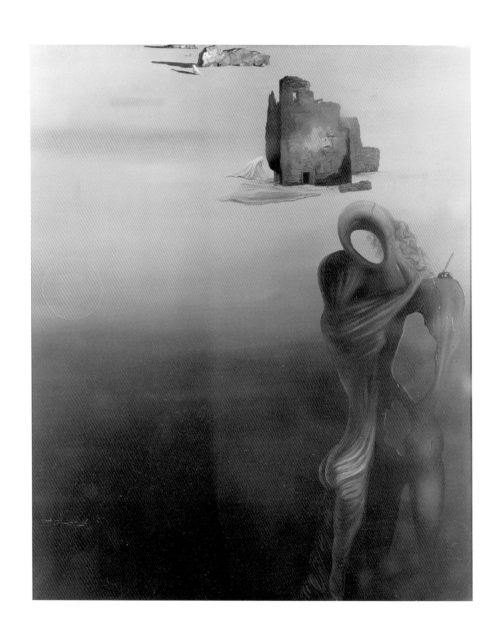

그라디바, 인간의 형상을 한 폐허를 재발견하다 – 회상 판타지 · 1931
마드리드, 티센-보르네미자 미술관, 이전에는 로베르 드 생-쟝 컬렉션

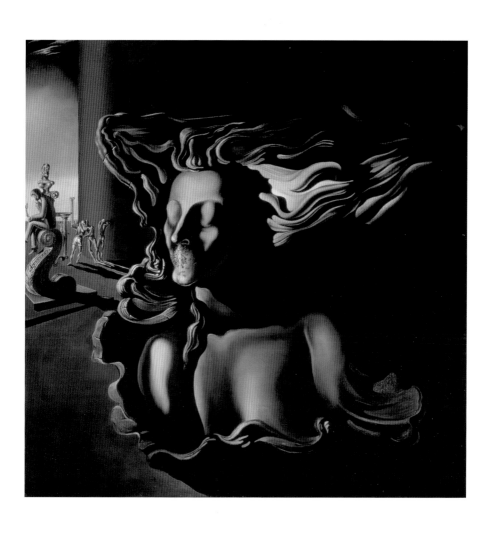

꿈 · 1931
뉴욕, 개인 소장, 이전에는 펠릭스 라비스 컬렉션

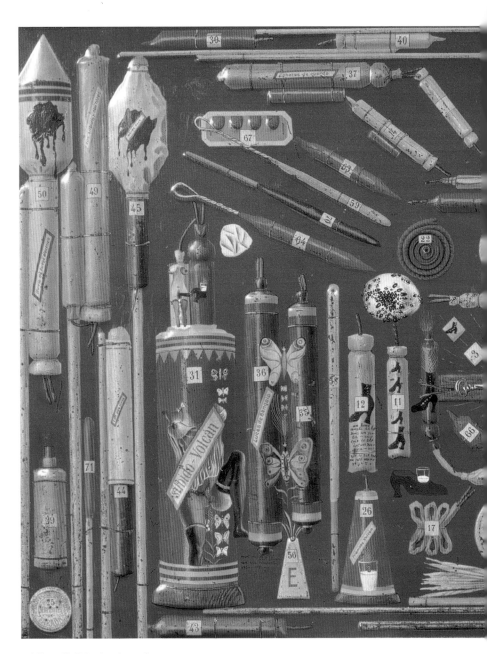

미친 조합 (불꽃놀이 보드) · 1930-31
런던, 개인 소장

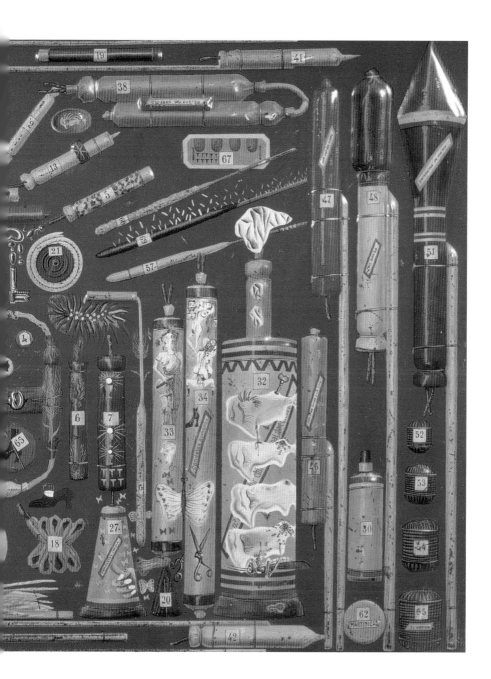

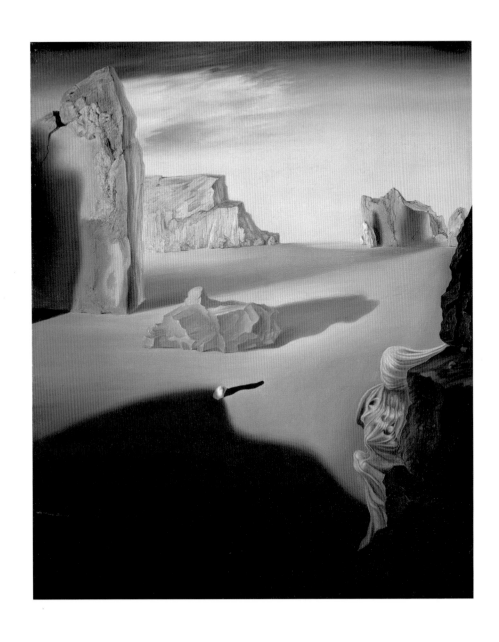

다가오는 밤의 그림자 · 1931
플로리다 주 세인트피터스버그, 살바도르 달리 미술관, E. & A. 레이놀즈 모스 대여

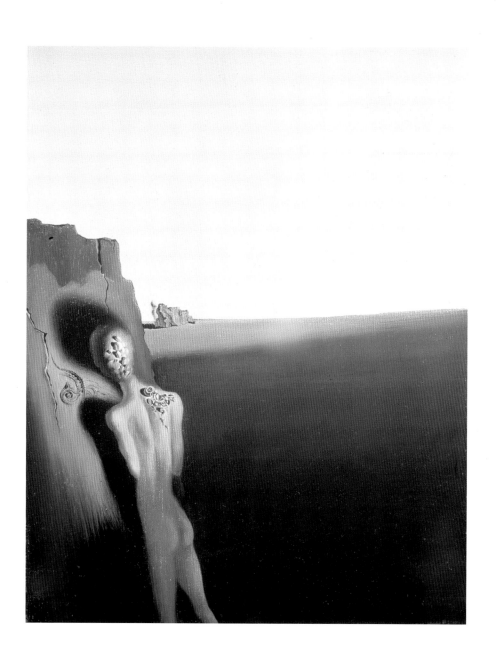

고독 – 인간의 형상을 한 메아리 · 1931
개인 소장

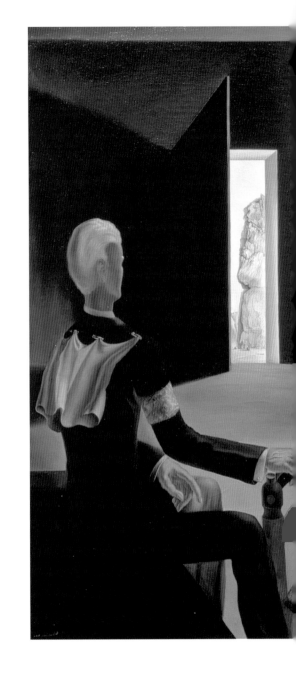

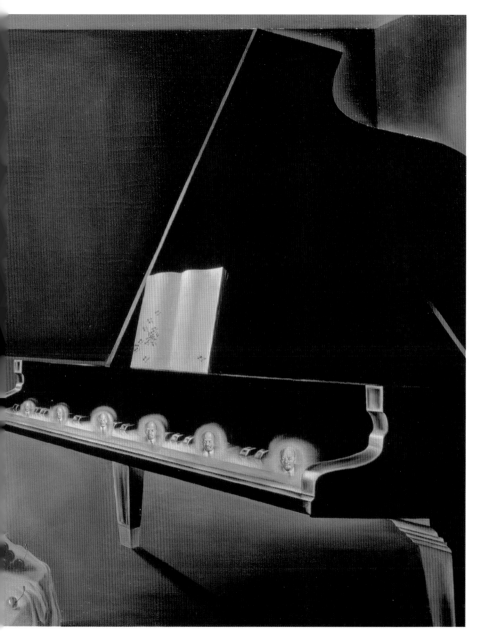

부분적인 신기루. 그랜드 피아노 건반 위에 앉아있는 여섯 개의 레닌의 유령 · 1931
파리, 국립 근대 미술관, 조르주 퐁피두 센터

윌리엄 텔의 노년 · 1931
개인 소장, 이전에는 노아유 자작 컬렉션

낮의 환상 · 1932

플로리다 주 세인트피터스버그, 살바도르 달리 미술관, E. & A. 레이놀즈 모스 대여

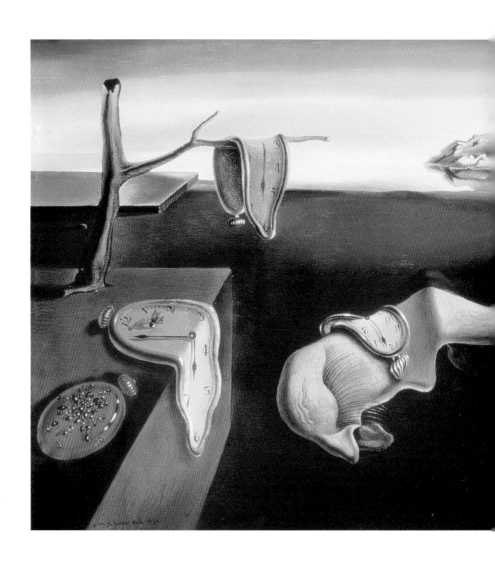

기억의 영속 (흐물흐물한 시계들) · 1931
뉴욕 근대 미술관(MoMA), 1934년 익명 기증

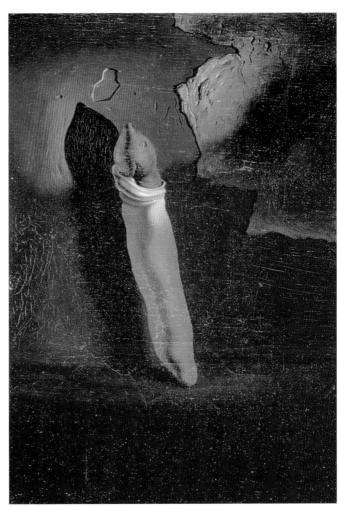

인간의 형상을 한 빵 · 1932경
피게라스, 갈라―살바도르 달리 기금

갈라의 얼굴의 편집증적인 변형 · 1932

피게라스, 갈라–살바도르 달리 기금, 이전에는 보리스 코크노 컬렉션

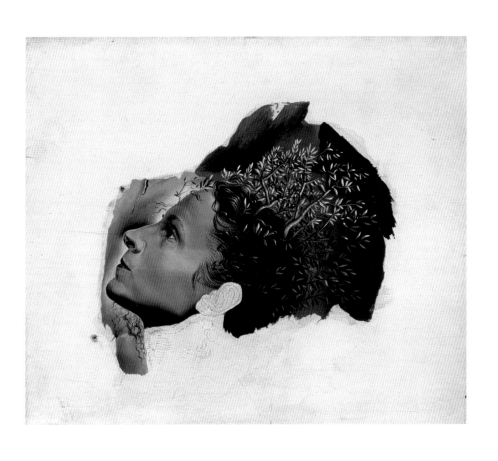

갈라의 초상의 자동적인 시작 (미완성)·1932
피게라스, 갈라-살바도르 달리 기금

"윌리엄 텔"을 따온 인물 · 1932
플로리다 주 세인트피터스버그, 살바도르 달리 미술관

갈라의 초상 · 1932
플로리다 주 세인트피터스버그, 살바도르 달리 미술관, E. & A. 레이놀즈 모스 대여

접시 없이 달려 있는 판 위의 계란 프라이 · 1932
마드리드, 테오 화랑

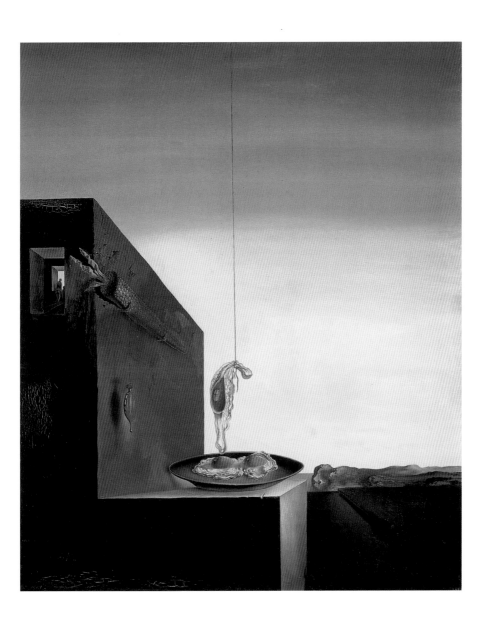

접시 없이 달려 있는 판 위의 계란 프라이 · 1932
플로리다 주 세인트피터스버그, 살바도르 달리 미술관, 모스 자선 신탁 대여

사육제의 향수 · 1932
독일 하노버, 슈프렝겔 미술관

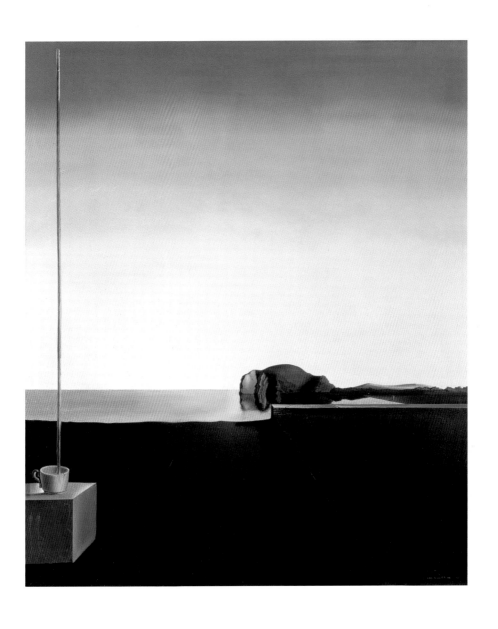

삼종기도의 시간, 아르놀트 뵈클린의 "죽은 자의 섬"의 진실한 그림 · 1932
독일 부퍼탈, 폰 데어 하이트 미술관

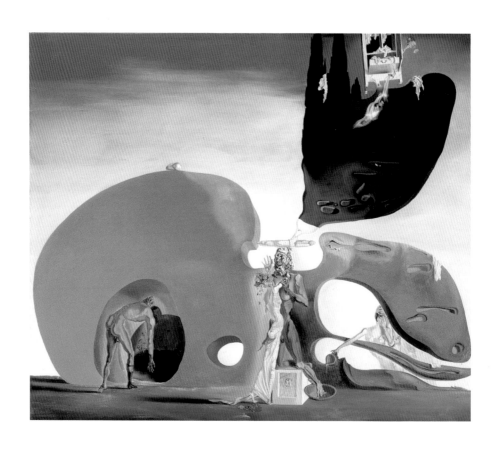

액체 욕망의 탄생 · 1932
베니스, 페기 구겐하임 컬렉션

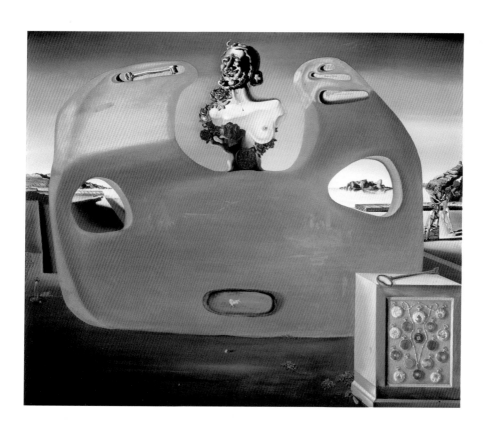

성모자의 추억 · 1932
플로리다 주 세인트피터스버그, 살바도르 달리 미술관, 모스 자선 신탁 대여

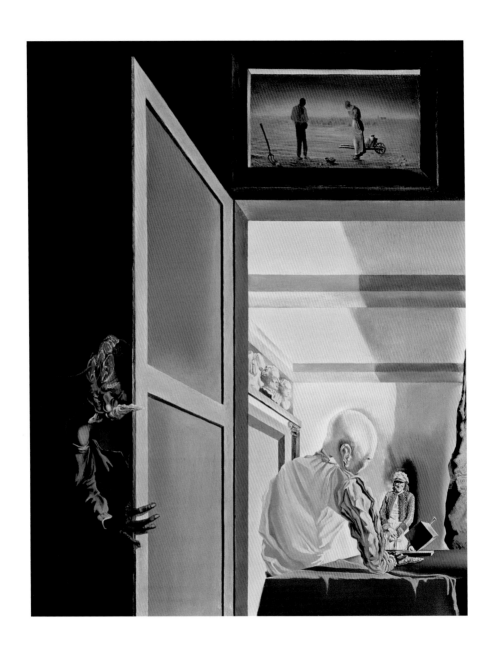

원뿔꼴 기형의 임박한 도래를 앞선 갈라와 밀레의 "만종" · 1933
오타와, 캐나다 내셔널 갤러리, 이전에는 헨리 P. 맥킬리니 컬렉션

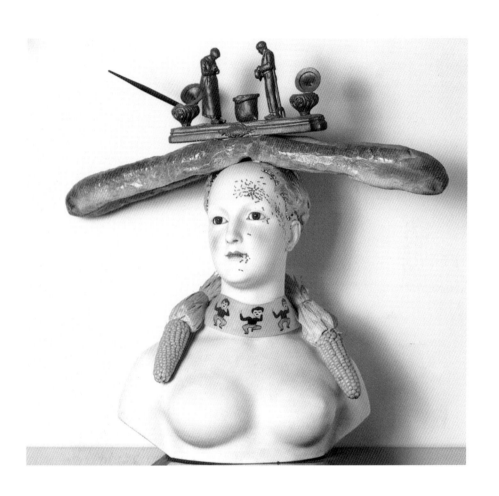

어느 여인의 회고적 흉상 · 1933
벨기에, 개인 소장

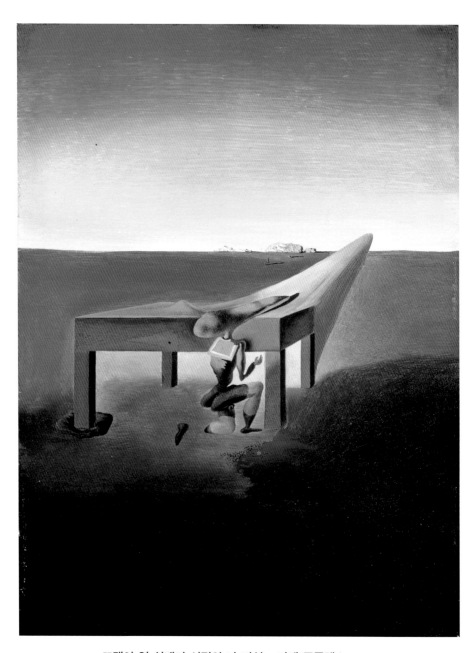

꼬맹이 열 살배기 시절의 나 자신 – 거세 콤플렉스 · 1933

플로리다 주 세인트피터스버그, 살바도르 달리 미술관, E. & A. 레이놀즈 모스 대여

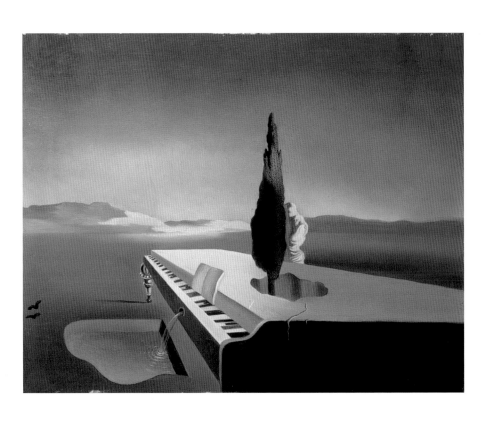

그랜드 피아노에서 흘러나오는 시체 성애의 샘 · 1933
개인 소장

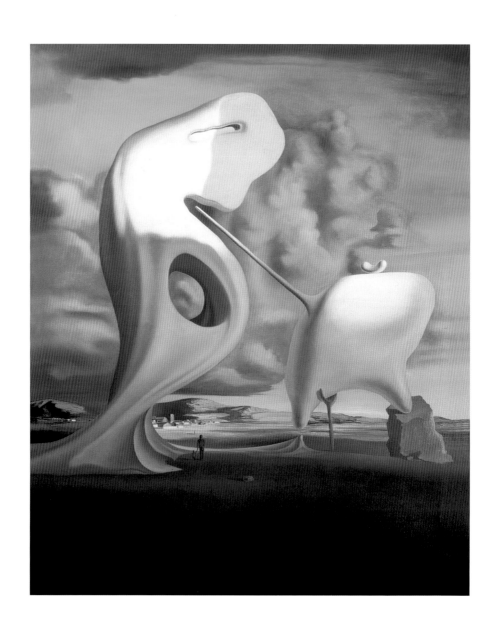

건축학적인 밀레의 "만종" · 1933
마드리드, 국립 소피아 왕비 예술 센터 미술관

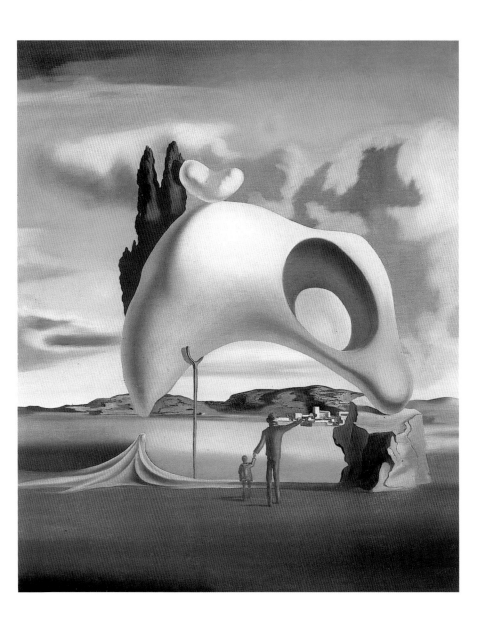

비가 내린 후의 자폐적 흔적 · 1934
뉴욕, 펄스 화랑, 이전에는 카를로 폰티 컬렉션, 로마

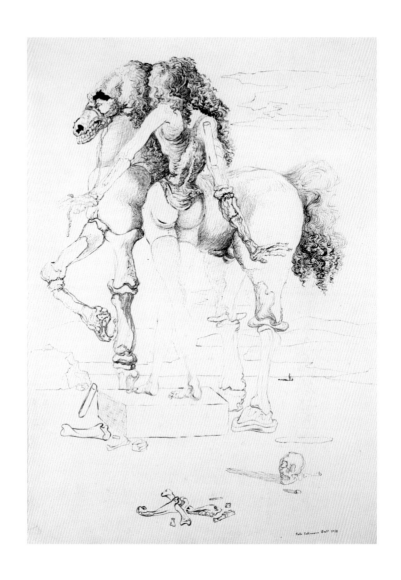

초현실적인 말 – 여자 – 말 · 1933
플로리다 주 세인트피터스버그, 살바도르 달리 미술관, E. & A. 레이놀즈 모스 대여

▶ 서랍이 달린 인물. 4겹의 스크린을 위한 · 1934경
이탈캄비오 컬렉션

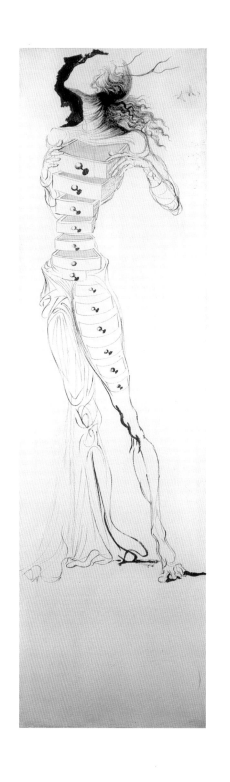

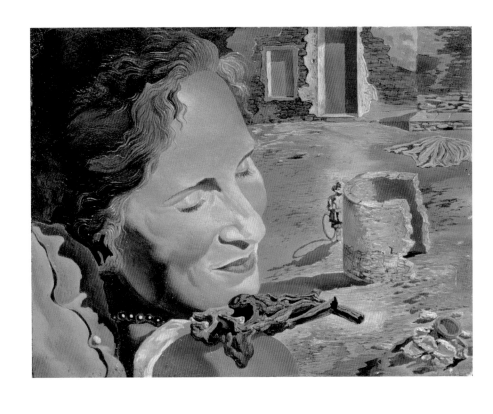

2인분의 램 찹이 어깨 위에서 균형을 이루고 있는 갈라의 초상 · 1933

피게라스, 갈라–살바도르 달리 기금

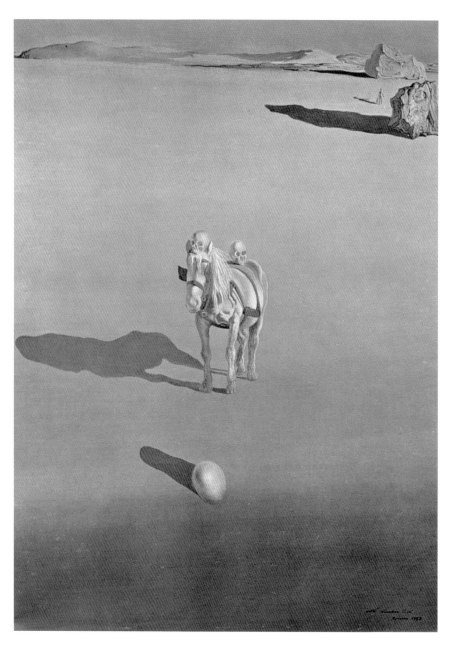

지질학적 숙명 · 1933
개인 소장, 이전에는 줄리안 그린 컬렉션

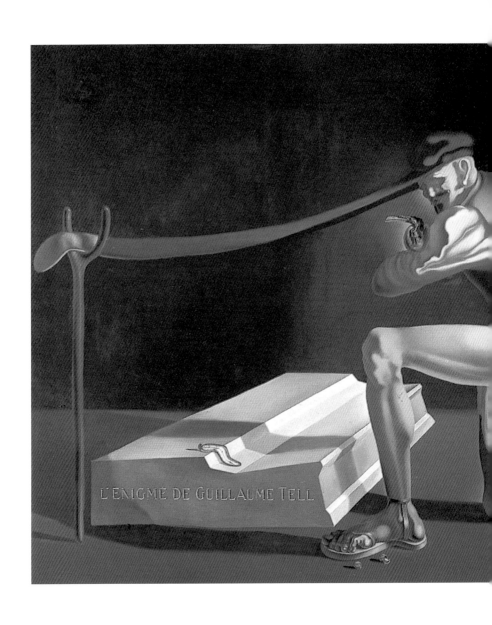

윌리엄 텔의 수수께끼 · 1933
스톡홀름, 근대 미술관

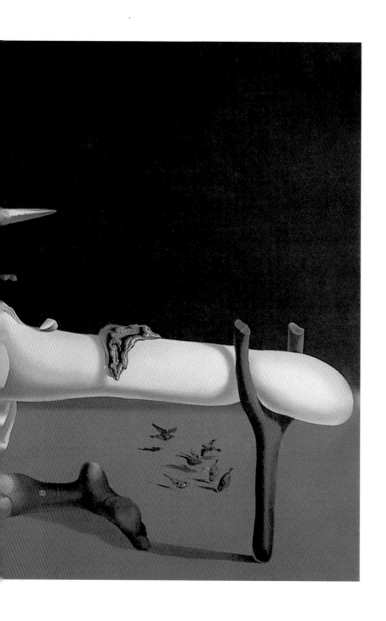

유령 포장마차 · 1933
개인 소장, 이전에는 에드워드 제임스 컬렉션

황혼의 자폐증 · 1933-34
베른 미술관, 조르주 F. 켈러 유증 1981

134

이동의 순간 · 1934
개인 소장

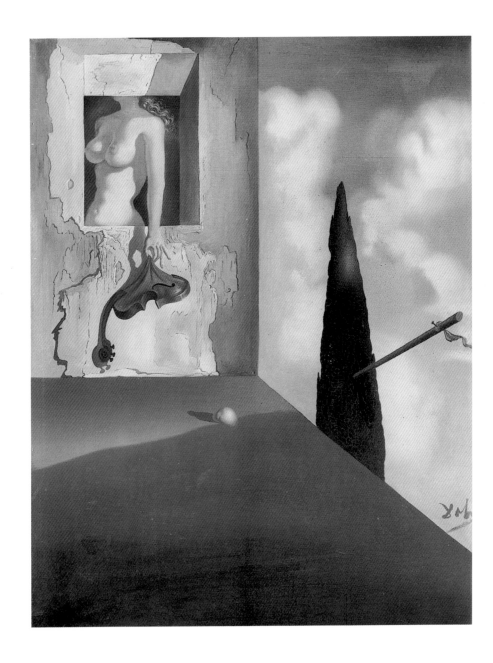

자학의 도구 · 1933-34
개인 소장, 이전에는 페치-블런트 백작부인 컬렉션

화창한 날씨가 이어지자 슬퍼진 이발사 (걱정스런 이발사) · 1934
뉴욕, 클라우스 G. 펄스 컬렉션

베르메르 반 델프트의 유령 · 1934경
스위스, 개인 소장

하프에 대한 명상 · 1932-34
플로리다 주 세인트피터스버그, 살바도르 달리 미술관, 모스 자선 신탁 대여, 이전에는 앙드레 더스트 컬렉션

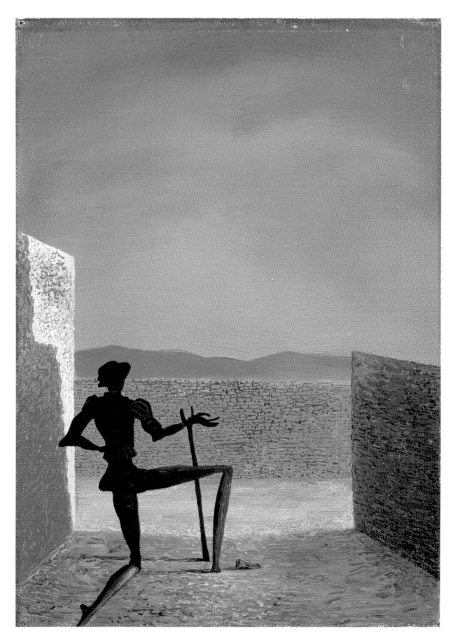

베르메르 반 델프트의 유령 · 1934
소장처 미상

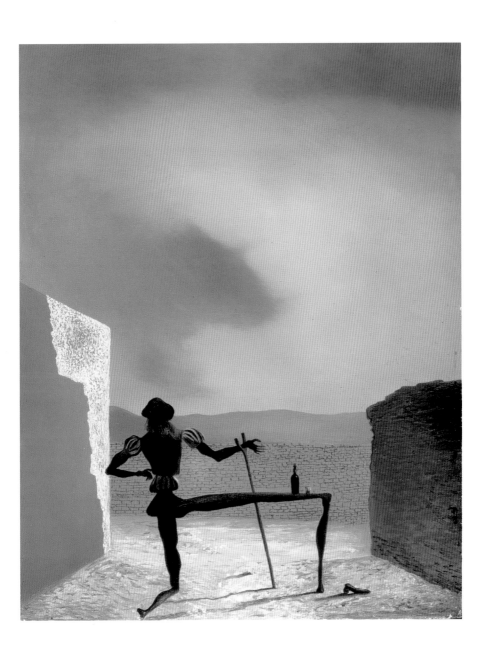

테이블로 쓸 수 있는 베르메르 반 델프트의 유령 · 1934
플로리다 주 세인트피터스버그, 살바도르 달리 미술관, E. & A. 레이놀즈 모스 대여

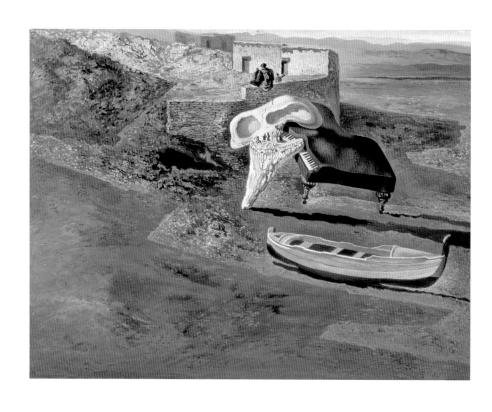

그랜드 피아노를 비역하고 있는 대기의 두개골 · 1934
플로리다 주 세인트피터스버그, 살바도르 달리 미술관, E. & A. 레이놀즈 모스 대여

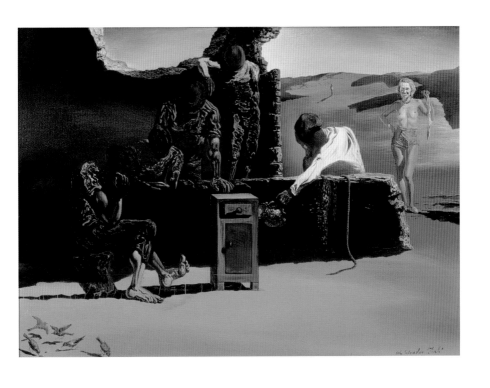

추기경, 추기경! · 1934
뉴욕 주 우티카, 먼슨-윌리엄스-프락터 아트 인스티튜트

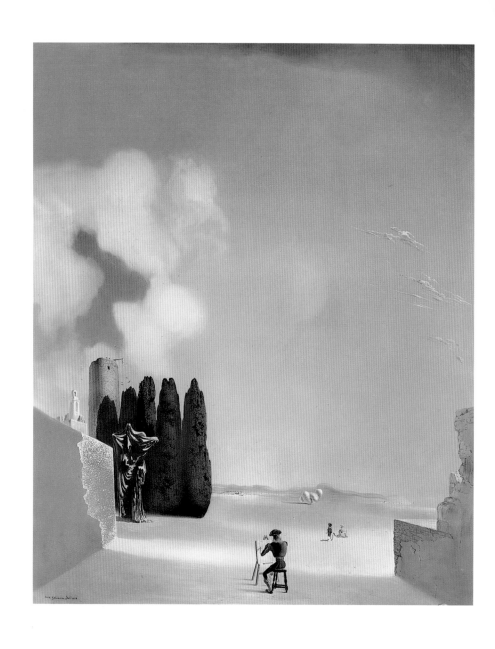

불가사의한 풍경화 속 요소들 · 1934
개인 소장, 이전에는 사이러스 L. 설츠버거 컬렉션, 파리

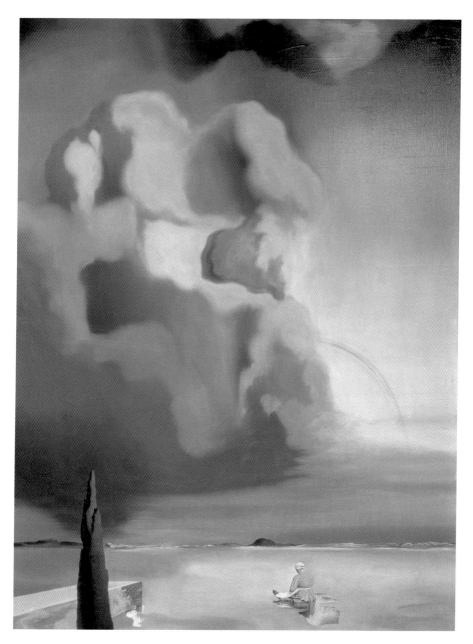

망령과 유령 · 1934
뉴욕, 파이브 스타즈 인베스트먼트 Ltd.

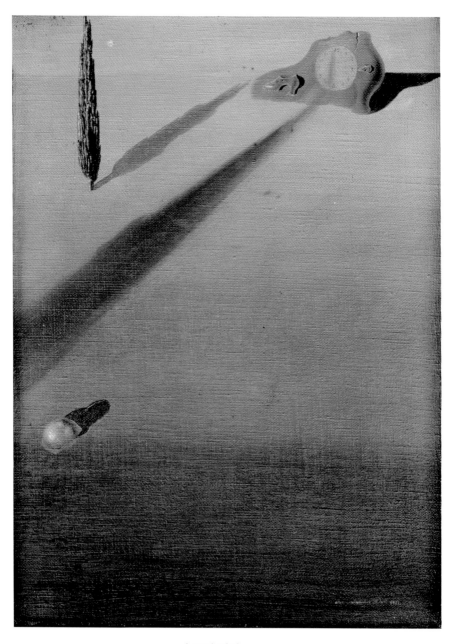

속도의 감각 · 1934
개인 소장, 이전에는 로스차일드 컬렉션

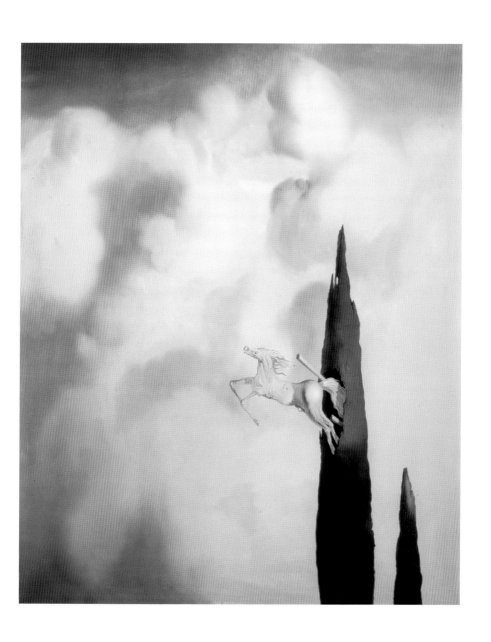

사이프러스 나무의 아침 경화 · 1934
밀라노, 개인 소장, 이전에는 앤 그린 컬렉션

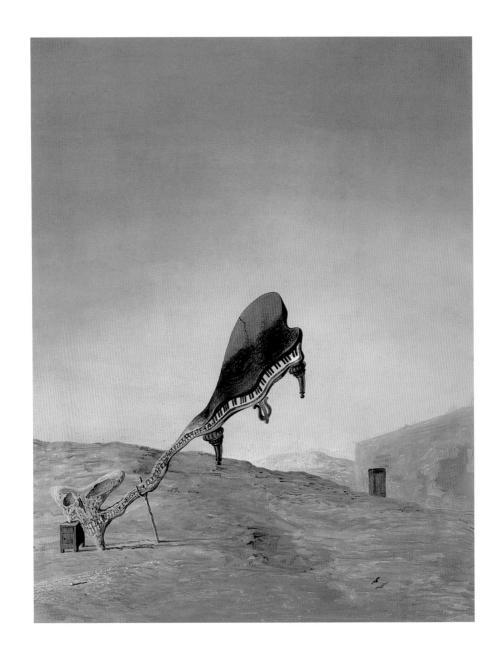

홍관조 둥지의 정확한 온도를 맞춰야 하는 침대 협탁에 기댄 서정적 부속물과 두개골 · 1934

플로리다 주 세인트피터스버그, 살바도르 달리 미술관, E. & A. 레이놀즈 모스 대여

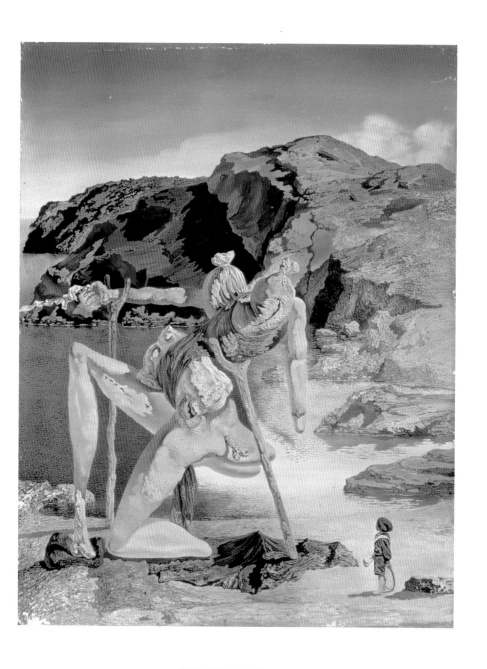

성적 매력의 망령 · 1934

피게라스, 갈라–살바도르 달리 기금

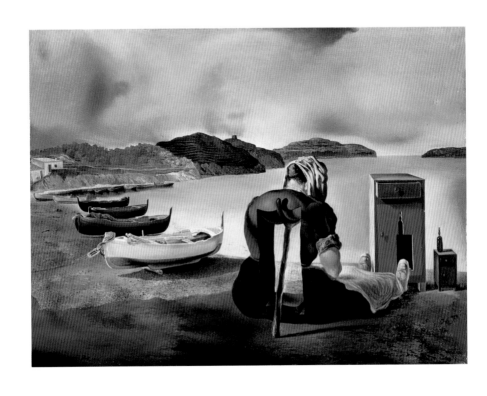

가구 – 영양소의 이유 (離乳) · 1934
플로리다 주 세인트피터스버그, 살바도르 달리 미술관, E. & A. 레이놀즈 모스 대여, 이전에는 조슬린 워커 컬렉션

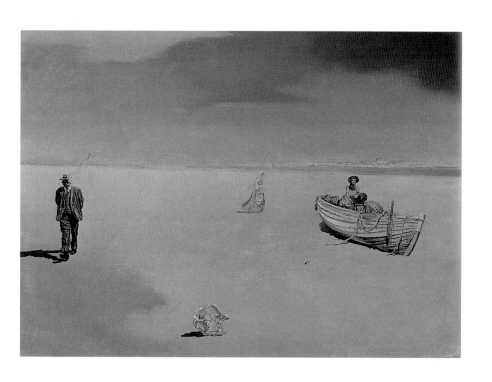

편집증적인 별의 심상 · 1934
코네티컷 주 하트포드, 워즈워스 애서니엄, 엘러 갤럽 섬너 & 메리 캐틀린 섬너 컬렉션

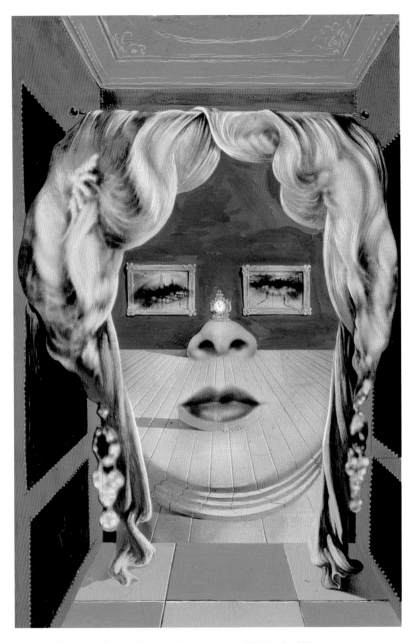

초현실적인 아파트로 쓸 수 있는 메이 웨스트의 얼굴 · 1934-35
시카고 아트 인스티튜트

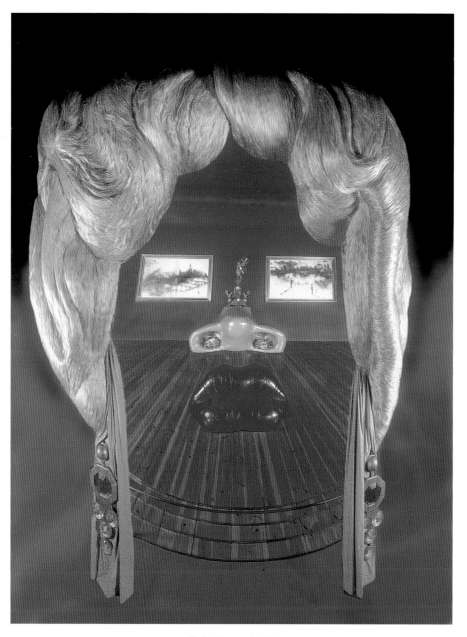

메이 웨스트의 얼굴
갈라–살바도르 달리 기금, 달리가 스페인 정부에 기증

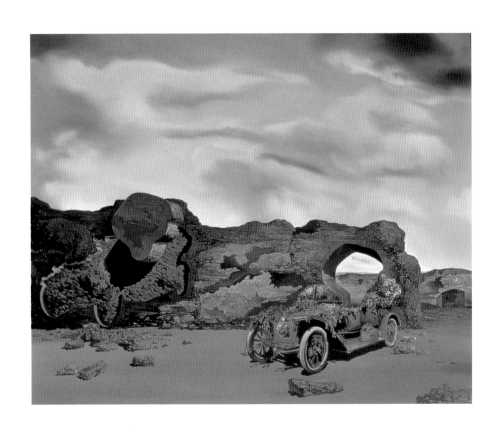

편집증 – 비판적 고독 · 1935
개인 소장, 이전에는 에드워드 제임스 컬렉션

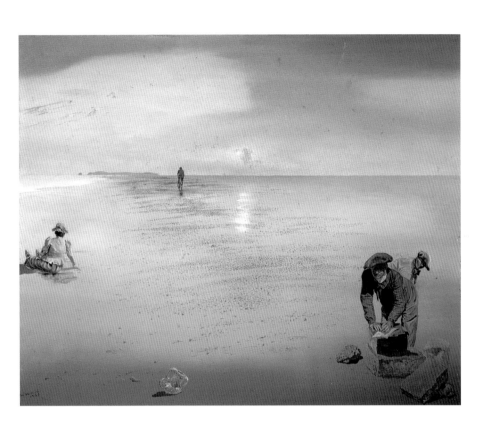

매개 – 편집증적 심상 · 1935
제네바, G. E. D 나마드 컬렉션, 이전에는 에드워드 제임스 컬렉션

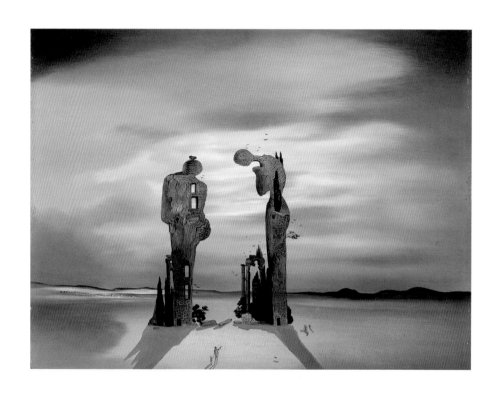

밀레의 "만종"의 고고학적 회상 · 1935
플로리다 주 세인트피터스버그, 살바도르 달리 미술관, 모스 자선 신탁 대여, 이전에는 E. 스피처 컬렉션

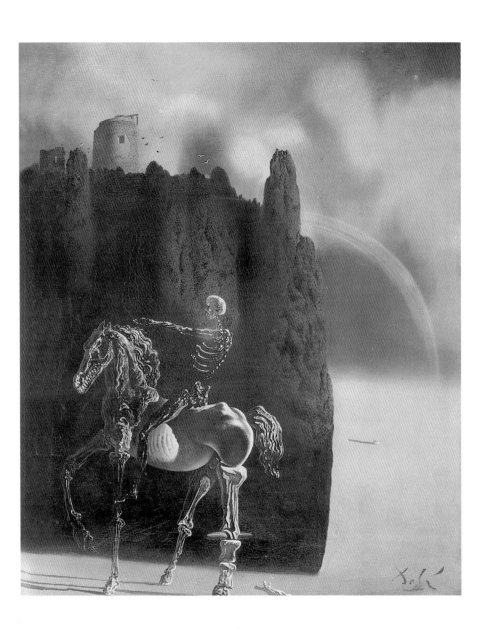

죽음의 기수 · 1935

파리, 앙드레–프랑수아 프티

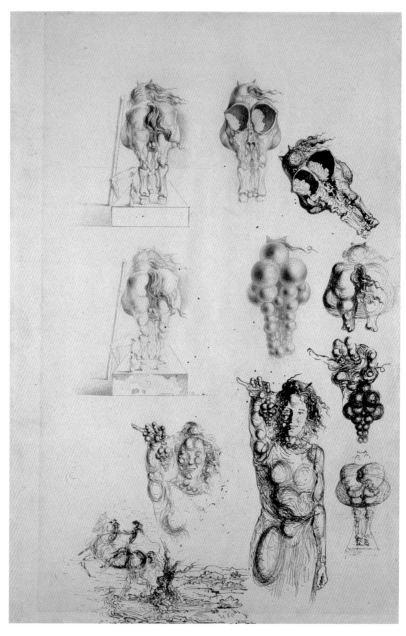

"편집증 – 비판적인 도시의 교외"를 위한 연구 · 1935
개인 소장

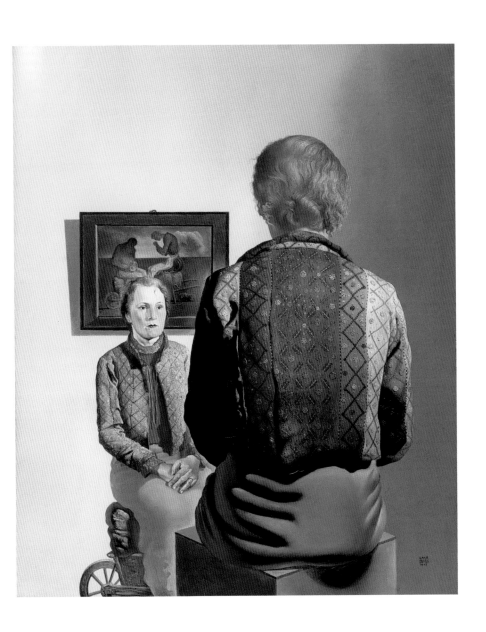

갈라의 만종 · 1935
뉴욕 근대 미술관(MoMA)

159

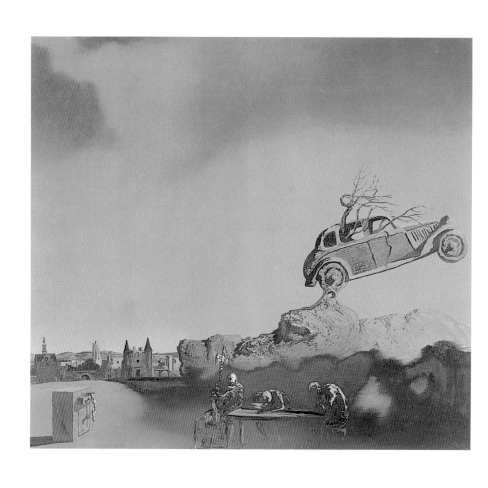

델프트 시의 유령 · 1935-36
개인 소장

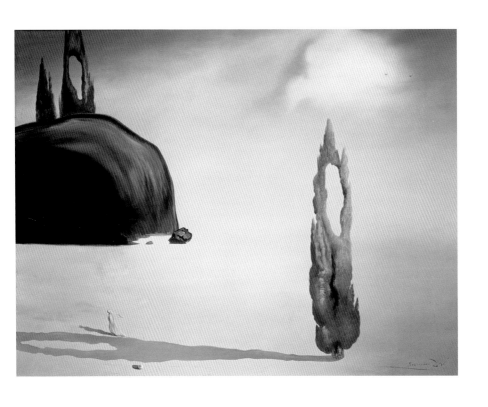

허공의 메아리 · 1935
개인 소장

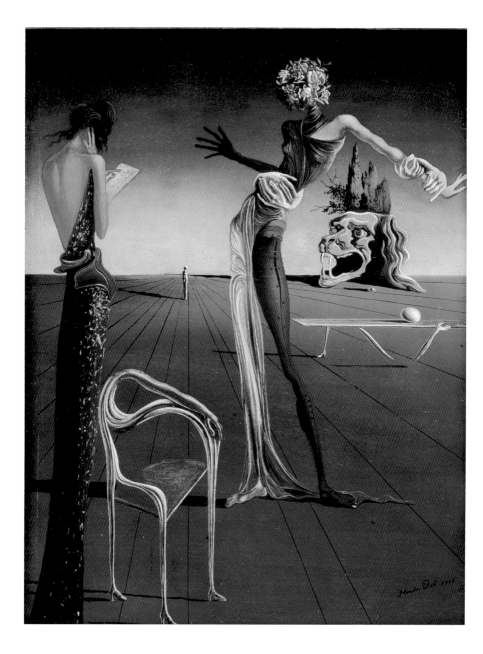

장미꽃의 머리를 한 여인 · 1935
취리히 미술관

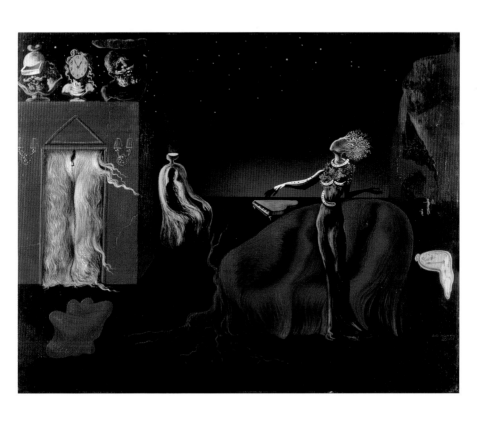

특이성 · 1935-36

피게라스, 갈라-살바도르 달리 기금

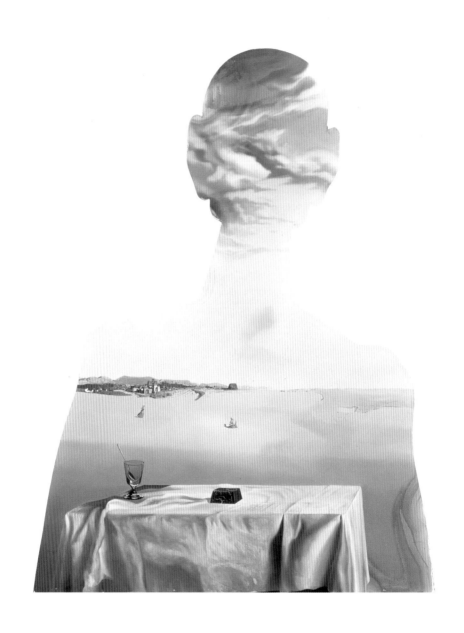

구름으로 가득한 머리의 한 쌍 · 1936
로테르담, 보이만스 반 베우닝겐 미술관, 이전에는 에드워드 제임스 컬렉션

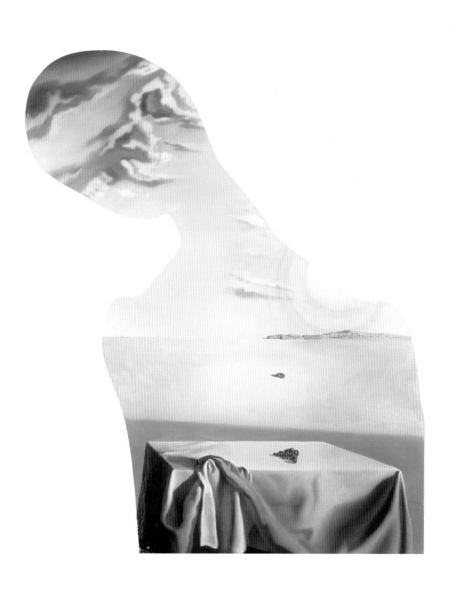

지질학적 정의 · 1936
로테르담, 보이만스 반 베우닝겐 미술관, 이전에는 에드워드 제임스 컬렉션

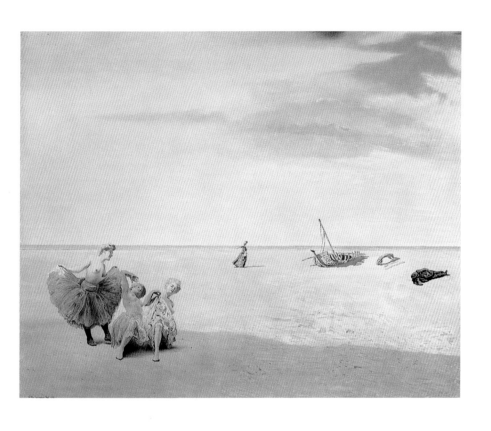

잊혀진 수평선 · 1936
런던, 테이트 갤러리, 이전에는 에드워드 제임스 컬렉션

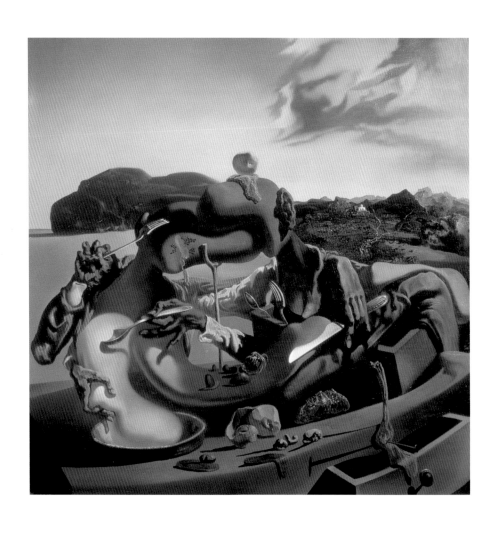

가을의 식인 · 1936

런던, 테이트 갤러리, 이전에는 에드워드 제임스 컬렉션

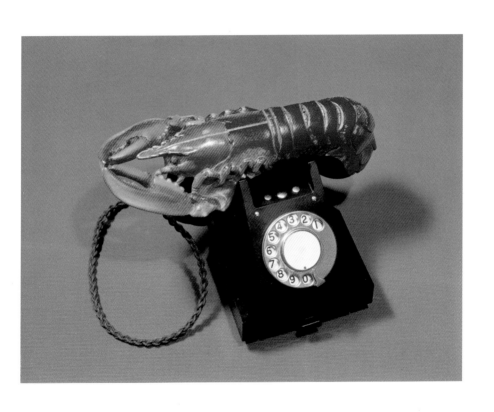

바닷가재 전화기 · 1936
로테르담, 보이만스 반 베우닝겐 미술관, 이전에는 에드워드 제임스 컬렉션

전투의 형상을 한 여성의 두상. "스페인"을 위한 습작 · 1936
개인 소장, 이전에는 에드워드 제임스 컬렉션

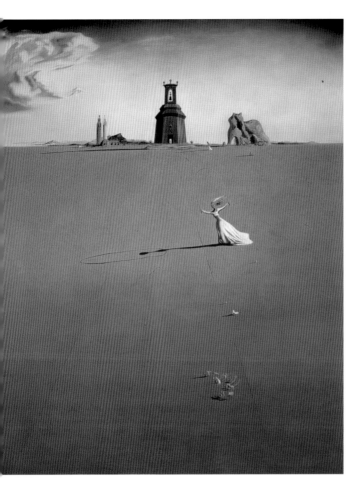

폴짝폴짝 뛰는 소녀가 있는 풍경 · 1936
로테르담, 보이만스 반 베우닝겐 미술관, 이전에는 에드워드 제임스 컬렉션

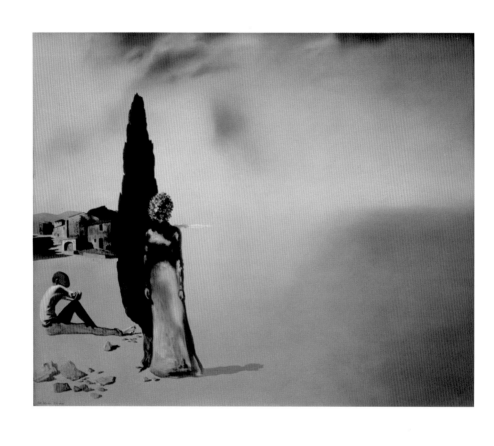

시간(屍姦)의 봄날 · 1936
개인 소장, 이전에는 엘사 스키아파렐리

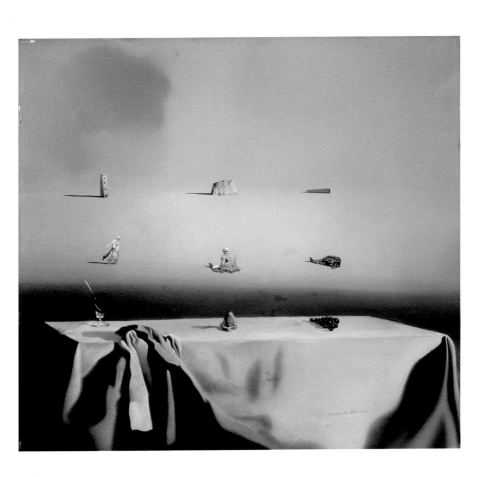

형태학적 메아리 · 1936
플로리다 주 세인트피터스버그, 살바도르 달리 미술관, E. & A. 레이놀즈 모스 대여

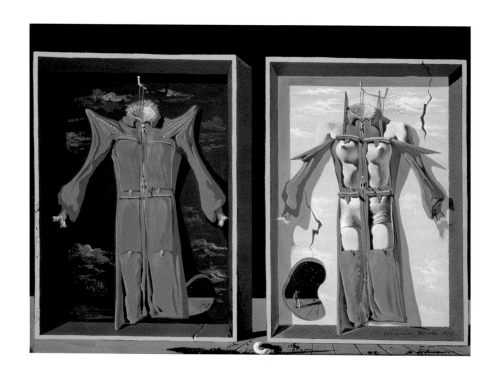

밤과 낮을 위한 육체의 의복 · 1936
개인 소장

편집증 · 1936
플로리다 주 세인트피터스버그, 살바도르 달리 미술관, E. & A. 레이놀즈 모스 대여

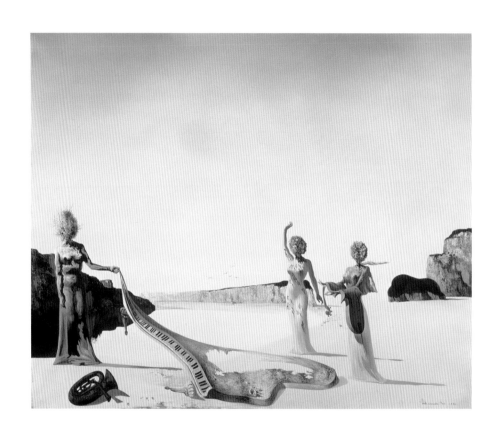

팔에 오케스트라의 가죽을 걸친 세 명의 젊은 초현실주의 여인들 · 1936
플로리다 주 세인트피터스버그, 살바도르 달리 미술관, 모스 자선 신탁 대여

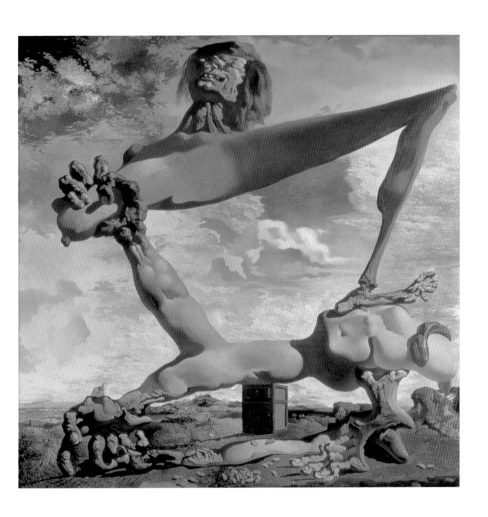

콩죽이 있는 흐물흐물한 구성 – 내전*의 전조 · 1936

필라델피아 미술관, 루이즈 & 월터 애런스버그 컬렉션, 이전에는 피터 왓슨 컬렉션

* 스페인 내전을 지칭.

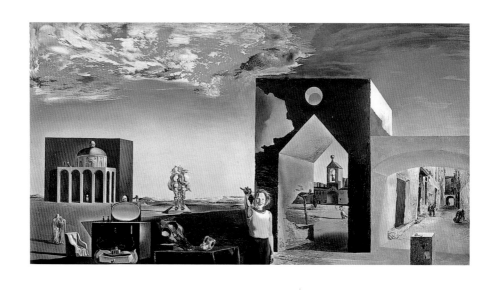

편집증 – 비판적인 도시의 교외: 유럽사의 변두리에서의 오후 · 1936

로테르담, 보이만스 반 베우닝겐 미술관, 이전에는 에드워드 제임스 컬렉션

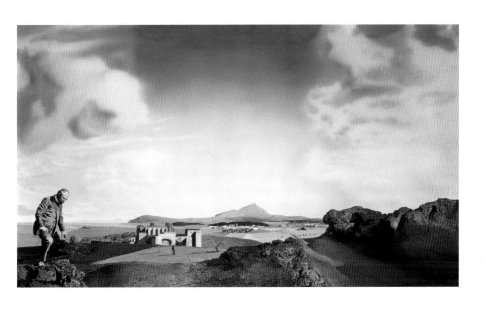

절대적으로 존재하지 않는 것을 찾아 헤매는 암푸르단의 화학자 · 1936
에센, 폴크방 미술관, 이전에는 에드워드 제임스 컬렉션

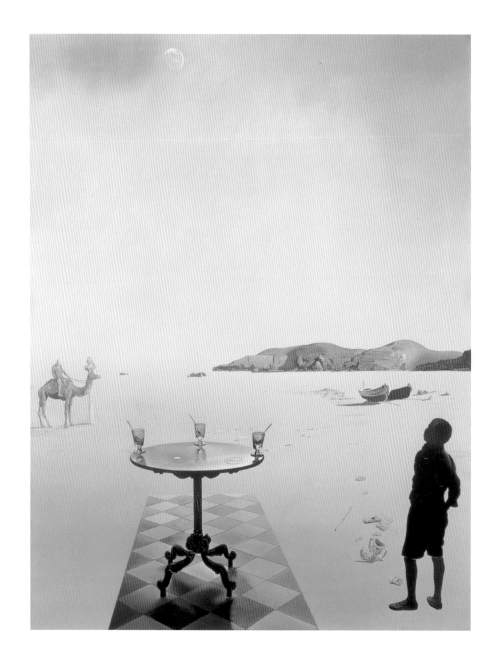

태양의 탁자 · 1936
로테르담, 보이만스 반 베우닝겐 미술관, 이전에는 에드워드 제임스 컬렉션

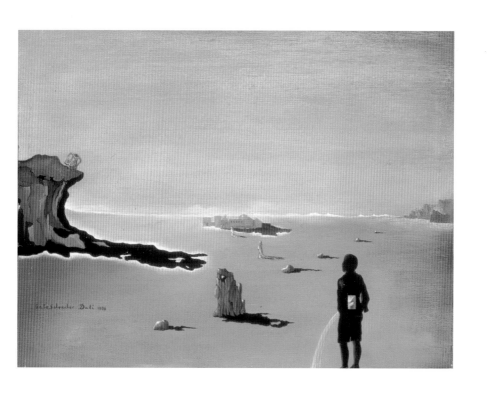

초현실주의 풍경 · 1936
파리, 말링게 화랑

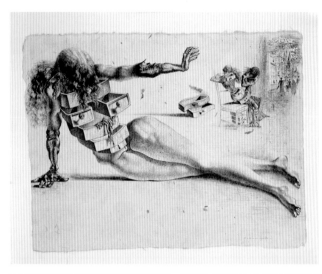

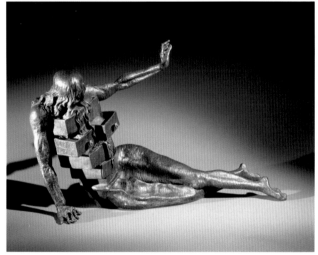

서랍의 도시. "인간의 형태를 한 장식장"을 위한 습작 · 1936
뉴욕, 폴 L. 헤링 컬렉션, 이전에는 에드워드 제임스 컬렉션

인간의 형태를 한 장식장 · 1982
개인 소장

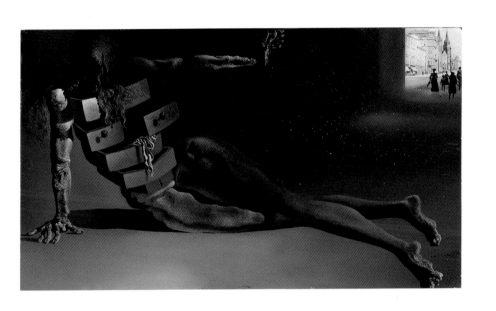

인간의 형태를 한 장식장 · 1936
뒤셀도르프, 노르트라인–베스트팔렌 주립 미술관, 이전에는 에드워드 제임스 컬렉션

화석이 된 케이프 크레우스의 자동차 · 1936

제네바, G. E. D. 나마드 컬렉션, 이전에는 에드워드 제임스 컬렉션

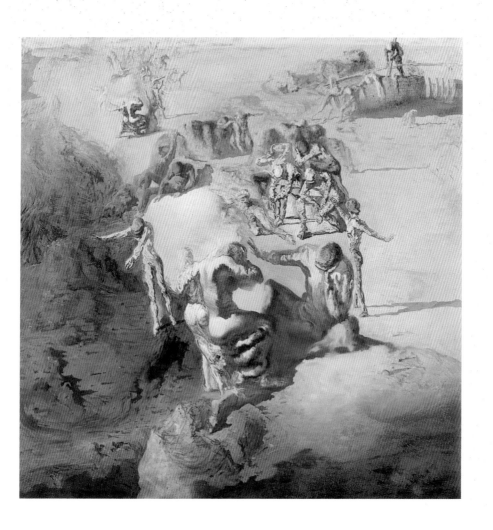

위대한 편집증 · 1936
로테르담, 보이만스 반 베우닝겐 미술관, 이전에는 에드워드 제임스 컬렉션

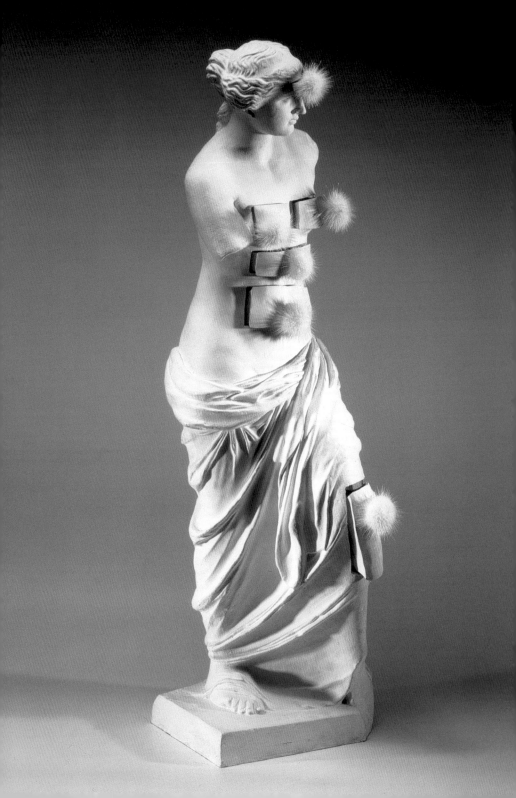

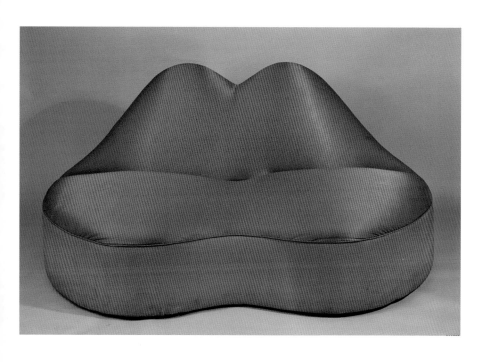

메이 웨스트 입술 소파 · 1936-37
버러 오브 브라이튼, 로열 파빌리온 아트 갤러리 & 미술관, 이전에는 에드워드 제임스 컬렉션

◀ 서랍이 달린 밀로의 비너스 · 1936
로테르담, 보이만스 반 베우닝겐 미술관

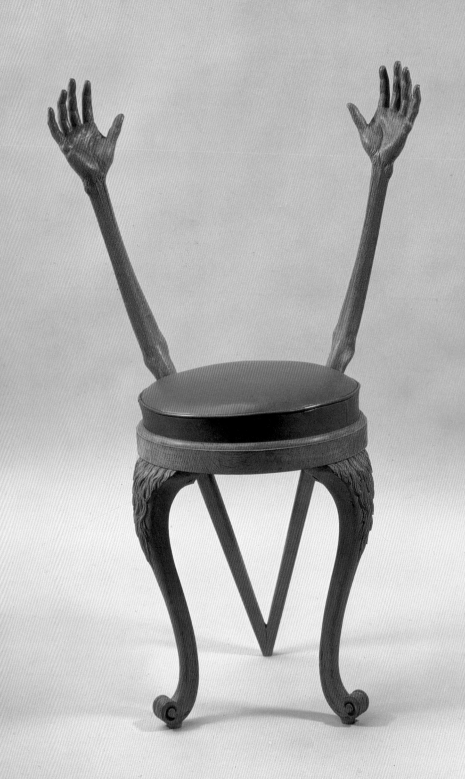

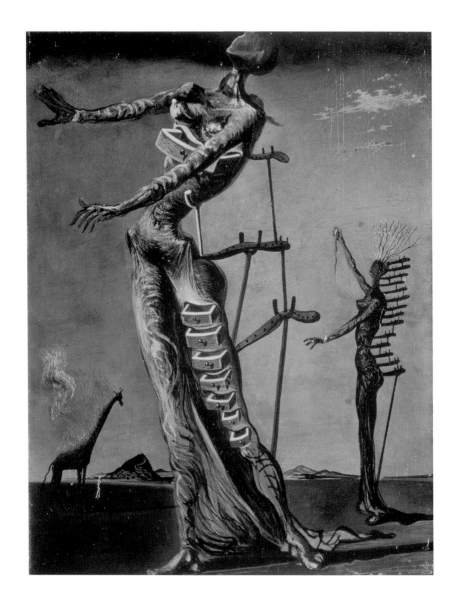

불타는 기린 · 1936-37
스위스, 바젤 미술관, 공개 컬렉션, 에마누엘 호프만 기금

◀ "손" 의자 · 1936경
서섹스, 이전에는 에드워드 제임스 기금

하얀 고요 · 1936
제네바, 나마드 컬렉션, 이전에는 에드워드 제임스 컬렉션

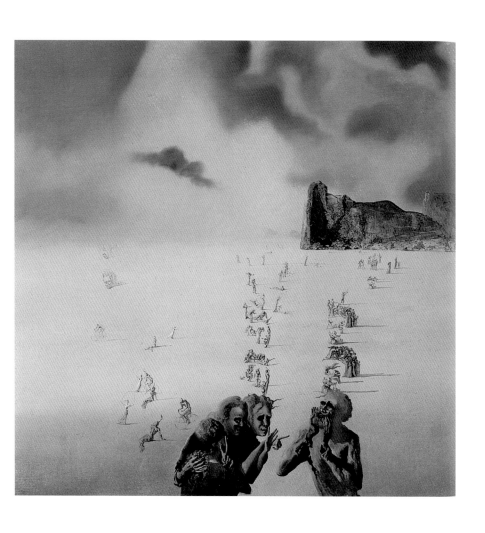

원근법 (흐물흐물한 구조를 통한 편집증적인 원근법의 전조) · 1936-37
스위스, 바젤 미술관, 공개 컬렉션, 에마누엘 호프만 기금

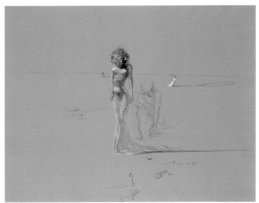

평균적인 이교도 풍경 · 1937
제네바, 나마드 컬렉션, 이전에는 에드워드 제임스 컬렉션

무제 (꽃의 머리를 한 여성) · 1937
개인 소장

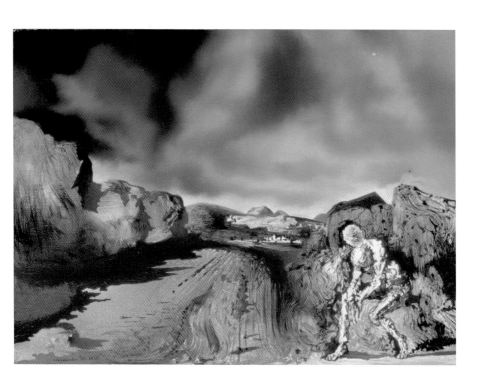

푸른 오르텐시아의 머리를 한 남자 · 1936
플로리다 주 세인트피터스버그, 살바도르 달리 미술관, E. & A. 레이놀즈 모스 대여

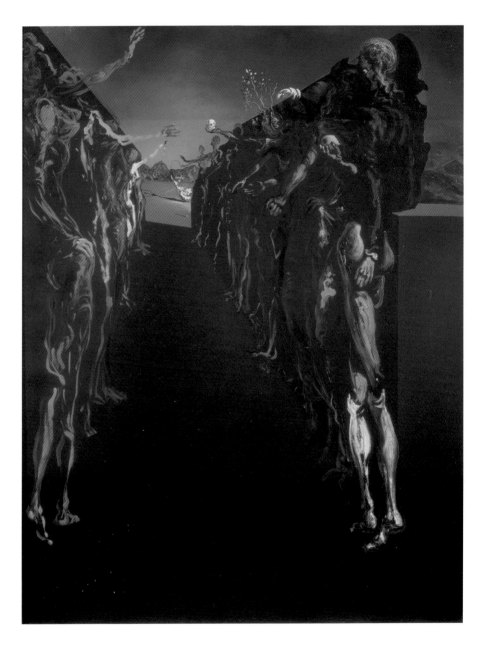

팔라디오의 탈리아 복도 · 1937
제네바, 나마드 컬렉션, 이전에는 에드워드 제임스 컬렉션

해부학적 연구 – 이동 연작 · 1937
스위스 바젤, 개인 소유, 바이엘러 갤러리 소장

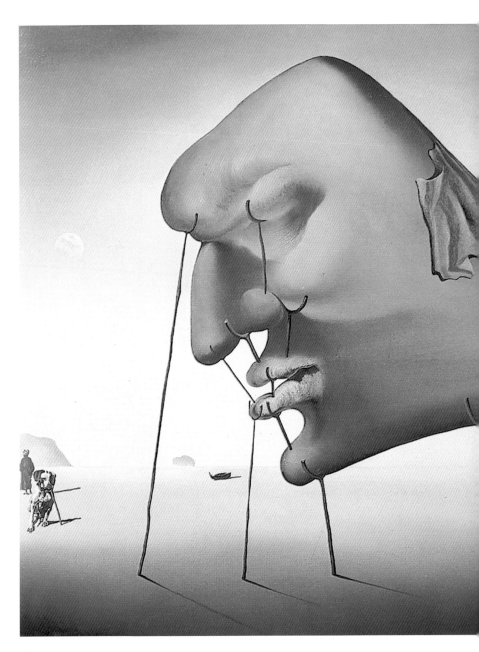

잠 · 1937
개인 소장, 이전에는 에드워드 제임스 컬렉션

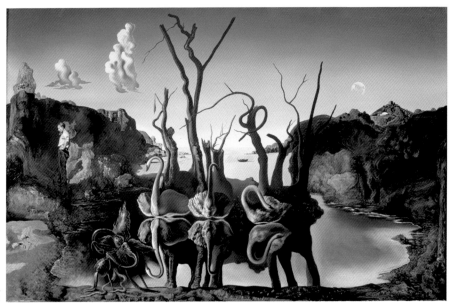

코끼리를 비추는 백조들 · 1937
제네바, 카발리에리 홀딩 Co. Inc., 에드워드 제임스 컬렉션

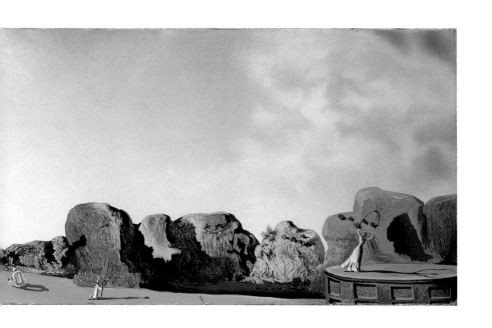

인간의 형상을 한 메아리 · 1937
플로리다 주 세인트피터스버그, 살바도르 달리 미술관, E. & A. 레이놀즈 모스 대여

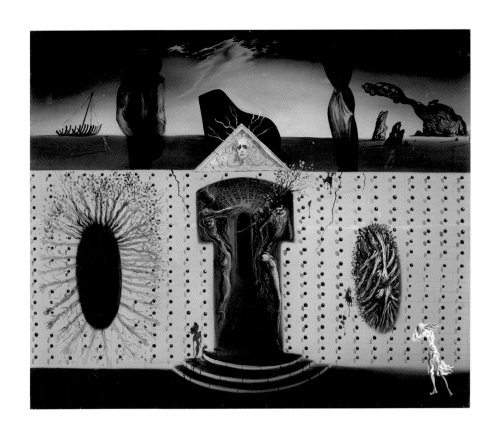

미친 트리스탄 · 1938경
플로리다 주 세인트피터스버그, 살바도르 달리 미술관, E. & A. 레이놀즈 모스 대여

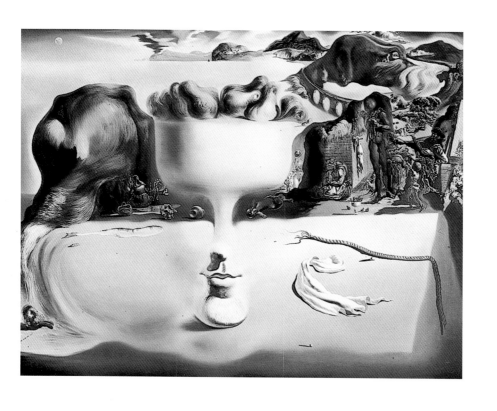

해변 위의 과일 접시와 얼굴의 유령 · 1938
코네티컷 주 하트포드, 워즈워스 애서니움

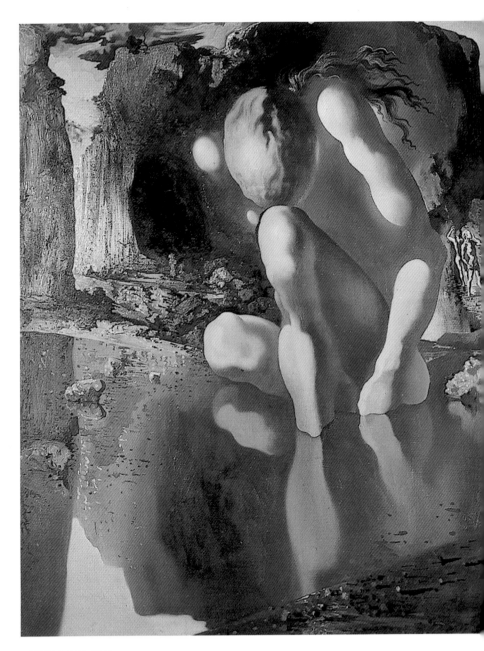

나르시수스의 변신 · 1937
런던, 테이트 갤러리, 이전에는 에드워드 제임스 컬렉션

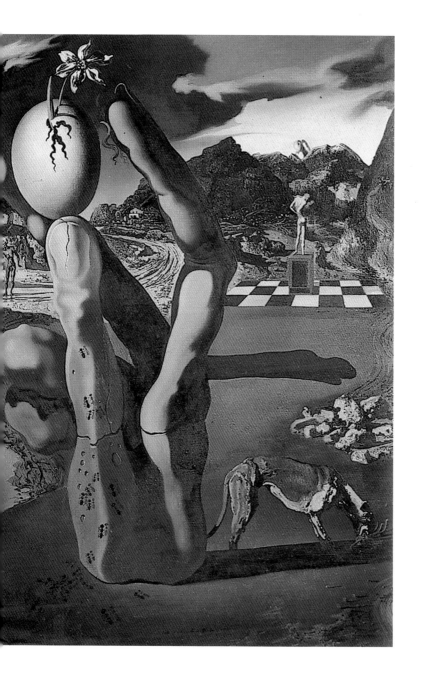

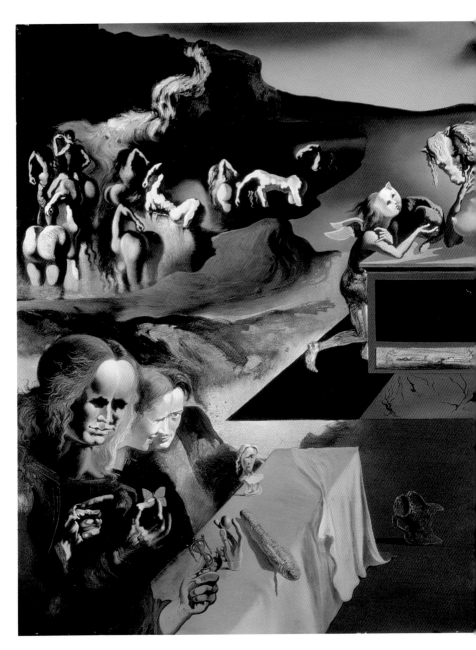

괴물의 발명 · 1937
시카고 아트 인스티튜트, 조셉 윈터보덤 컬렉션

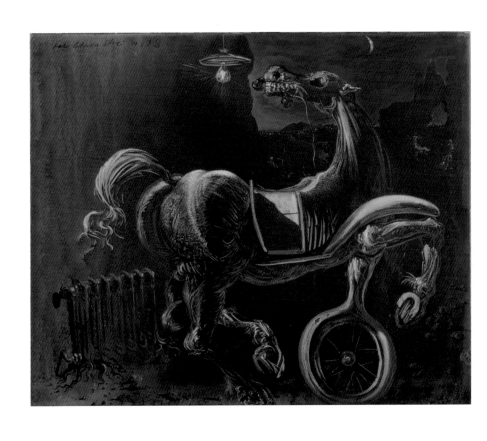

전화기를 깨무는 눈먼 말을 낳고 있는 자동차의 잔해 · 1938
뉴욕 근대 미술관(MoMA), 제임스 스럴 소비 기증

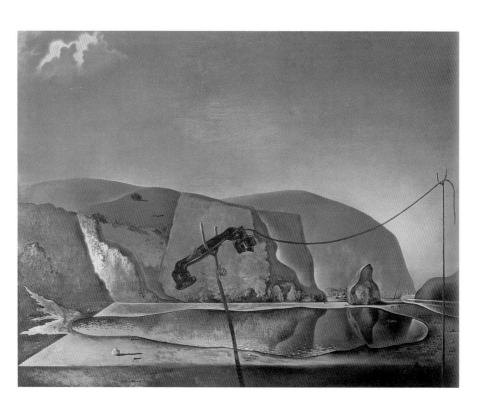

전화가 있는 해변 · 1938
런던, 테이트 갤러리, 이전에는 에드워드 제임스 컬렉션

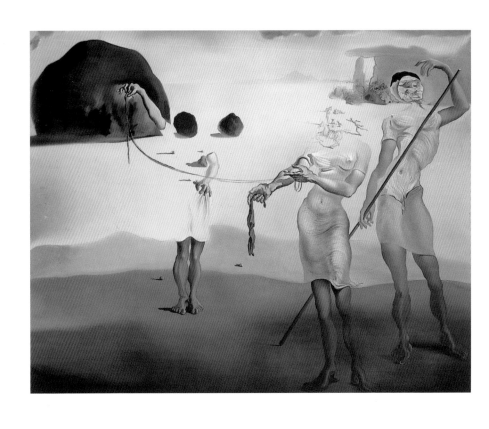

액체 형태의 세 카리테스가 있는 마법에 걸린 해변 · 1938
플로리다 주 세인트피터스버그, 살바도르 달리 미술관, 모스 자선 신탁 대여

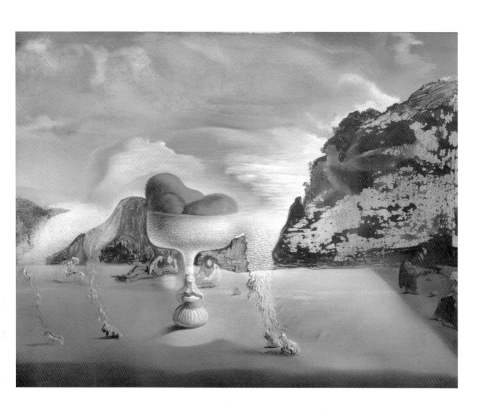

세 개의 무화과가 담긴 과일 접시의 형태를 하고 있는 가르시아 로르카의 얼굴의
해안 위의 투명한 아프간 종 말과 유령 · 1938
개인 소장

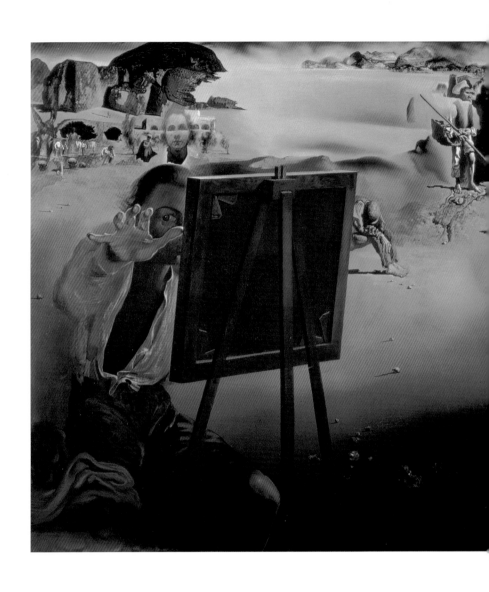

아프리카의 인상 · 1938
로테르담, 보이만스 반 베우닝겐 미술관, 이전에는 에드워드 제임스 컬렉션

"아프리카의 인상"에 등장하는 자화상을 위한 습작 · 1938
로테르담, 보이만스 반 베우닝겐 미술관, 이전에는 에드워드 제임스 컬렉션

드라마틱한 충격의 팔라디오의 복도 · 1938
개인 소장

▶ 스페인 · 1938
로테르담, 보이만스 반 베우닝겐 미술관, 이전에는 에드워드 제임스 컬렉션

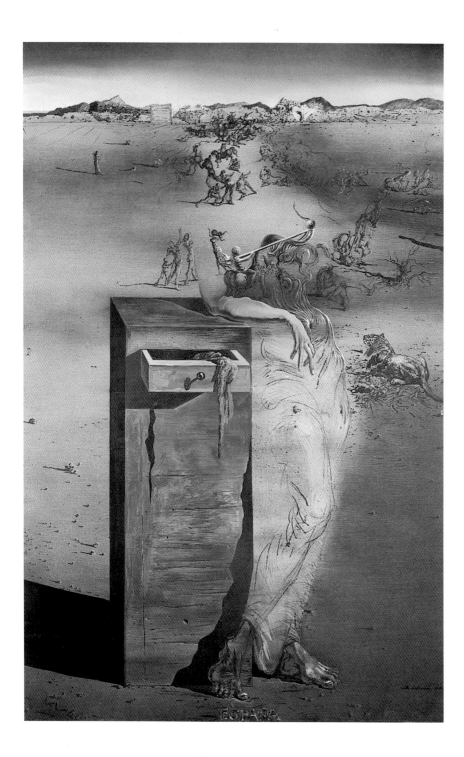

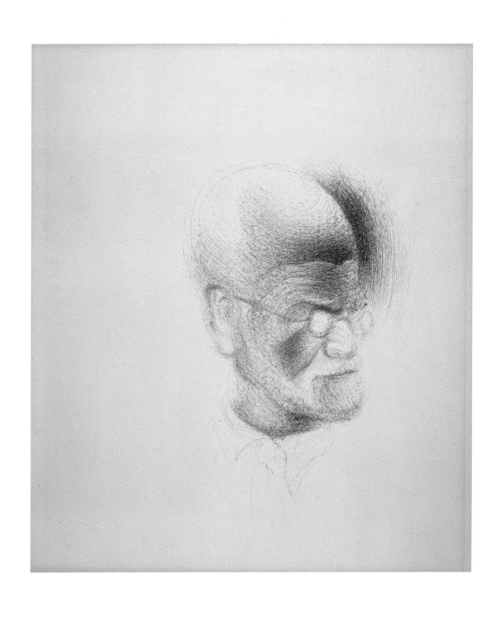

프로이트의 초상 · 1938
런던, 프로이트 박물관

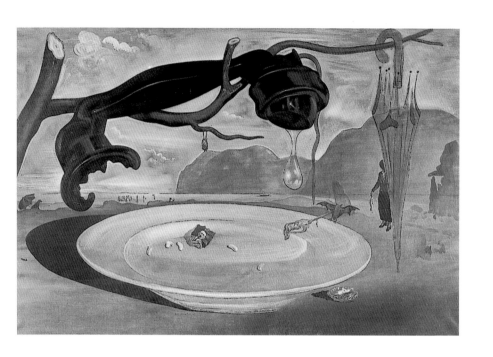

히틀러의 불가사의 · 1939경
마드리드, 국립 소피아 왕비 예술 센터 미술관, 달리가 스페인 정부에 기증

셜리 템플, 당대 영화계의 가장 젊은, 그리고 가장 성스러운 괴물 · 1939
로테르담, 보이만스 반 베우닝겐 미술관

위조된 이미지의 투명한 환영 · 1938

뉴욕 주 버팔로, 앨브라이트–녹스 아트 갤러리, A. 콘저 굿이어, 1966

노년, 사춘기, 영아기 (세 연령대) · 1940
플로리다 주 세인트피터스버그, 살바도르 달리 미술관, E. & A. 레이놀즈 모스 대여

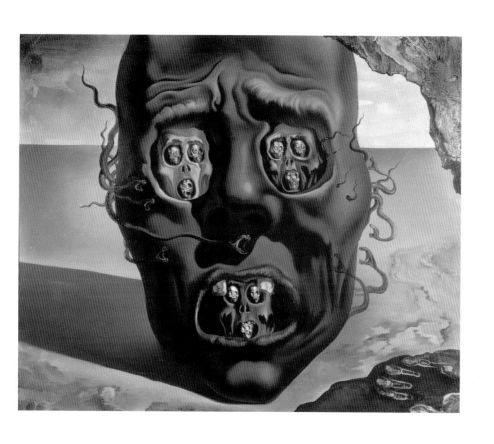

전쟁의 얼굴 · 1940-41
로테르담, 보이만스 반 베우닝겐 미술관, 이전에는 앙드레 코뱅 컬렉션

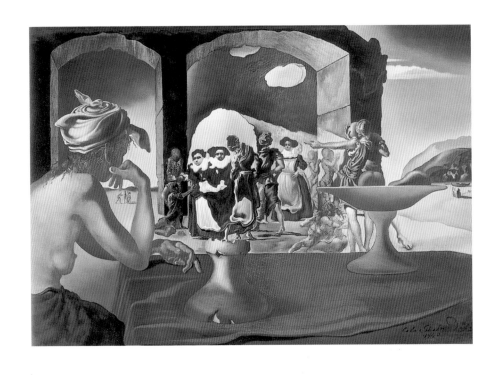

사라지고 있는 볼테르의 흉상과 노예 시장 · 1940

플로리다 주 세인트피터스버그, 살바도르 달리 미술관, 모스 자선 신탁 대여

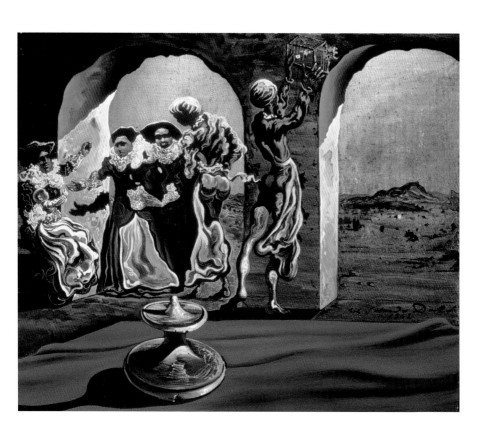

사라지고 있는 볼테르의 흉상 · 1941
플로리다 주 세인트피터스버그, 살바도르 달리 미술관, E. & A. 레이놀즈 모스 대여

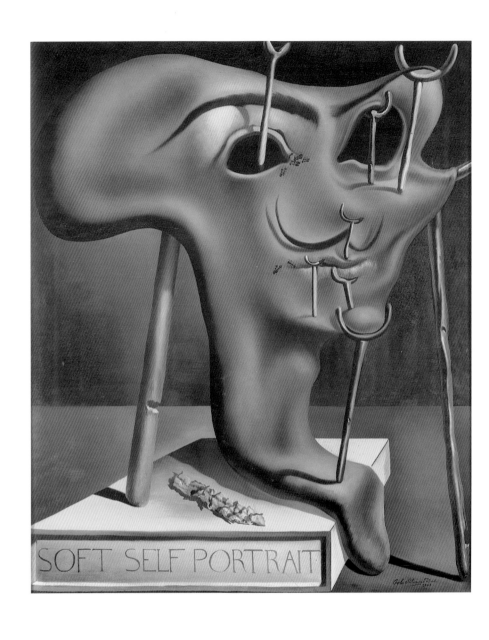

튀긴 베이컨이 있는 흐물흐물한 자화상 · 1941
피게라스, 갈라–살바도르 달리 기금

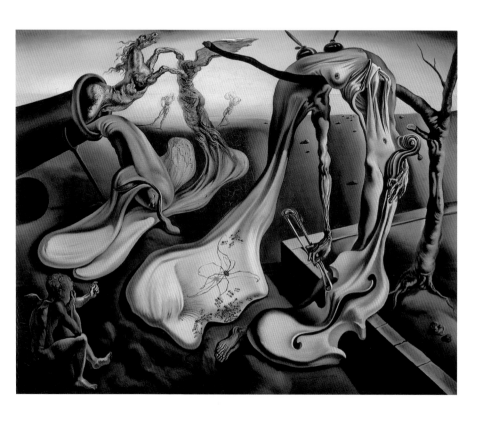

저녁의 거미… 희망! · 1940
플로리다 주 세인트피터스버그, 살바도르 달리 미술관, 모스 자선 신탁 대여

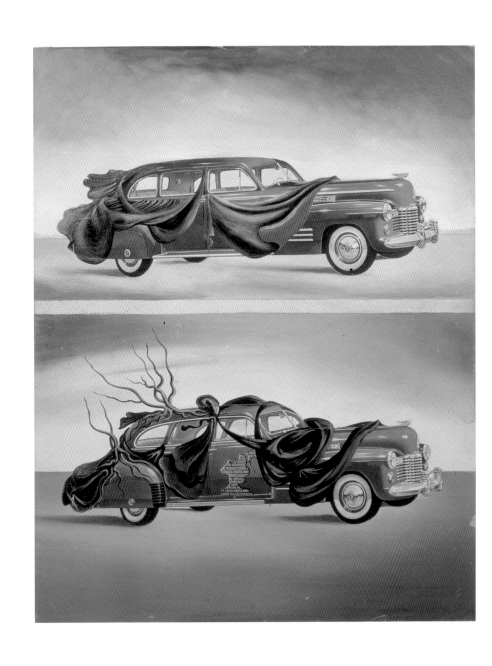

옷을 입은 자동차 (두 대의 캐딜락) · 1941
피게라스, 갈라—살바도르 달리 기금

구성 (두 개의 할리퀸) · 1942
개인 소장

꿀이 피보다 달콤하다 · 1941
캘리포니아, 샌타 바버라 미술관, 워렌 트리메인 부부 기증, 1949

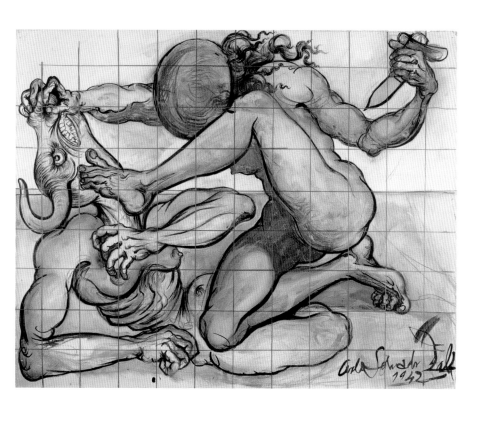

"미로"를 위한 습작 – 싸우는 미노타우로스 · 1942
피게라스, 갈라–살바도르 달리 기금

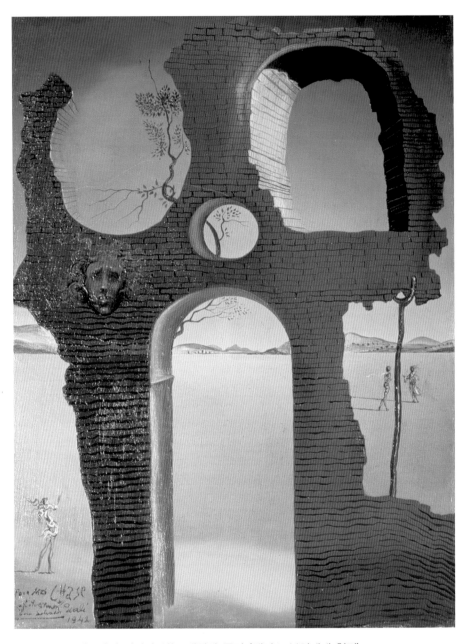

메두사의 머리가 있는 폐허와 풍경 (체이스 부인에게 헌정) · 1941
마드리드, 후안 아벨로 갈로 컬렉션

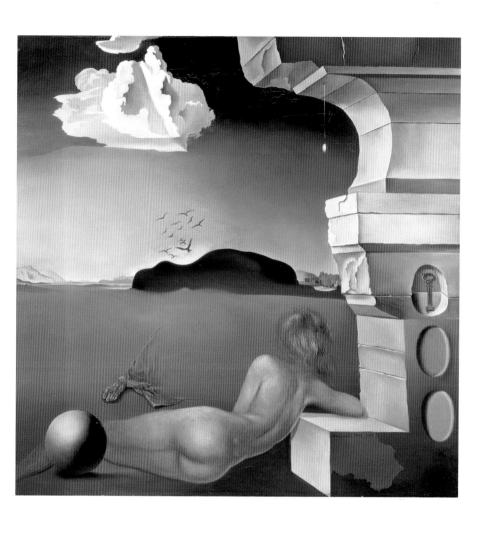

로자스의 평원 위의 누드 · 1942
요코하마 미술관, 이전에는 P. 드 가바르디에 컬렉션

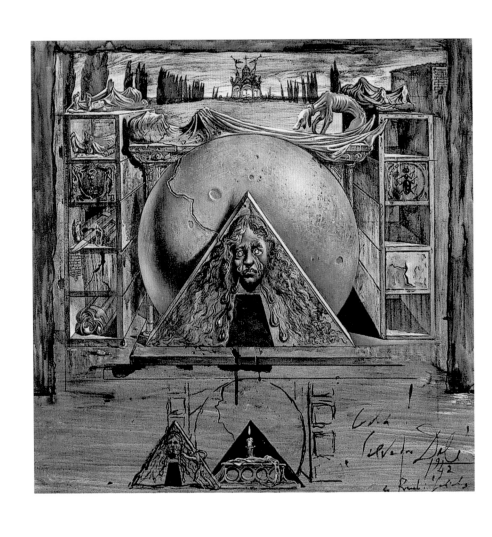

줄리엣의 무덤 · 1942
개인 소장

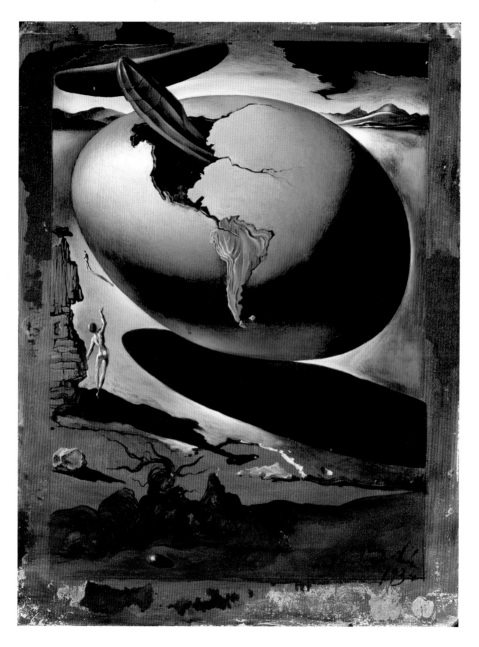

미국식 크리스마스의 알레고리 · 1943
개인 소장

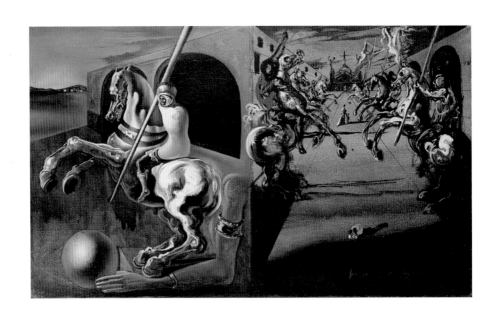

기사의 퍼레이드 · 1942
개인 소장

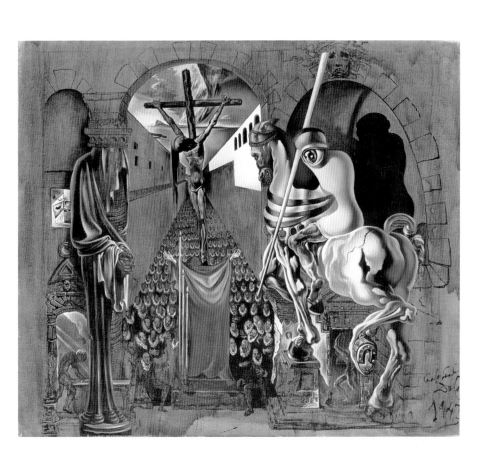

"로미오와 줄리엣"을 위한 습작 · 1942

개인 소장

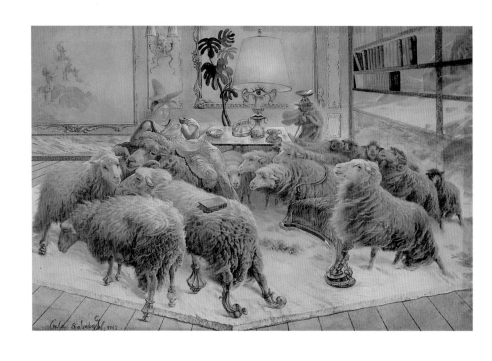

양떼 (변환 후) · 1942
플로리다 주 세인트피터스버그, 살바도르 달리 미술관, E. & A. 레이놀즈 모스 대여

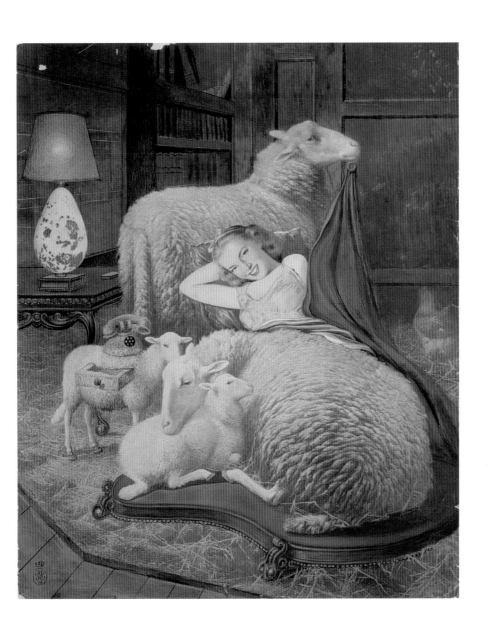

외양간 – 서재의 실내 장식을 위한 디자인 · 1942
피게라스, 갈라–살바도르 달리 기금

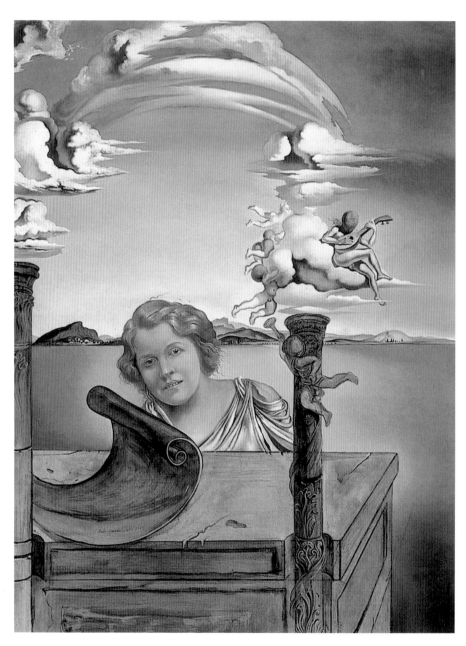

우울 – 신제르 클레어 둑스의 초상 · 1942
개인 소장

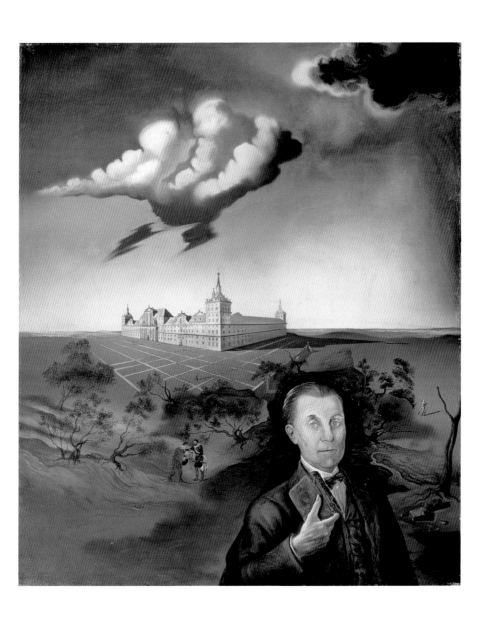

카르데나스 대사의 초상 · 1943
개인 소장

동정녀와 아기 예수 · 1942
개인 소장

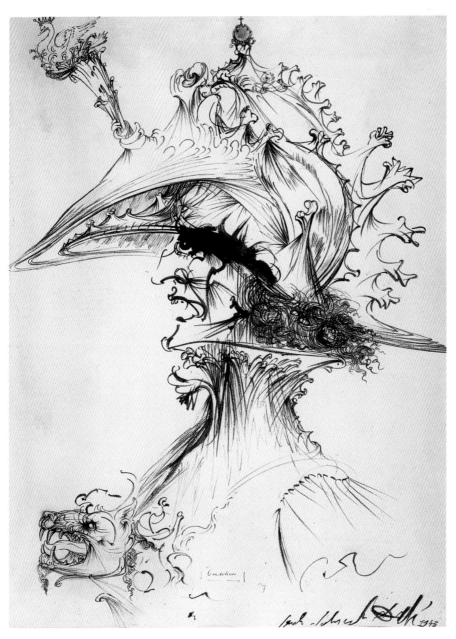

용병 대장 (용병 대장의 복장을 한 자화상) · 1943
개인 소장

"미친 트리스탄"을 위한 의상 - 배 · 1942-43
플로리다 주 세인트피터스버그, 살바도르 달리 미술관

신인간의 탄생을 보고 있는 지정학의 아이 · 1943
플로리다 주 세인트피터스버그, 살바도르 달리 미술관, 모스 자선 신탁 대여

다리의 구성. 브라이언스 양말 회사를 위한 광고 연작 중 · 1944경
소장처 미상

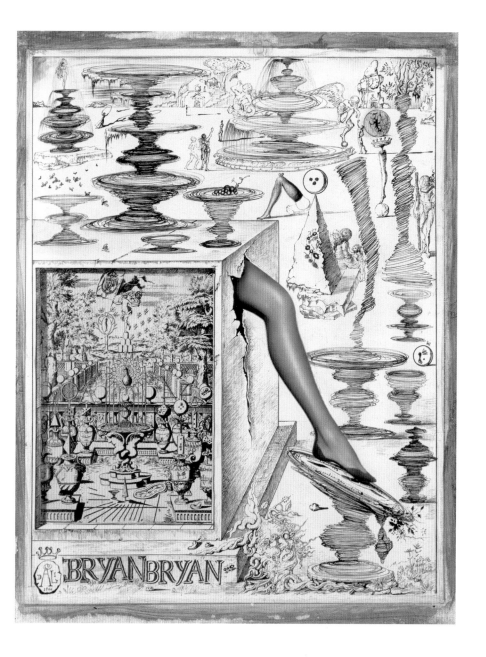

다리의 구성. 브라이언스 양말 회사를 위한 광고 연작 중 · 1944경
런던, 본햄스

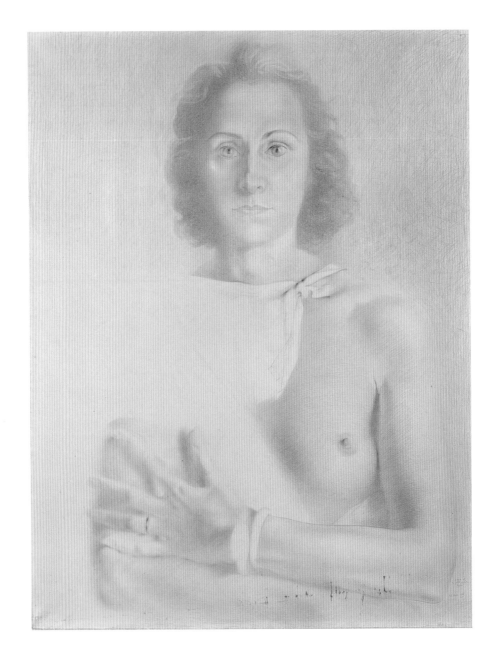

갈라의 초상 · 1941
로테르담, 보이만스 반 베우닝겐 미술관, 뉴 트레비존드 기금 대여

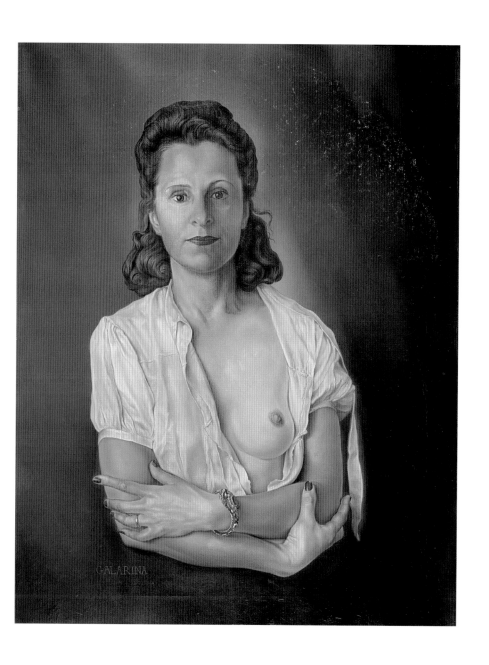

갈라리나 · 1944–45
피게라스, 갈라–살바도르 달리 기금, 달리가 스페인 정부에 기증

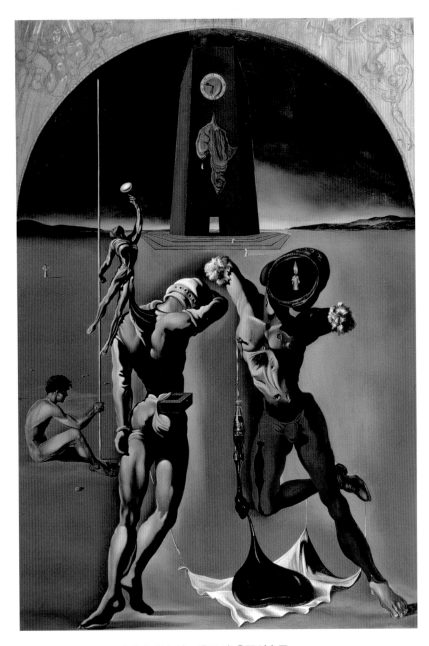

아메리카의 시 – 우주의 운동선수들 · 1943
피게라스, 갈라–살바도르 달리 기금

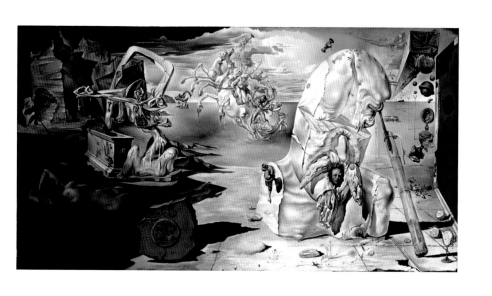

호메로스의 신격화 · 1944-45
뮌헨, 국립 근대 미술관, 이전에는 곤잘레스 파르도 컬렉션

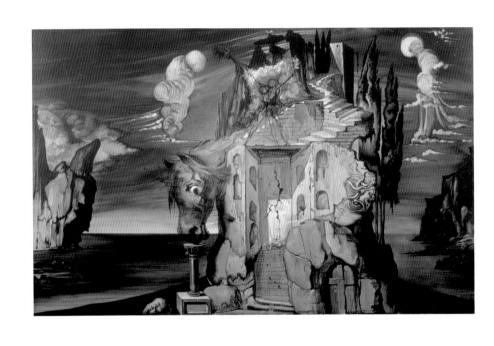

발레 "미친 트리스탄"의 배경(제 3막)을 위한 습작 · 1944
피게라스, 갈라–살바도르 달리 기금

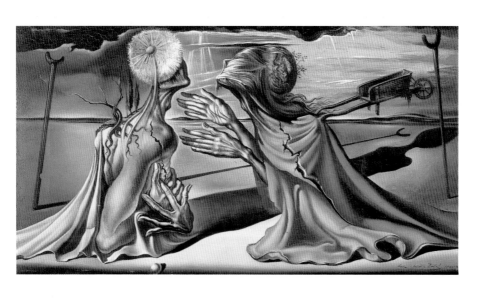

발레 "트리스탄과 이졸데"의 배경을 위한 디자인 · 1944
피게라스, 갈라–살바도르 달리 기금

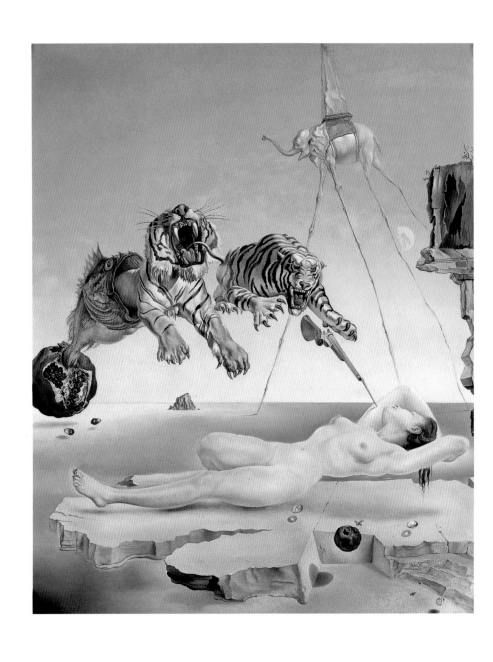

석류 주위를 나는 벌의 비행이 불러온 꿈, 잠에서 깨기 1초 전 · 1944
마드리드, 티센–보르네미자 미술관

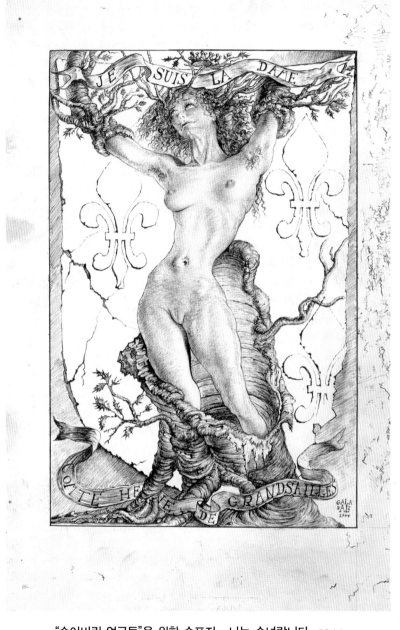

"숨어버린 얼굴들"을 위한 속표지 – 나는 숙녀랍니다 · 1944
달리가 스페인 정부에 기증

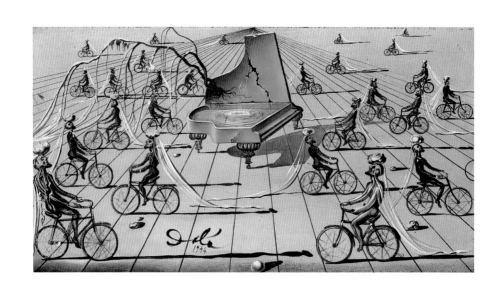

"감상적인 대화"를 위한 습작 · 1944
플로리다 주 세인트피터스버그, 살바도르 달리 미술관, E. & A. 레이놀즈 모스 대여

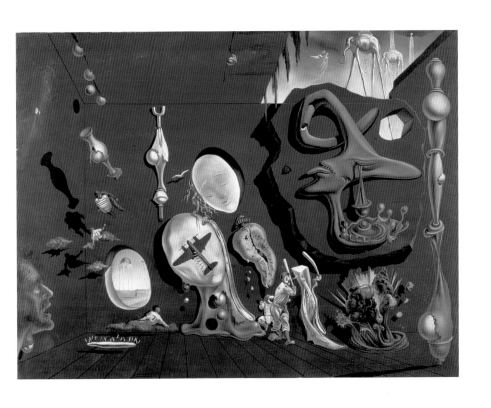

우울한 원자 우라늄의 전원시 · 1945
마드리드, 국립 소피아 왕비 예술 센터 미술관, 달리가 스페인 정부에 기증

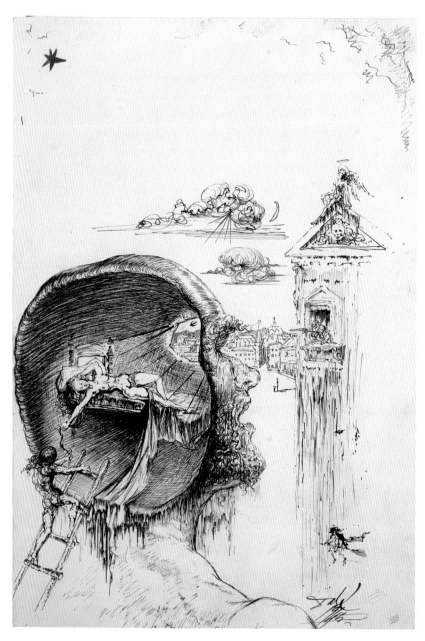

"벤베누토 첼리니의 자서전"을 위한 삽화 · 1945
달리가 스페인 정부에 기증

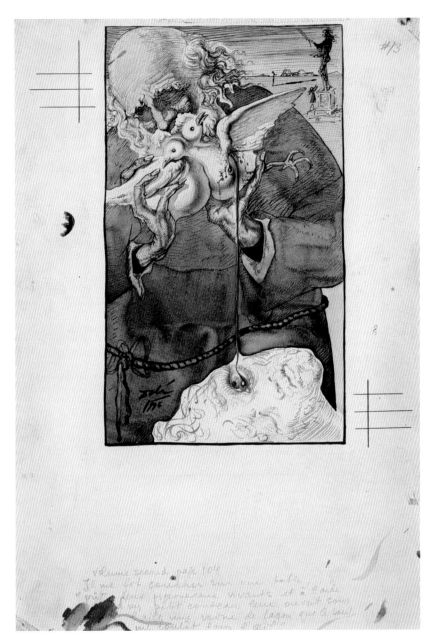

"벤베누토 첼리니의 자서전"을 위한 삽화 · 1945
달리가 스페인 정부에 기증

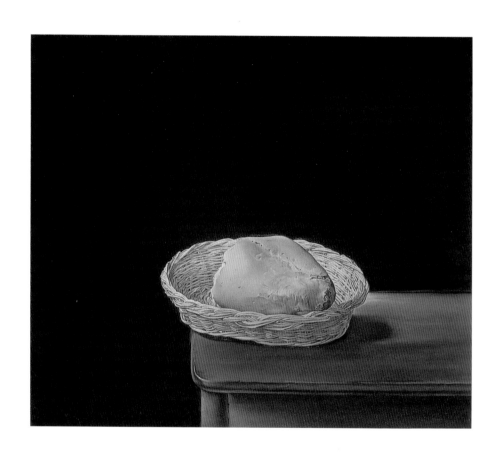

빵 바구니 – 수치보다는 차라리 죽음을 · 1945
피게라스, 갈라–살바도르 달리 기금

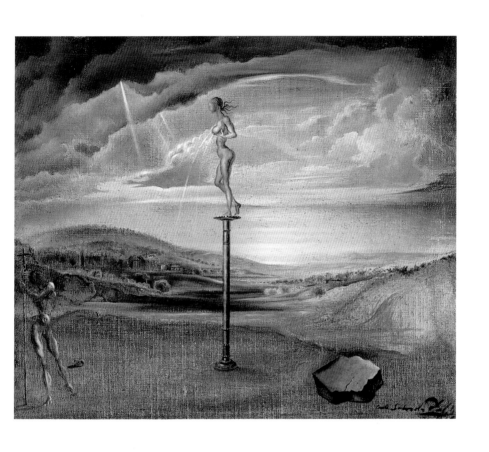

세 짝의 신발 위로 헛되게 흐르고 있는 우유의 샘 · 1945
플로리다 주 세인트피터스버그, 살바도르 달리 미술관, E. & A. 레이놀즈 모스 대여

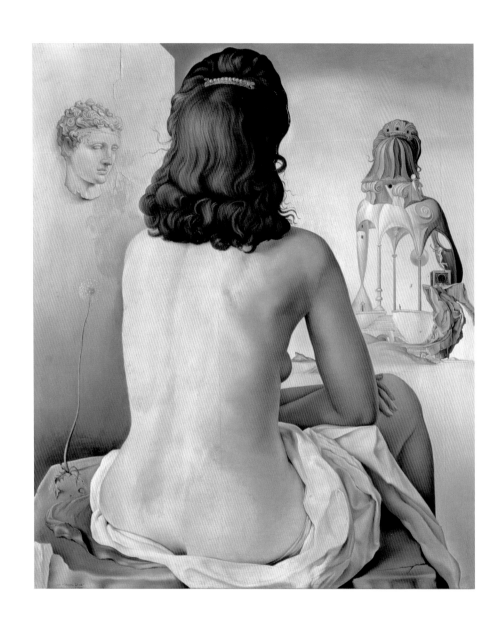

나의 아내, 누드, 별이 되고 있는 자신의 육체에 대해서 생각하며,
기둥의 세 개의 척추, 하늘 그리고 건축 · 1945
뉴욕, 호세 무그라비 컬렉션

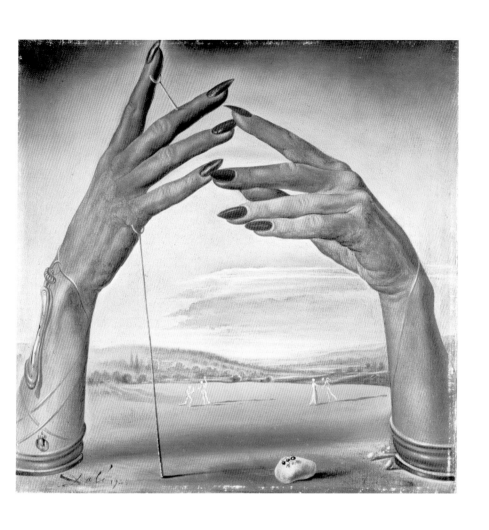

정열적인 여인의 초상 (손) · 1945
개인 소장

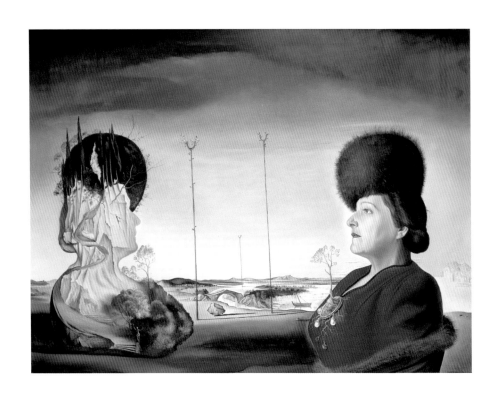

이사벨 스타일러-타스 부인의 초상 (우울) · 1945
베를린, 국립 베를린 미술관 연합-프로이센 예술자산, 국립 미술관

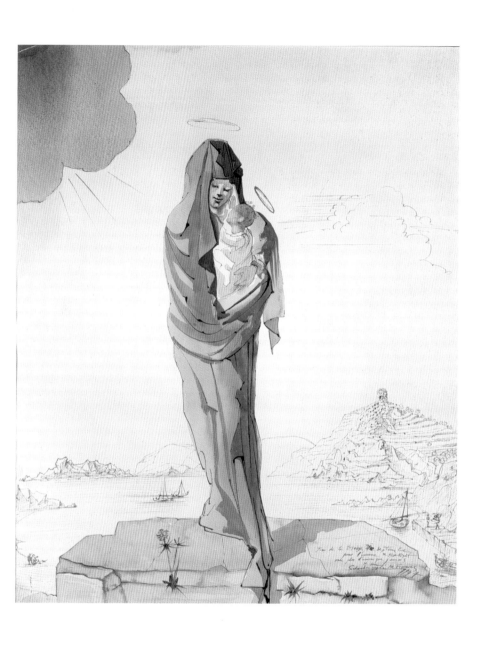

동정녀의 날 · 1947
개인 소장

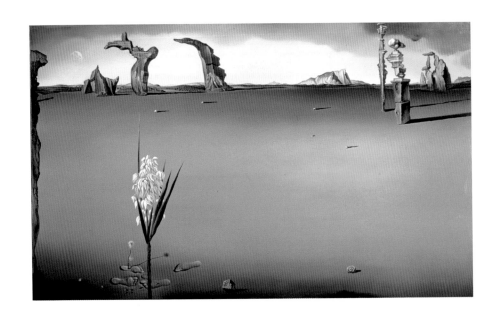

보이지 않는 연인들 · 1946
개인 소장, 이전에는 런던 크리스티 소장

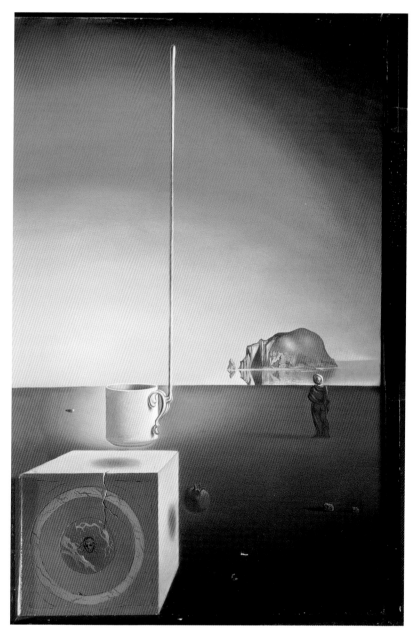

풀 수 없는 5미터짜리 부속물이 달린 날아가는 거대한 모카 컵 · 1946경

바젤, 개인 소장, 이전에는 호르케스 데 쿠에바스 후작 컬렉션

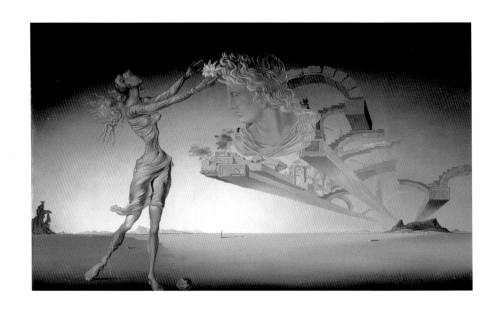

사막 3부작 – 여인의 유령과 사막의 허공에 매달린 건축물. 향수 "사막의 꽃"을 위하여 · 1946
개인 소장

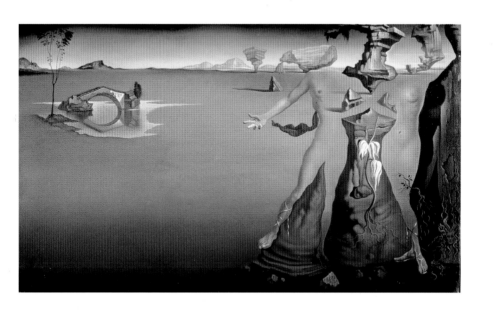

사막 3부작 – 사막의 한 쌍의 유령. 향수 "사막의 꽃"을 위하여 · 1946
개인 소장

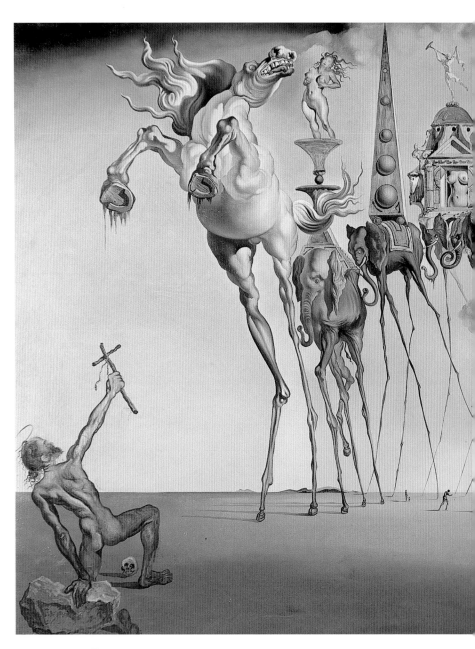

성 안토니의 유혹 · 1946
브뤼셀, 벨기에 왕립 미술관

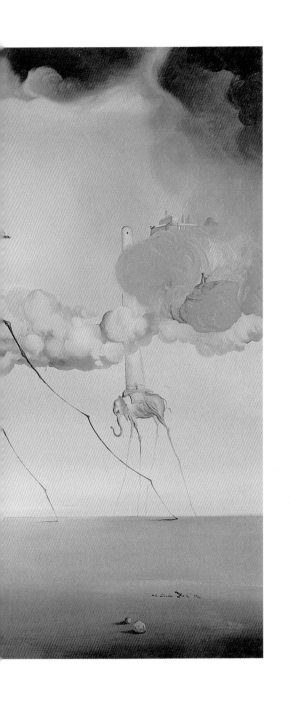

"불카누스와 베누스"를 위한 디자인 · 1947
런던, 본햄스

수태고지 · 1947
개인 소장, 이전에는 뉴욕 해리 N. 아브람스 컬렉션

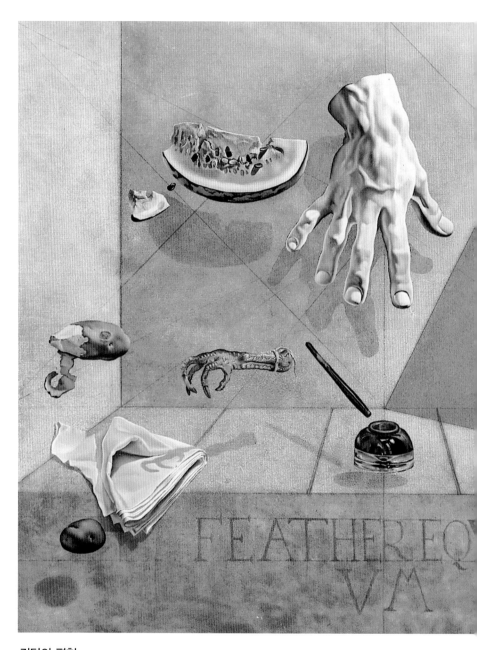

깃털의 평형 · 1947
피게라스, 갈라–살바도르 달리 기금, 달리가 스페인 정부에 기증

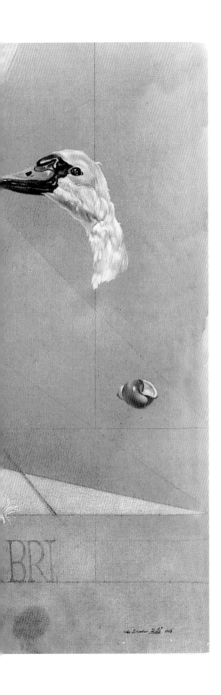

BRI

피카소의 초상 · 1947
피게라스, 갈라–살바도르 달리 기금

네로의 코 가까이의 빗물질화 · 1947

피게라스, 갈라−살바도르 달리 기금, 달리가 스페인 정부에 기증

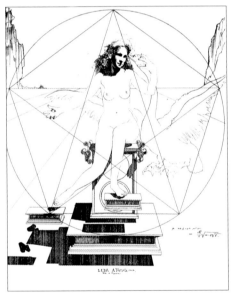

"레다 아토미카"의 흐물거리는 형태학과 공기의 중심을 위한 연구 · 1947
피게라스, 갈라-살바도르 달리 기금

"레다 아토미카"를 위한 연구 · 1947
개인 소장

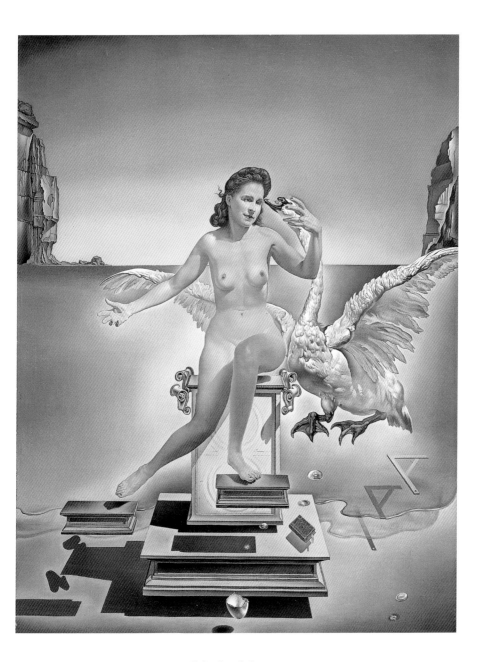

레다 아토미카 · 1949
피게라스, 갈라-살바도르 달리 기금

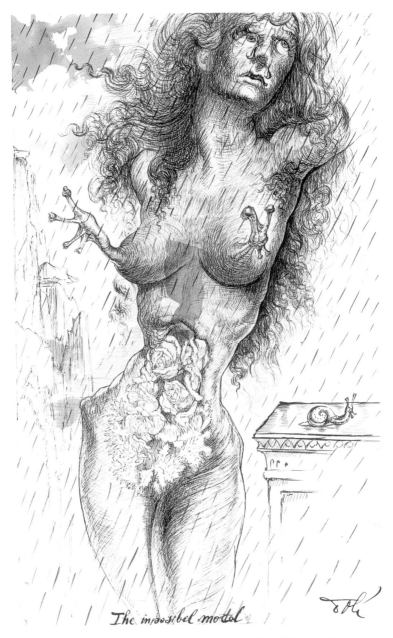

The impossibel mottel

불가능한 모델 "마술적인 솜씨의 50가지 비밀"을 위한 드로잉 · 1947
개인 소장

남 캘리포니아 · 1947
뉴욕, 크리스티

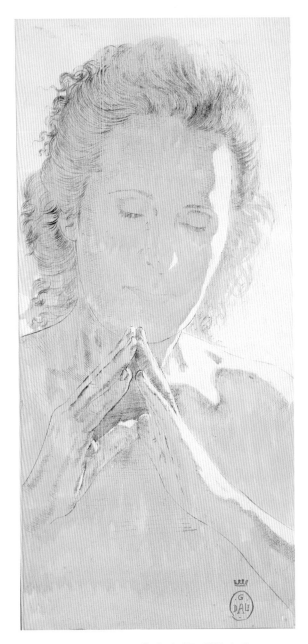

"포트 이가트의 마돈나"의 머리를 위한 습작 · 1950
플로리다 주 세인트피터스버그, 살바도르 달리 미술관, E. & A. 레이놀즈 모스 대여

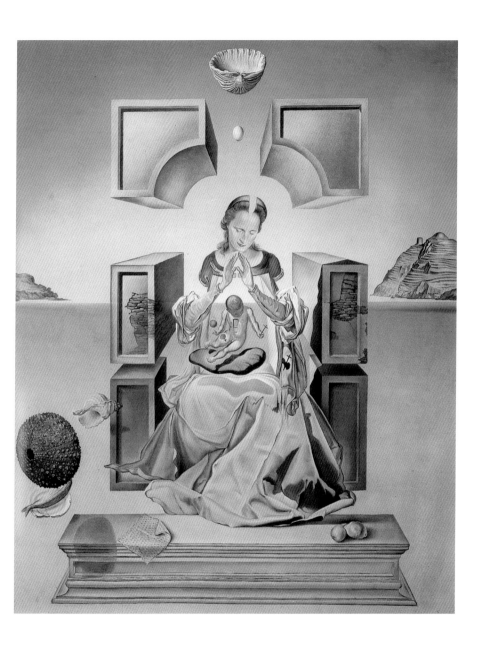

포트 이가트의 마돈나 (첫 번째 버전) · 1949
밀워키, 마켓 대학교, 해거티 미술관, 아이라 홉트 부부 기증, 1959

"라 투르비에" – 앉아있는 제임스 던 경 · 1949
캐나다 뉴브런즈위크 주 프레데릭튼, 비버브룩 아트 갤러리

잭 워너 부인 초상 · 1951
개인 소장

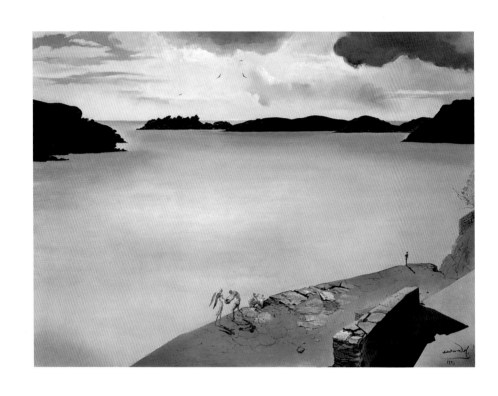

포트 이가트의 풍경 · 1950
플로리다 주 세인트피터스버그, 살바도르 달리 미술관, E. & A. 레이놀즈 모스 대여

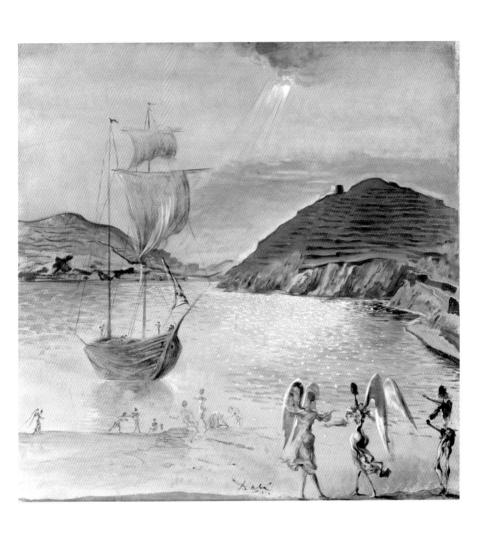

포트 이가트의 풍경과 수수한 천사들과 어부들 · 1950
개인 소장

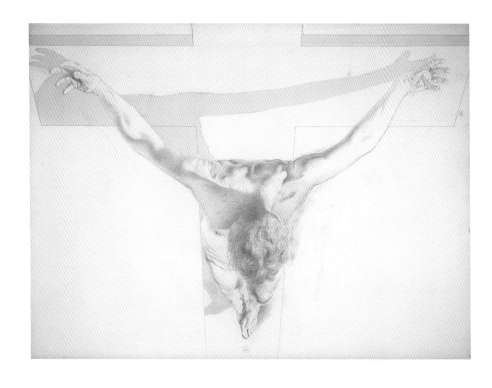

원근법으로 본 예수 그리스도. "십자가의 성 요한의 그리스도"를 위한 습작 · 1950
플로리다 주 세인트피터스버그, 살바도르 달리 미술관

▶ 십자가의 성 요한의 그리스도 · 1951
스코틀랜드 글래스고, 세인트 뭉고 종교 생활 및 예술 박물관

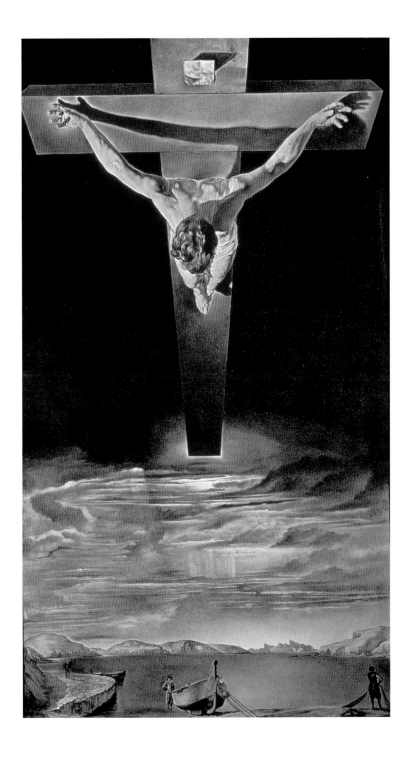

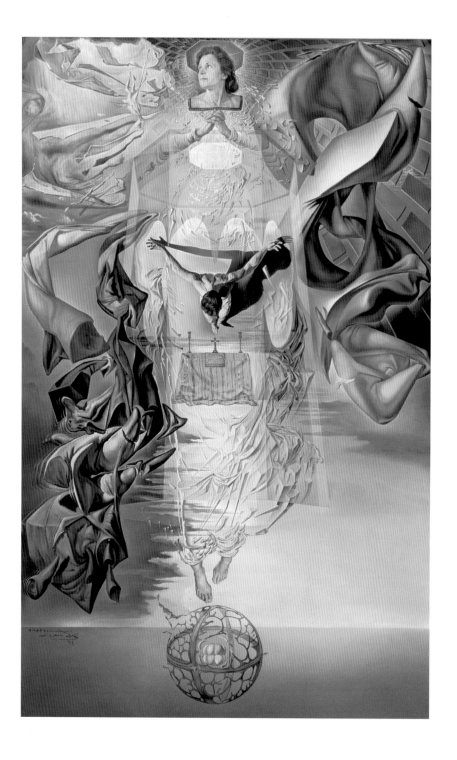

시간의 눈 · 1949
소장처 미상

◀ 군청빛 미립자의 성모 승천 · 1952
존 테오도라코풀로스 컬렉션

라파엘풍의 머리, 폭발한 후 · 1951
에든버러, 스코틀랜드 국립 근대 미술관, 소머셋의 스테드−엘리스 양이 영구 대여

손수레들 (비틀린 수레로 구성된 쿠폴라) · 1951
플로리다 주 세인트피터스버그, 살바도르 달리 미술관, E. & A. 레이놀즈 모스 대여

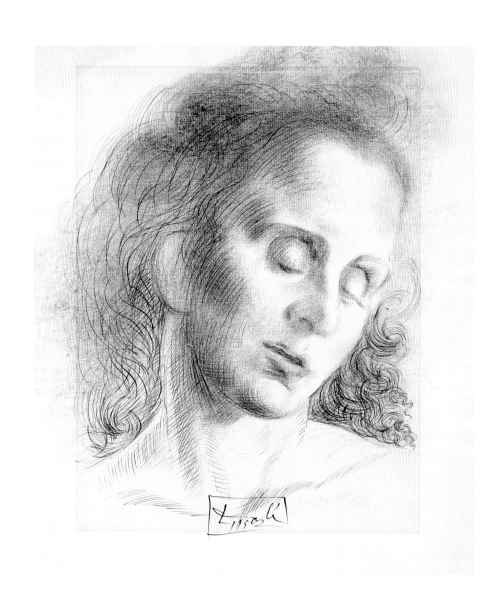

고요한 갈라 · 1952
애리조나 대학교 미술관, 에드워드 조셉 갤러거 3세 추모 컬렉션, 애리조나 주 턱슨

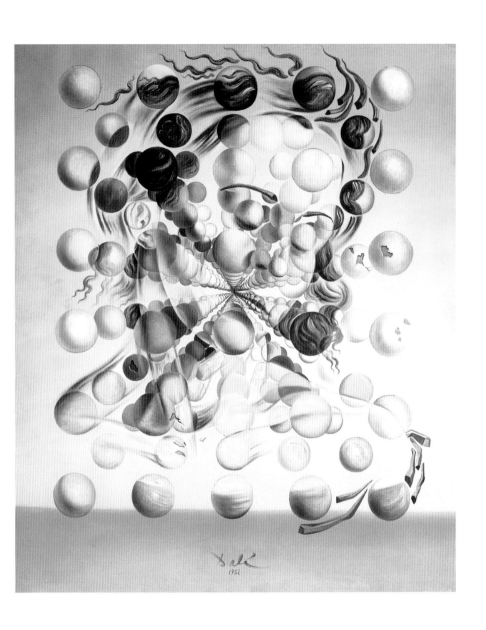

천체들의 갈라테아 · 1952

피게라스, 갈라–살바도르 달리 기금

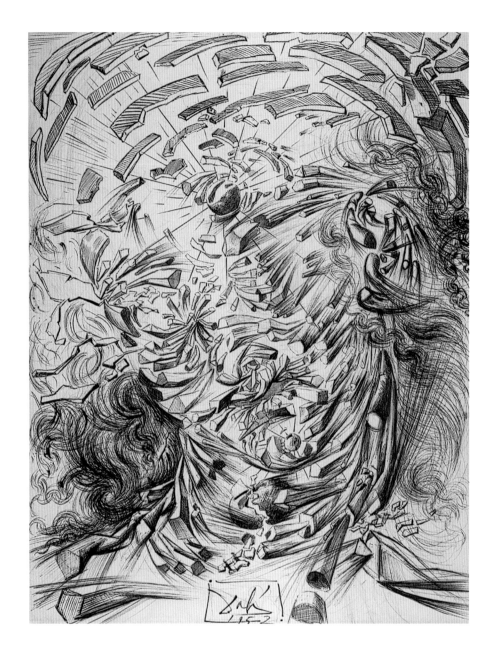

어느 천사의 핵 두상 · 1952
개인 소장

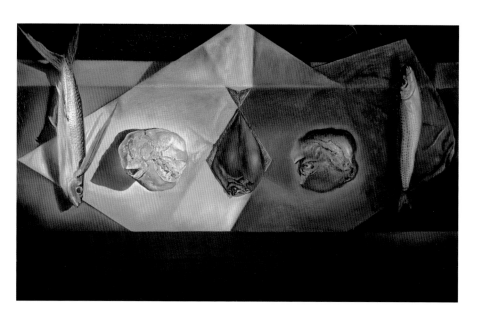

성만찬의 정물 · 1952
플로리다 주 세인트피터스버그, 살바도르 달리 미술관, E. & A. 레이놀즈 모스 대여

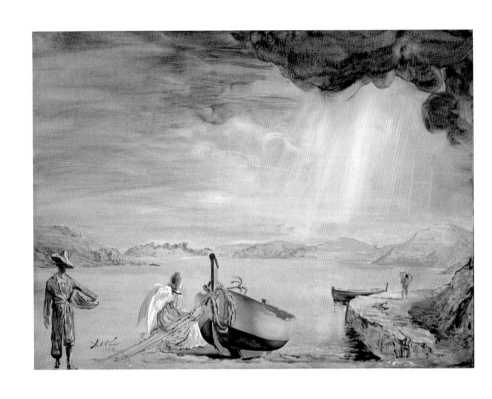

포트 이가트의 천사 · 1952
플로리다 주 세인트피터스버그, 살바도르 달리 미술관, E. & A. 레이놀즈 모스 대여

포트 이가트의 성녀 헬레나 · 1956
플로리다 주 세인트피터스버그, 살바도르 달리 미술관, E. & A. 레이놀즈 모스 대여

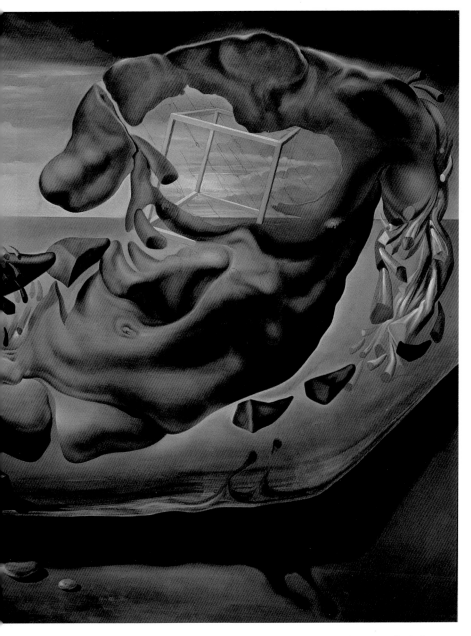

피디아스의 일리수스의 코뿔소식 분해 · 1954
피게라스, 갈라-살바도르 달리 기금, 달리가 스페인 정부에 기증

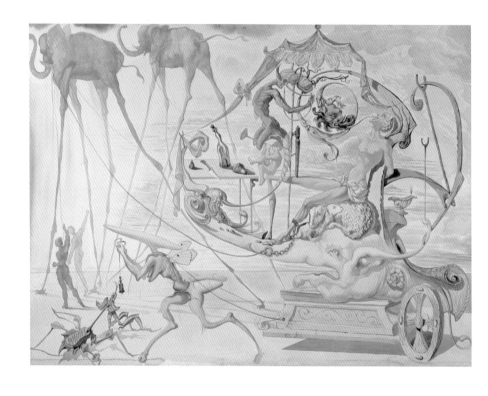

포도를 따는 사람들: 바쿠스의 전차 (디오니소스의 승리) · 1953
달리가 스페인 정부에 기증

▶ 코르푸스 하이퍼큐부스 (그리스도를 십자가에 못박음) · 1954
뉴욕, 메트로폴리탄 미술관, 체스터 데일 기증

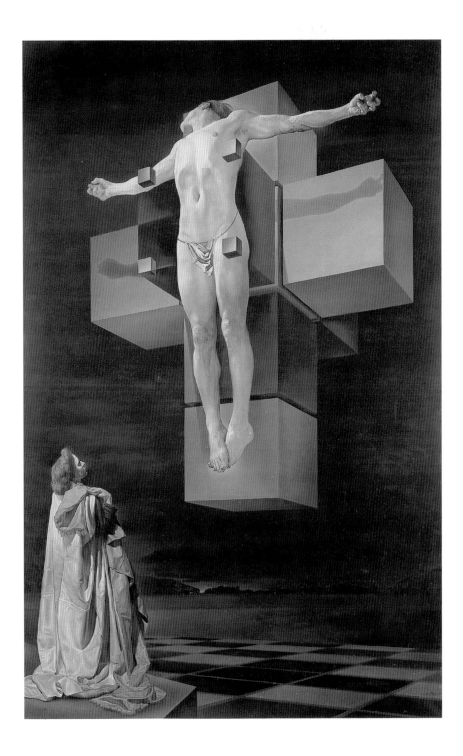

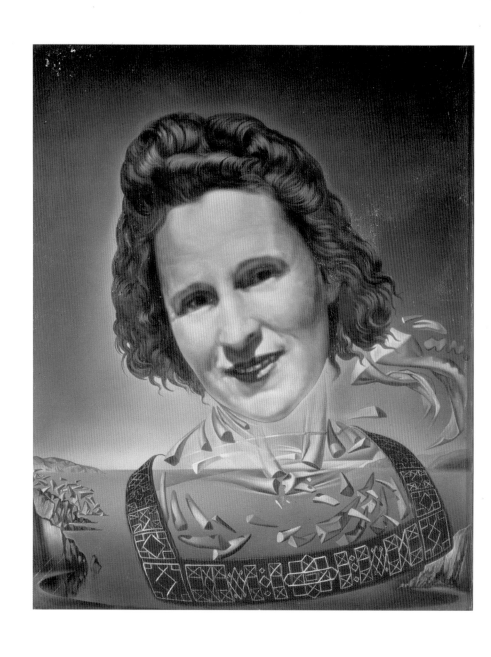

코뿔소 증상이 있는 갈라의 초상 · 1954
개인 소장

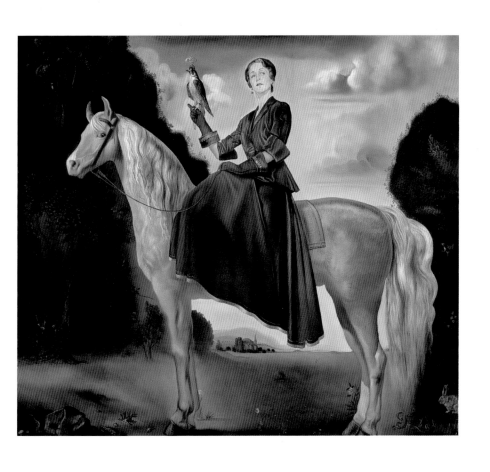

기사의 환상 (레이디 던-비버브룩의 초상) · 1954
캐나다 브런즈위크 주 프레데릭튼, 비버브룩 아트 갤러리

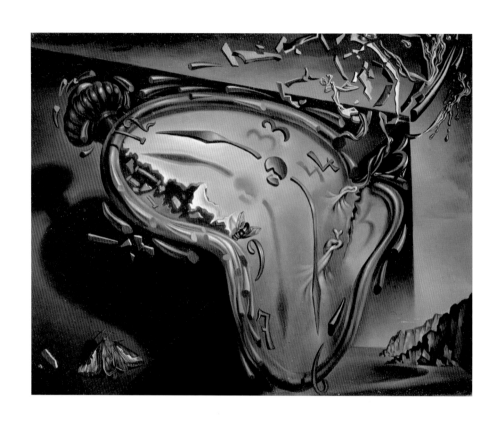

첫 번째 폭발 순간의 흐물거리는 시계 · 1954
개인 소장

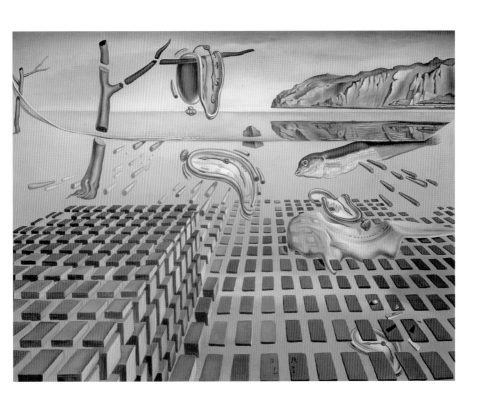

기억의 영속의 분해 · 1952-54

플로리다 주 세인트피터스버그, 살바도르 달리 미술관, E. & A. 레이놀즈 모스 대여

빨강의 교향곡 · 1954
개인 소장

두 명의 사춘기 소년 · 1954
플로리다 주 세인트피터스버그, 살바도르 달리 미술관, E. & A. 레이놀즈 모스 대여

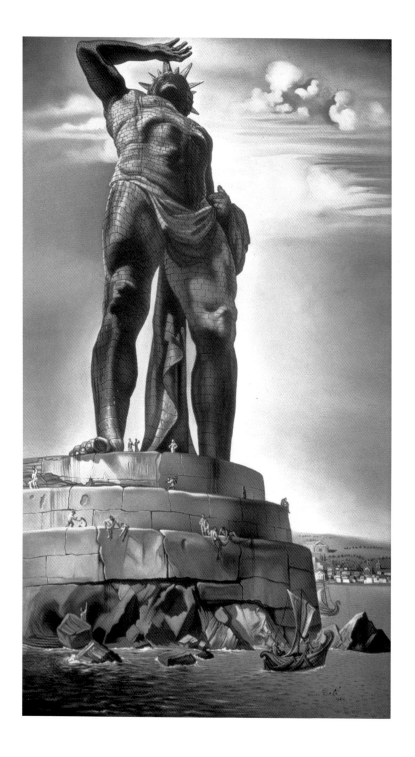

바빌론 성벽 · 1954
개인 소장

◀ 로도스 섬의 거상 · 1954
스위스, 베른 미술관

베르메르의 "레이스 짜는 소녀"의 코뿔소 초상의 연구 · 1955
달리가 스페인 정부에 기증

베르메르의 "레이스 짜는 소녀"의 편집증 – 비판적인 그림 · 1955
뉴욕, 솔로몬 R. 구겐하임 미술관, 익명 기증

세 개의 파이 중간자에 둘러싸인 성자 · 1954
피게라스, 갈라–살바도르 달리 기금

스스로의 순결에 자동으로 비역당한 젊은 처녀 · 1954
로스앤젤레스, 플레이보이 컬렉션

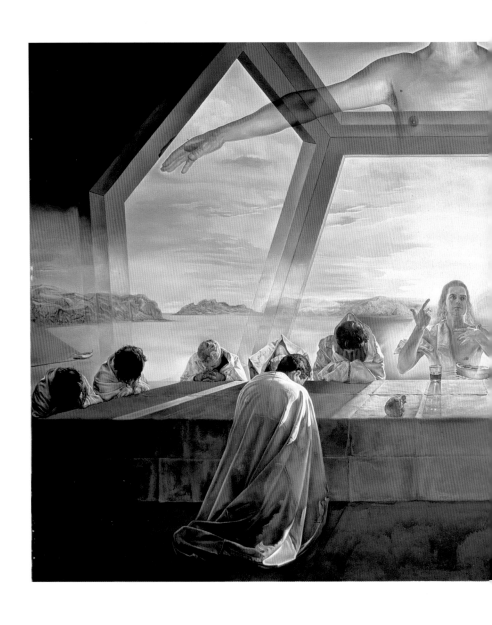

최후의 만찬 · 1955
워싱턴, 내셔널 갤러리, 체스터 데일 컬렉션

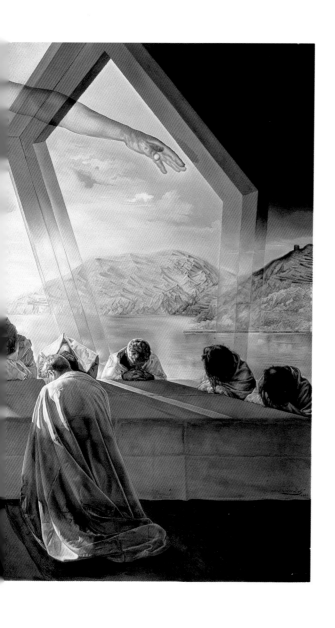

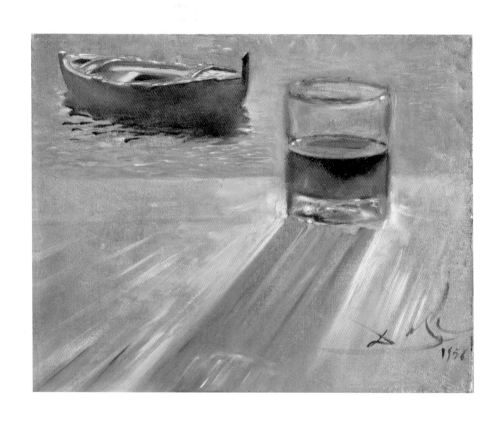

와인 잔과 나룻배 · 1956
개인 소장, 이전에는 뉴욕, 커스테어즈 화랑 소장

정물 – 빠르게 움직이는 · 1956
플로리다 주 세인트피터스버그, 살바도르 달리 미술관, E. & A. 레이놀즈 모스 대여

"세 마리 나비"를 위한 삽화 · 1955

플로리다 주 세인트피터스버그, 살바도르 달리 미술관, E. & A. 레이놀즈 모스 대여

성 요한 · 1957
개인 소장

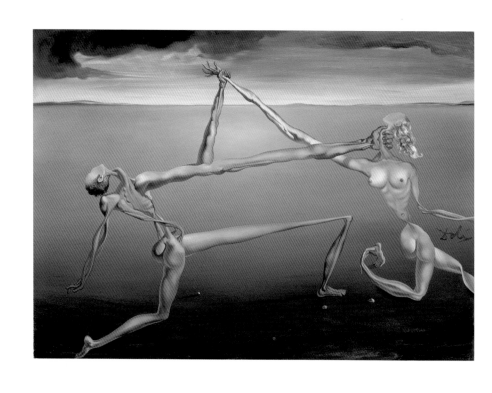

춤 - 일곱 가지 예술 · 1957
개인 소장, 전 빌리 로즈 컬렉션

예수 승천 · 1958
개인 소장

명상하는 장미 · 1958
개인 소장, 이전에는 뉴욕, 아놀드 그랜드 컬렉션 소장

◀ 콤포스텔라의 성 야곱 · 1957
캐나다 뉴브런즈위크 주 프레데릭튼, 비버브룩 아트 갤러리

파이 중간자 천사 · 1958

플로리다 주 세인트피터스버그, 살바도르 달리 미술관, E. & A. 레이놀즈 모스 대여

▶ **벨라스케스의 "인판타 마르가리타"와 그녀 자신의 영광의 빛과 그림자 · 1958**

플로리다 주 세인트피터스버그, 살바도르 달리 미술관, E. & A. 레이놀즈 모스 대여

"크리스토프 콜럼버스의 아메리카 발견"을 위한 습작 · 1958
달리가 스페인 정부에 기증

◀ 크리스토퍼 콜럼버스의 아메리카 발견 (크리스토퍼 콜럼버스의 꿈) · 1958-59
플로리다 주 세인트피터스버그, 살바도르 달리 미술관, 모스 자선 신탁 대여

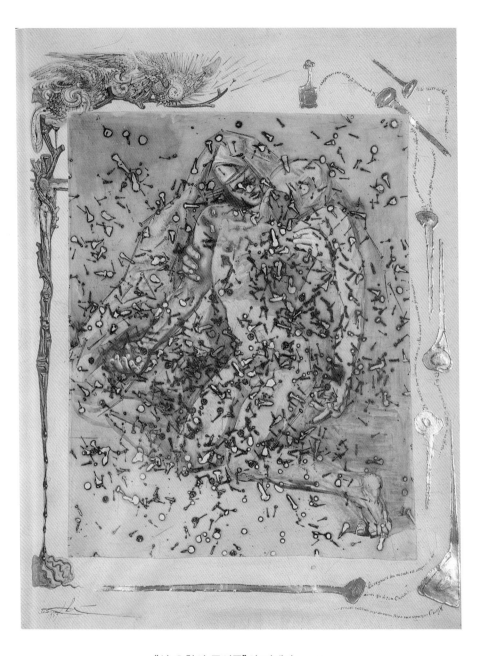

"성 요한의 묵시록"의 피에타 · 1959
개인 소장

베아트리체 · 1960
플로리다 주 세인트피터스버그, 살바도르 달리 미술관, E. & A. 레이놀즈 모스 대여

태초의 하늘 · 1960
개인 소장

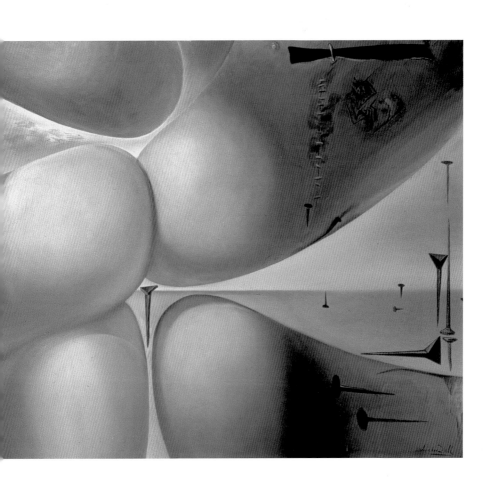

네 개의 엉덩이의 연속체 · 1960
바르셀로나, 카탈루냐 주 정부 문화부, 달리 기증, 1980

보이지 않는 거울을 보고 있는 갈라의 뒷모습 누드 · 1960
피게라스, 갈라–살바도르 달리 기금

"보보" 록펠러의 초상 (미완성) · 1960
피게라스, 갈라–살바도르 달리 기금, 달리가 스페인 정부에 기증

공의회 · 1960

플로리다 주 세인트피터스버그, 살바도르 달리 미술관, 모스 자선 신탁 대여

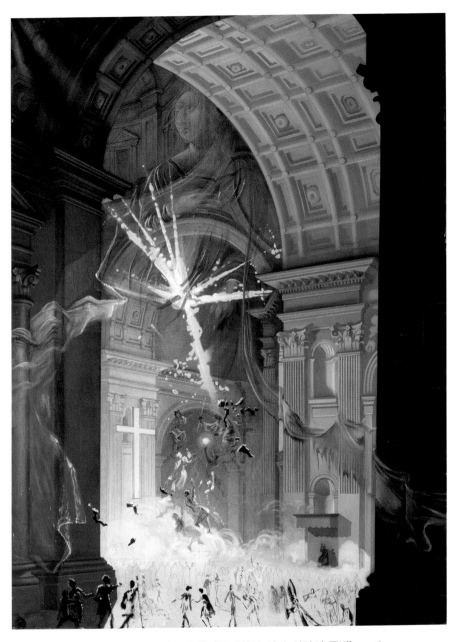

로마 성 베드로 대성당 (성당 한가운데서의 신비 신앙의 폭발) · 1960-74
피게라스, 갈라–살바도르 달리 기금

여성의 누드 습작 · 1962경
피게라스, 갈라–살바도르 달리 기금, 달리가 스페인 정부에 기증

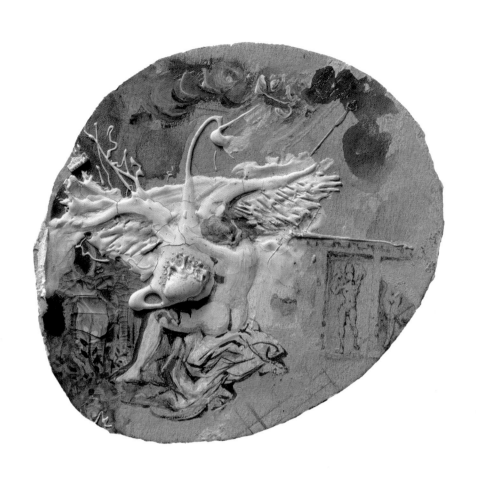

레다와 백조 · 1961
피게라스, 갈라–살바도르 달리 기금, 달리가 스페인 정부에 기증

성 게오르게와 용 · 1962
개인 소장

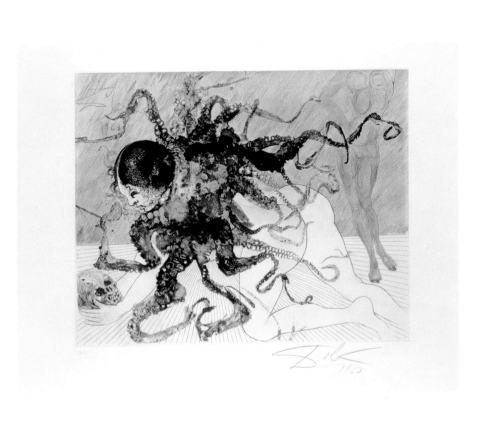

메두사 · 1963
필립스, 국제 순수 미술 경매

나의 죽은 동생의 초상 · 1963
스위스, 개인 소장

▶ 존 F. 케네디에게 바치는 경의 · 1963
필립스, 국제 순수 미술 경매

나비를 핀으로 꽂고 있는 변장한 유명인사 · 1965
피게라스, 갈라−살바도르 달리 기금, 달리가 스페인 정부에 기증

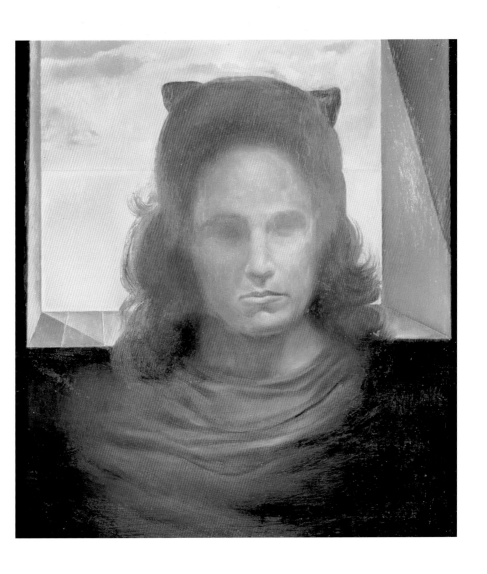

갈라의 초상 (빛을 등진 갈라) · 1965
마드리드, 국립 소피아 왕비 예술 센터 미술관, 달리가 스페인 정부에 기증

달러화의 신격화 (달러화의 신격화에 등장하는 갈라를 그리는 도중인 살바도르 달리) · 1965
피게라스, 갈라–살바도르 달리 기금, 이전에는 카다케스 페로트–무어 미술관 소장

조각상, 로마 황제 · 1965
뉴욕, 크리스티

미친 미친 미친 미네르바. "초현실주의의 추억"을 위한 삽화 · 1968경
빈, 칼프 화랑

행군 중의 케이프 크레우스 산맥 (LSD 행군) · 1967
일 드 벤도르, 폴 리카르 기금

"참치잡이"를 위한 인물상 大 · 1966-67
달리가 스페인 정부에 기증

▶ **참치잡이** · 1966-67경
일 드 벤도르, 폴 리카르 기금

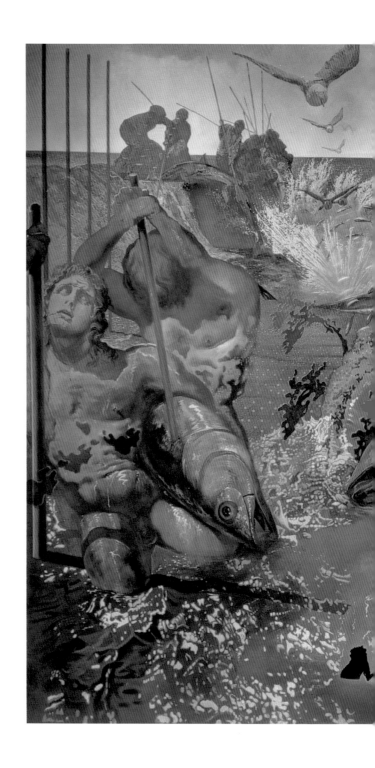

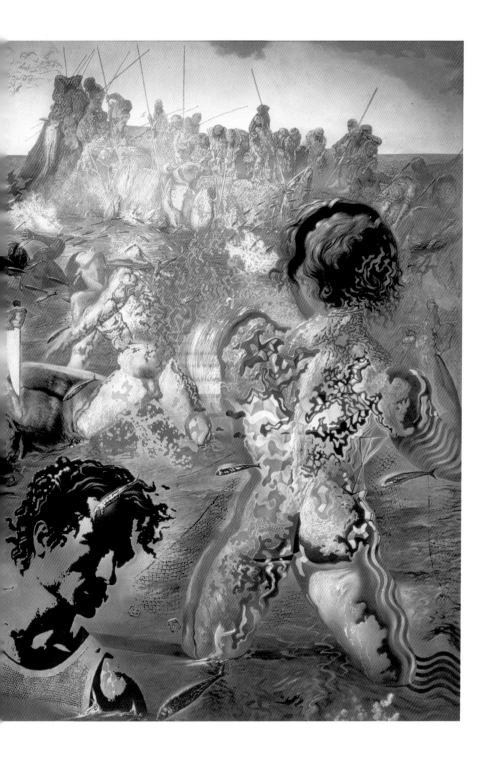

스푸마토 · 1972

피게라스, 갈라–살바도르 달리 기금

계단을 오르는 인물상 · 1967
개인 소장

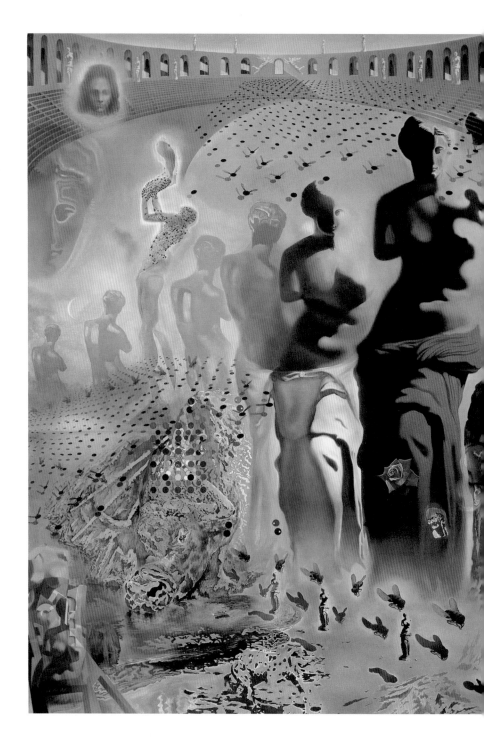

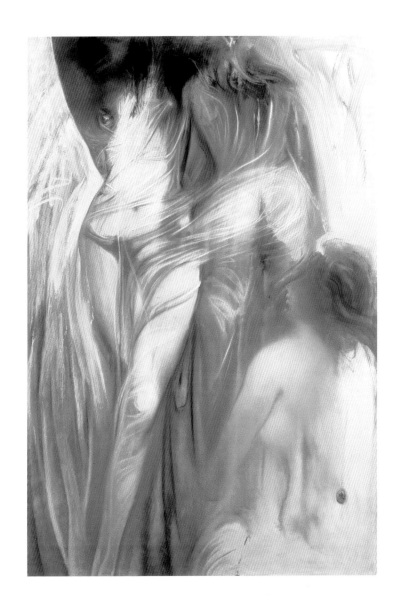

세 명의 여성 · 1970
런던, 크리스티

◀ **환각성 투우사 · 1968-70**
플로리다 주 세인트피터스버그, 살바도르 달리 미술관, 모스 자선 신탁 대여

알프스를 넘는 한니발 · 1970
플로리다 주 세인트피터스버그, 살바도르 달리 미술관, E. & A. 레이놀즈 모스 대여

포트 이가트의 파티오 · 1968
피게라스, 갈라–살바도르 달리 기금, 달리가 스페인 정부에 기증

페르피냥의 기차역 · 1965
쾰른, 루드비히 미술관

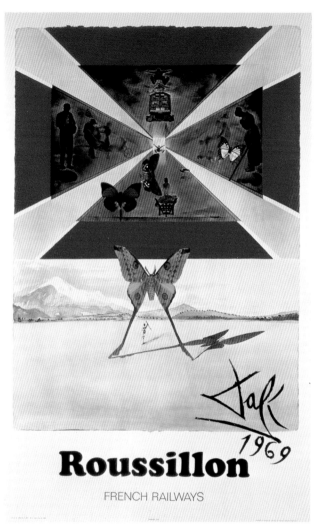

루시용 – 프랑스 철도 · 1969
런던, 로즈 갤러리

푸볼에 있는 갈라의 성의 홀 천장 · 1971
달리가 스페인 정부에 기증

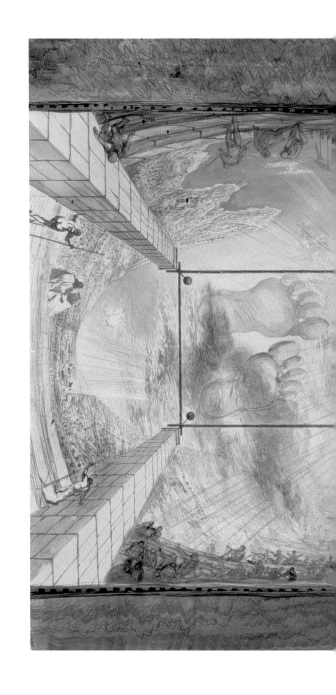

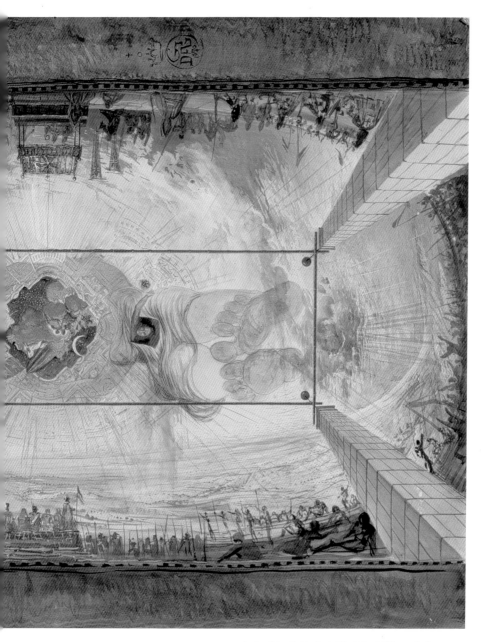

달리 미술관 극장의 천장을 위한 스케치 · 1970
피게라스, 갈라―살바도르 달리 기금

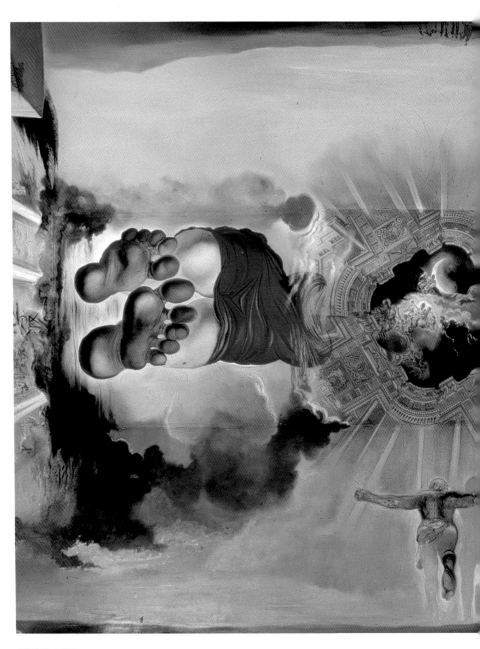

바람의 궁전 · 1972
피게라스, 갈라–살바도르 달리 기금

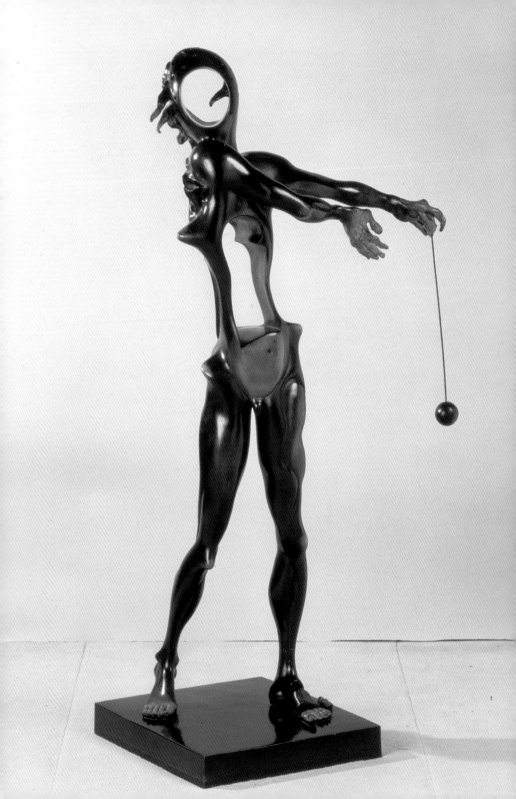

깃발이 있는 인물상. "초현실주의의 추억"을 위한 삽화 · 1971경
개인 소장

◀ 뉴튼에게 바치는 경의 · 1969
마드리드, 달리 광장

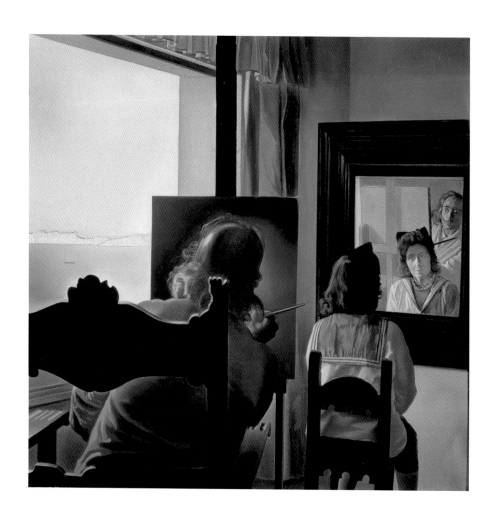

여섯 개의 실제 거울에 잠정적으로 반영된 여섯 개의 가상 각막으로 영원화한
갈라의 뒷모습을 그리고 있는 달리의 뒷모습 (미완성) · 1972-73
피게라스, 갈라-살바도르 달리 기금

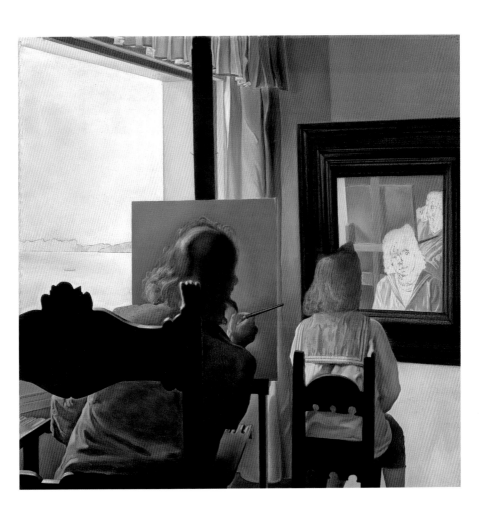

여섯 개의 실제 거울에 잠정적으로 반영된 여섯 개의 가상 각막으로 영원화한
갈라의 뒷모습을 그리고 있는 달리의 뒷모습 (미완성) · 1972−73

피게라스, 갈라−살바도르 달리 기금

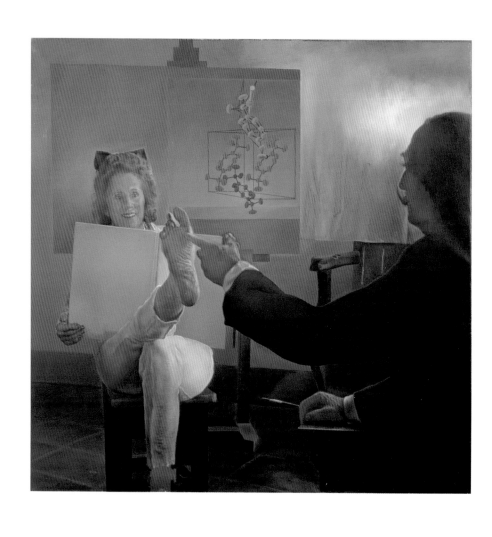

갈라의 발 (입체적 작품; 왼쪽 구성요소) · 1973
피게라스, 갈라–살바도르 달리 기금

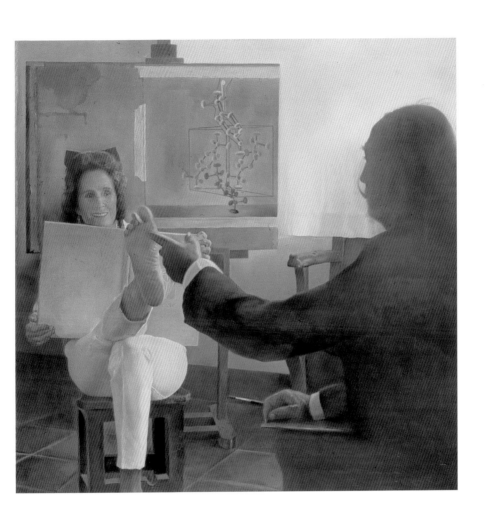

갈라의 발 (입체적 작품; 오른쪽 구성요소) · 1973
피게라스, 갈라–살바도르 달리 기금

푸볼로 가는 길 · 1973
달리가 스페인 정부에 기증

안젤리카를 풀어주는 로제 (성 게오르게와 귀공녀) · 1970-74
피게라스, 갈라–살바도르 달리 기금

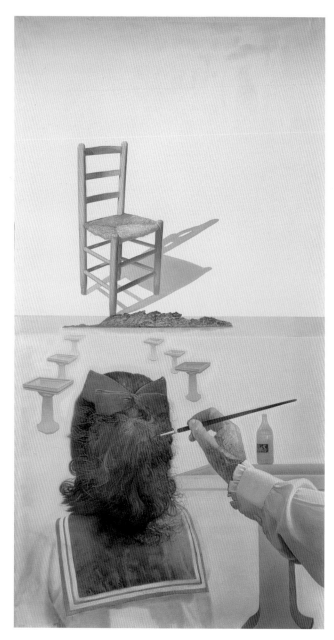

의자 (입체적 작품; 왼쪽 구성요소) · 1975
피게라스, 갈라–살바도르 달리 기금

20미터 앞에서 에이브러햄 링컨의 초상으로 변하는 지중해를 바라보며
생각에 잠긴 갈라 – 로스코에게 바치는 경의 (첫 번째 버전) · 1974–75경
피게라스, 갈라–살바도르 달리 기금

대화하는 세 인물로 변하는 벨라스케스의 흉상 · 1974
피게라스, 갈라–살바도르 달리 기금

건축학적 프로젝트 · 1976
개인 소장

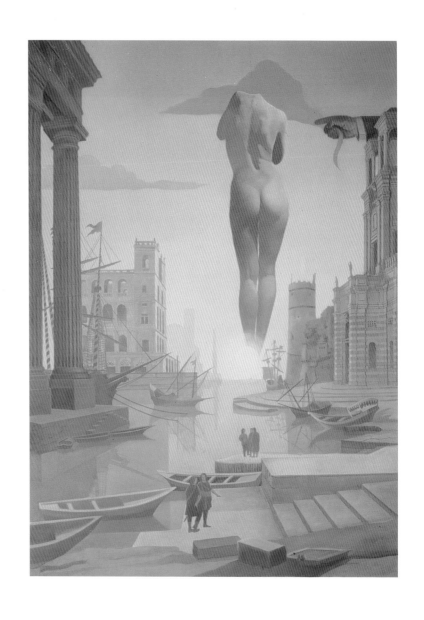

갈라를 표현하기 위해 구름 모양의 황금빛 양떼를 그리는 달리의 손, 완전한 누드, 여명,
태양의 뒤편으로부터 아주, 아주 먼. (입체적 작품; 왼쪽 구성요소) · 1977
피게라스, 갈라-살바도르 달리 기금, 달리가 스페인 정부에 기증

갈라에게 비너스의 탄생을 보여주기 위해 지중해의 피부를 들어올리는 달리
(입체적 작품; 오른쪽 구성요소) · 1977
피게라스, 갈라-살바도르 달리 기금

인공 두뇌의 오달리스크 - 벨레 훌레즈에게 바치는 경의 · 1978
피게라스, 갈라–살바도르 달리 기금, 달리가 스페인 정부에 기증

천체의 조화 · 1978
피게라스, 갈라–살바도르 달리 기금, 달리가 스페인 정부에 기증

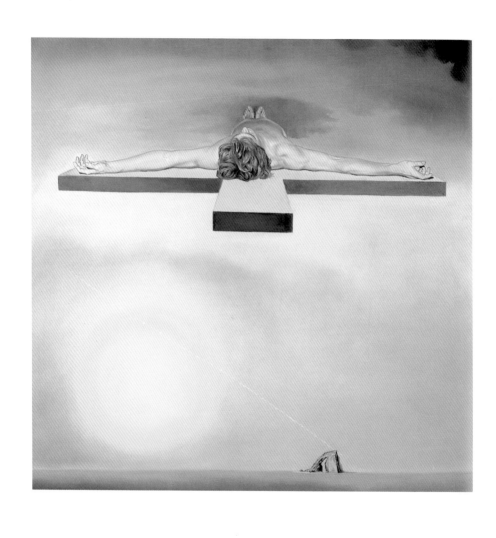

갈라의 그리스도 (입체적 작품; 왼쪽 구성요소) · 1978
개인 소장

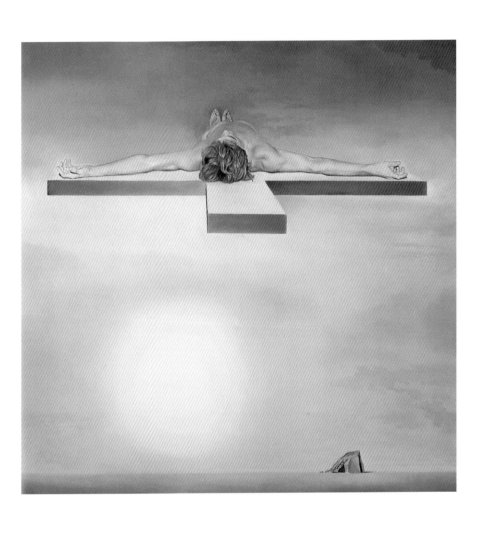

갈라의 그리스도 (입체적 작품; 오른쪽 구성요소) · 1978
개인 소장

봄의 알레고리 · 1978
피게라스, 갈라–살바도르 달리 기금

루벤스의 레오나르도 다 빈치 모작의 모작 · 1979
피게라스, 갈라−살바도르 달리 기금, 달리가 스페인 정부에 기증

카노바의 "콤피안토 디아벨레"를 위한 습작 · 1979경
국립 소피아 왕비 예술 센터 미술관, 달리가 스페인 정부에 기증

새벽, 한낮, 해넘이, 해질녘 · 1979
피게라스, 갈라–살바도르 달리 기금

4차원을 찾아서 · 1979

피게라스, 갈라–살바도르 달리 기금, 달리가 스페인 정부에 기증

젊은이의 죽음을 초래하고 지나친 만족으로 다시 소생시키게 되는
적당한 위치에 놓인 흐물흐물한 시계 (미완성) · 1979
피게라스, 갈라−살바도르 달리 기금, 달리가 스페인 정부에 기증

아테네가 불타고 있다! 아테네 항당과 보르고의 불
(입체적 작품; 왼쪽 구성 요소) · 1979-80
피게라스, 갈라-살바도르 달리 기금

아테네가 불타고 있다! 아테네 항당과 보르고의 불
(입체적 작품; 오른쪽 구성 요소) · 1979-80
피게라스, 갈라-살바도르 달리 기금

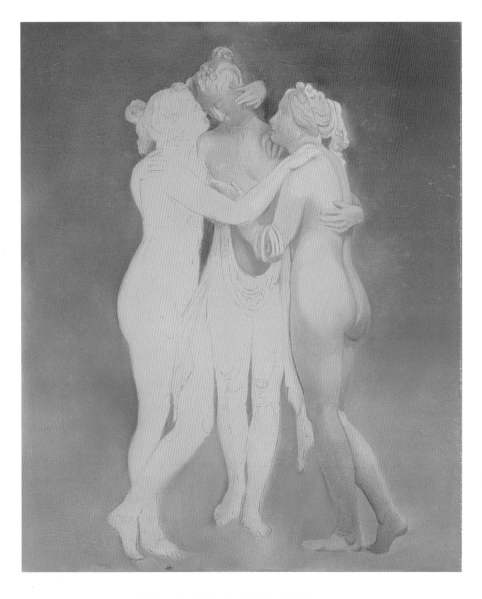

무제 – 카노바의 "세 카리테스" 모작 · 1979
피게라스, 갈라–살바도르 달리 기금, 달리가 스페인 정부에 기증

▶ 불꽃 속의 여인 · 1980
필립스, 국제 순수 미술 경매

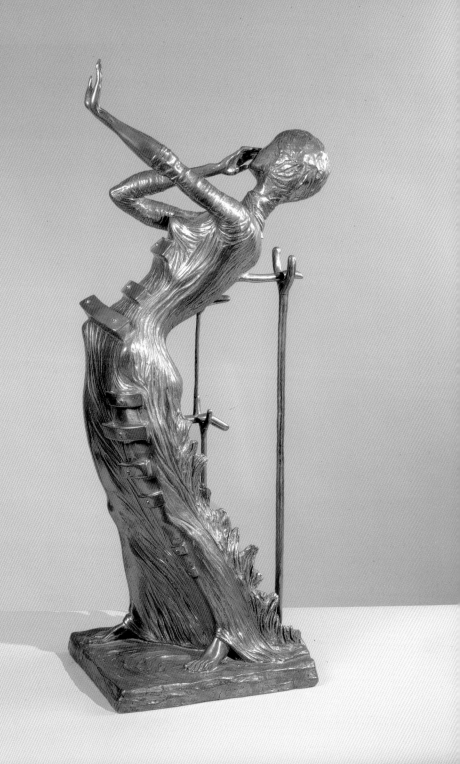

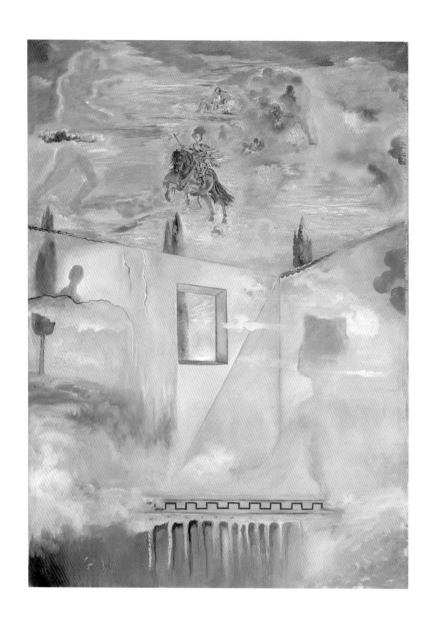

말탄 발타사르 카를로스와 여러 명사의 무리가 모두 나타나는 하늘을
파티오에서 보고 있는 갈라, 벨라스케스 모작 · 1981
피게라스, 갈라–살바도르 달리 기금, 달리가 스페인 정부에 기증

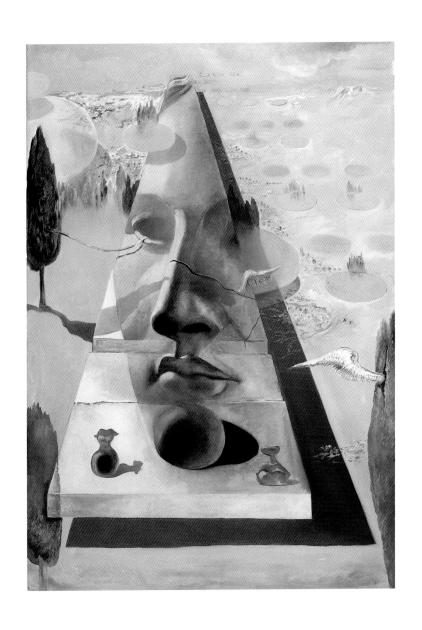

크니도스의 아프로디테의 외관의 유령 · 1981
피게라스, 갈라-살바도르 달리 기금, 달리가 스페인 정부에 기증

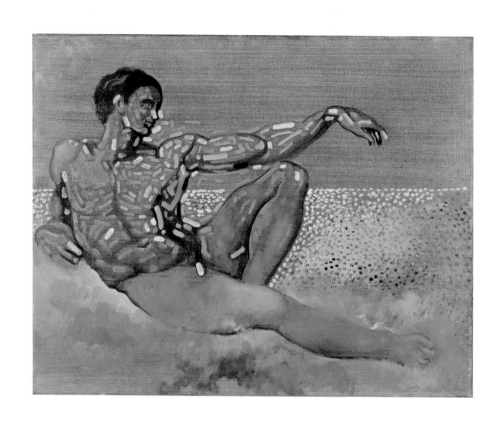

로마 시스티나 예배당 천장의 미켈란젤로의 아담에서 영감을 받은 인물상 · 1982
피게라스, 갈라-살바도르 달리 기금, 달리가 스페인 정부에 기증

헤르메스 · 1981
마드리드, 국립 소피아 왕비 예술 센터 미술관, 달리가 스페인 정부에 기증

불가사의의 탑. "보그"誌 표지를 위한 프로젝트 · 1971-81

피게라스, 갈라-살바도르 달리 기금, 달리가 스페인 정부에 기증

수수께끼의 길 (두 번째 버전)
피게라스, 갈라−살바도르 달리 기금

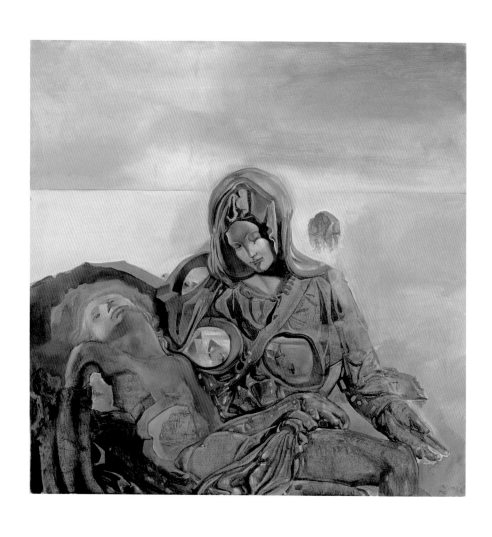

지질학적 메아리 (피에타) · 1982
피게라스, 갈라–살바도르 달리 기금

헤르메스와 아르고스 (벨라스케스의 "헤르메스와 아르고스"[마드리드, 프라도 미술관] 모작) · 1981
피게라스, 갈라-살바도르 달리 기금, 달리가 스페인 정부에 기증

갈라의 세 가지 영광스러운 불가사의 (두 번째 버전) · 1982
피게라스, 갈라–살바도르 달리 기금, 달리가 스페인 정부에 기증

전사 · 1982
피게라스, 갈라–살바도르 달리 기금, 달리가 스페인 정부에 기증

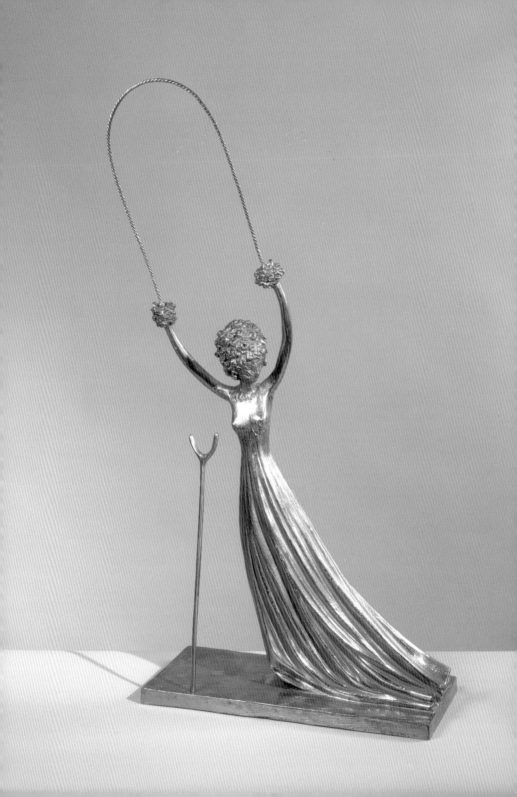

순교자 – 병중의 달리가 고통에서 영감을 받아 제작 · 1982
피게라스, 갈라–살바도르 달리 기금, 달리가 스페인 정부에 기증

◀ 이상한 나라의 앨리스 · 1984
필립스, 국제 순수 미술 경매

무제 (미켈란젤로 모작 누드 인물상) · 1982
피게라스, 갈라-살바도르 달리 기금, 달리가 스페인 정부에 기증

피에타 · 1982
피게라스, 갈라–살바도르 달리 기금, 달리가 스페인 정부에 기증

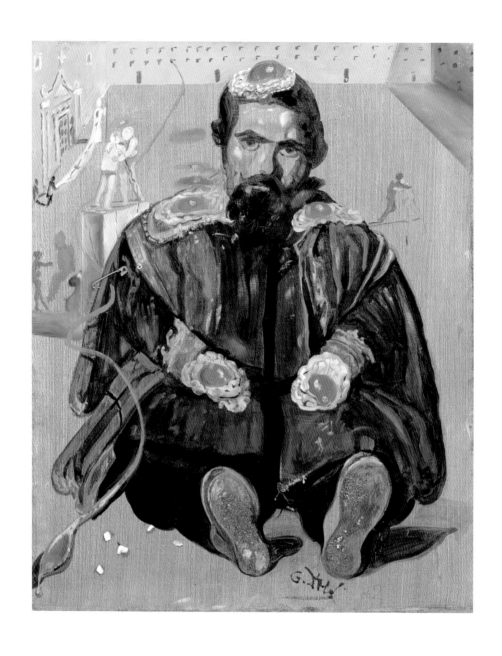

숟가락이 왼편에서 튀어나온, 창문 뒤의 죽어가는 벨라스케스 · 1982
피게라스, 갈라—살바도르 달리 기금, 달리가 스페인 정부에 기증

피에타 · 1983
피게라스, 갈라−살바도르 달리 기금, 달리가 스페인 정부에 기증

첼로로 변하는 여인상의 위상적 왜곡 · 1983
마드리드, 국립 소피아 왕비 예술 센터 미술관, 달리가 스페인 정부에 기증

제비의 꼬리 – 재앙에 관한 연작 · 1983
피게라스, 갈라–살바도르 달리 기금, 달리가 스페인 정부에 기증

작가 연보

1904 살바도르 펠리페 하친토 달리 이 도메네크, 헤로나(스페인 카탈루냐 주) 근교의 피게라스에서 태어나다. 아버지는 40세의 법무사 살바도르 달리 이 쿠지, 어머니는 30세의 펠리파 도메네크. 달리는 피게라스, 바르셀로나, 그리고 부모가 여름 별장을 가지고 있었던 카다케스에서 어린 시절을 보냈다. 달리는 어린 나이에 이미 드로잉에 뛰어난 재능을 보였다.

1918 피게라스의 지역 극장에서 첫 번째 전시회를 열다. 이 극장은 훗날 달리 자신의 미술관(달리 극장 미술관, 1974)이 된다.

1919 지역 잡지인 "스투디움 Studium"에 자신이 좋아하는 화가들 — 미켈란젤로, 엘 그레코, 벨라스케스, 뒤러, 고야 — 에 대한 예술 편년사를 발행하다.

1920 카다케스와 그 근교에서 풍경화를 그리다. 또한 아버지와 첼리스트인 리카르도 피쇼의 초상화를 그리다(p. 16, 17, 19).

1921 2월에 어머니가 세상을 떠나다. 이 무렵 댄디보이로서의 잠재력을 탐험하다. 몇 점의 자화상을 그리다(p. 20, 21). 프라도가 소장하고 있는 근대 이전 거장들을 공부하고 10월에 마드리드의 아카데미아 산 페르난도에 입학하다. 학생 기숙사에서 시인 페데리코 가르시아 로르카와 영화 감독 루이스 부뉴엘과 친구가 되다.

1922-24 모더니즘의 주류 화가들과 그럭저럭 어울리기 시작하다. 이 무렵 달리의 작품은 피카소와 큐비즘, 퓌리즘(Purism, 순수주의라고도 한다. 건축적인 간결함과 기계가 가진 본질적 기능성을 기초로 한 회화와 그 밖에 순수조형언어 예술에 나타난 예술사조이다) 그리고 이탈리아의 "피투라 메타피스카"(Pittura Metafisca, 형이상회화파. G.키리코와 C.카라의 만남으로 생긴 이탈리아 근대 회화의 한 경향이다. 키리코가 추구하던 수법, 즉 공허한 도시풍경, 마네킹, 기묘하게 비뚤어져 보이는 원근법, 명확하나 기묘한 기하학적 형태 등에 의한 철학적 · 명상적 풍경 등이 특징으로, 이러한 수법으로 미래파의 동적인 경향에 대립하여 신비적인 내면세계의 표현을 시도하였다)"의 영향을 보인다. 1923년 달리는 파괴적인 행위로 인해 아카데미아에서 1년간 정학을 당한다. 그해 정권을 탈취한 프리모 데 리베라의 독재 정부에 항의하다가 평화 교란과 정치 선종 혐의로 체포된 달리는 피게라스와 헤로나에서 한 달간 구류되었다. 〈"뤼마니떼" 지(紙)가 있는 자화상〉(1923, p. 31, 30)과 부뉴엘과 그의 누이 아나 마리아의 초상화(1924, p. 37)를 그리다.

1925 로르카와 함께 카다케스에서 휴가를 보내다. 지그문트 프로이트의 저작들을 연구하기 시작하다. 11월에 바르셀로나의 달마우 화랑에서 17점의 유화와 5점의 드로잉을 출품한 최초의 개인전에서 피카소와 후안 미로의 주목을 받다. 여동생 아나 마리아(앉아있는 소녀의 뒷모습; 창가에서; p. 42, 45)와 아버지(p. 40, 41)의 초상화를 잇달아 그리다.

1926 처음으로 파리를 여행하다. 4월에 파리에서 피카소를 만나다. 10월에 아카데미아 산 페르난도에서 완전히 퇴학당하다. 로르카가 『레비스타 데 옥시덴테 *Revista de Occidente*』지에 "살바도르 달리에게 바치는 찬가"를 발표하다(4월). 12월-1월: 달마우 화랑에서 두 번째 개인전을 열다.

1927 2월에서 10월까지 군 복무를 마치다. 로르카의 연극 〈마리아나 피네다〉(6월에 바르셀로나에서 초연)의 무대 배경과 의상을 디자인하다. 로르카와의 우정도 깊어지다. 카탈루냐의 평론지 『예술의 벗 L'Amic de les Arts』에 기고를 시작하다(1929년까지). 로르카와 함께 카다케스에서 여름을 보내다. 최초의 초현실주의 작품: 〈꿀이 피보다 달콤하다〉; 〈기계와 손〉; 〈작은 숯가루〉(p. 56, 57, 64)

1928 유이스 몬타냐와 세바스티아 가쉬와 함께 『노란 성명 *Manifeste groc*』을 출간하다. 미국에서 최초로 〈빵 바구니〉와 〈앉아있는 소녀의 뒷모습〉(p. 44, 42) 등을 전시하다(카네기 인스티튜트, 펜실베이니아 주 피츠버그).

1929 파리에서 부뉴엘과 함께 〈안달루시아의 개 *Un Chien andalou*〉를 촬영하다. 갈라와 폴 엘루아르, 르네

와 조르제트 마그리트, 그리고 달리의 새 중개인 카미유 괴망이 여름에 카다케스로 찾아오다. 이것이 "초현실주의의 뮤즈"라고 불리던 갈라와 달리의 첫만남으로, 일생 동안 지속된 이들의 반려의 시작이기도 하다. 갈라와의 관계 때문에 달리는 아버지와 의절하기에 이른다. 11월: 파리에서는 처음으로 괴망 화랑에서 개인전을 열다. 〈위대한 자위가〉; 〈가련한 게임〉; 〈조명을 받은 쾌락〉; 〈폴 엘루아르의 초상〉; 〈욕망의 조절〉(p. 87, 89, 86, 80, 83, 79) 등은 이전 몇 년 동안의 스타일리쉬한 기행 끝에 새로운 자신감을 표출하였다.

1930 파리 전시회가 성공하고 몇몇 주요 작품이 초현실주의 예술가들과 그 주위 사람들(노아유 자작이 〈가련한 게임〉을 매입, p. 89)에게 팔린 결과 카다케스 근교의 포트 이가트에 어부의 집을 사들이다. 이때부터 달리는 이곳에서 갈라와 함께 수 개월을 지내게 된다. 달리는 주어진 상대적 배열 안의 서로 다른 형상들을 인지하는 능력에 기반을 둔 편집증-비판적인 방법론, 즉 "정신착란적인 관념 조합의 비판적이고 체계적인 객관화와 해석"을 시작하는데, 이는 그의 저 유명한 "이중 형상"(투명 인간; 잠든 투명 여인, 말, 사자; p. 85, 90)으로 결실을 맺게 된다. 루이스 부뉴엘과 제작한 두 번째 영화 〈황금 시대 L'Age d'Or〉의 시사회가 논란을 불러일으키다. 코네티컷 주 하트포드의 워즈워스 애서니움에서 열린 미국 최초의 초현실주의 전시회에 참가하다.

1931 피에르 콜 화랑에서 처음으로 개인전을 열다. 출품작에는 〈잠든 투명 여인, 말, 사자〉(1930); 〈윌리엄 텔〉; 〈기억의 영속(흐물흐물한 시계)〉(p. 90, 99, 100) 등이 있다.

1932 줄리안 리바이 화랑에서 열린 초현실주의 전시회에 참여하다. 피에르 콜에서 두 번째 개인전을 개최하다.

1933 새로이 결성된 수집가 그룹 "조디악(Zodiac)"이 달리의 작품을 정기적으로 사들이기 시작하다. 피에르 콜에서 열린 초현실주의 오브제 전시회에 참가하다. 6월에 열린 개인전에는 달리의 일생 동안 되풀이하여 나타나는 테마인 쟝 프랑수아 밀레의 〈만종 The Angelus〉을 다룬 몇몇 작품을 출품한다. 뉴욕 줄리안 리바이 화랑에서 뉴욕에서의 첫 개인전을 열다. 잡지 『미노타우로스 Minotaure』에 "먹을 수 있는 미(美)"와 아르누보

건축에 대해 기고하다. 초현실주의 오브제 〈어느 여인의 회고적 흉상〉(p. 123)을 제작하다.

1934 〈윌리엄 텔의 수수께끼〉(p. 132)를 살롱데쟁데팡당에 전시하다. 이 작품으로 인해 앙드레 브레통 및 다른 초현실주의 예술가들과 거의 절교할 뻔하다. 런던 즈웨머 화랑에서 런던에서는 처음으로 개인전을 열다. 11월: 뉴욕 줄리안 리바이 화랑과 코네티컷 주 하트포드의 워즈워스 애서니움에서의 개인전의 성공으로 처음으로 미국을 방문하다.

1935 뉴욕 근대 미술관(MoMA)에서 초현실주의에 대해 강연하다. 영국의 컬렉터이자 초현실주의의 후원가인 에드워드 제임스가 1939년까지의 주요작품을 구매하다.

1936 런던에서 열린 국제 초현실주의 전시회에서 헬멧과 잠수복을 입고 강연하다가 질식할 뻔하다. 뉴욕 줄리안 리바이에서 열린 전시회가 대중의 흥미를 끌다. 〈콩죽이 있는 흐물흐물한 구성-내전의 전조〉(p. 177)를 발표한 지 몇 달 안 되어 실제로 스페인 내전이 발발하다(1936년 7월). 『타임 TIME』지 12월호 표지의 등장인물로 선정되다. 〈위대한 편집증 환자〉, 〈인간의 형상을 한 장식장〉, 〈구름으로 가득한 머리의 한 쌍〉, 〈초현실적인 아파트로 쓸 수 있는 메이 웨스트의 얼굴〉(p. 185, 182~83, 164~65, 152). 오브제; 바닷가재 전화기(p. 169); 메이 웨스트의 입술 소파 (1937-37; p. 187)

1937 헐리우드에서 하포 마르크스를 만나다. 달리는 마르크스와 함께 마르크스 형제의 영화를 위한 각본 작업을 했으나, 여기에 대해서는 몇 점의 드로잉과 노트만 남아있을 뿐이다. 스페인 내전을 피해 이탈리아에 있는 에드워드 제임스에 집에서 몇 달을 지내다. 브레통과 다른 초현실주의 예술가들이 달리의 히틀러에 대한 평가를 비판하다. 〈불타는 기린〉; 〈나르시수스의 변신〉; 〈잠〉(p. 189, 202, 196)

1938 1월: 파리에서 열린 초현실주의 전시회에 참가하다. 7월에는 런던의 지그문트 프로이트를 방문하다. 〈아프리카의 인상〉; 〈스페인〉(p. 210, 213)

1939 달리의 정치적 견해와 기타 이유(달리는 비록 본인은 부인했으나 수차례 히틀러를 지지하는 발언을 해서

논란을 빚었고, 이는 결국 좌파 성향의 초현실주의 예술가들과의 결별을 불러왔다. 또한 대중적 성공을 위한 잇따른 도발적인 행위로 인해 종종 "돈에 굶주렸다"는 비판을 받곤 했다)로 1930년대 중반부터 시작된 달리와 초현실주의 예술가들의 갈등이 더 이상 회복 불가능 상태가 되다. 발레 〈바카날레 Bacchanale〉(레오니드 마신 안무; 달리가 리브레토와 무대 배경 디자인을 담당)가 뉴욕 메트로폴리탄 오페라에서 초연. 줄리안 리바이에서 열린 개인전에서 개인 컬렉터들에게 총 21점의 작품을 2만 5천 달러에 팔아 주목을 끌다. 제2차 세계대전이 발발하자 갈라와 함께 대서양 연안의 아르카숑으로 이주하다.

1940 독일군이 프랑스를 침공하자 갈라와 함께 스페인을 거쳐 (이 때 10년 만에 처음으로 아버지와 재회했다) 미국으로 피신, 버지니아 주 햄튼에 정착하다. 달리 부부는 1948년까지 미국에서 망명 생활을 계속했으며 이 기간 동안 달리는 수많은 광고를 디자인했다. 〈사라지고 있는 볼테르의 흉상과 노예 시장〉(p. 220)

1941 줄리안 리바이 화랑에서 전시회를 열다. 11월: 뉴욕 근대 미술관(MoMA)에서 첫 번째 회고전을 열다. 베르두라 공작과 함께 생애 처음으로 보석 디자인에 손을 대다. 〈튀긴 베이컨이 있는 흐물흐물한 자화상〉(p.222)

1942 달리의 자서전 『살바도르 달리의 은밀한 생애 The Secret Life of Salvador Dalí』가 뉴욕에서 출간되다

1943 뉴욕의 크네들러 화랑에 미국의 유명 인사들을 주인공으로 한 일련의 초상화를 전시하다.

1944 조지 오웰이 『살바도르 달리의 은밀한 생애』에 대한 서평을 내놓다. ("정직의 좋은 점: 살바도르 달리에 대한 몇 가지 언급": "시험에 합격할 만큼 잘 그릴 수 있는 동안에는 너의 모든 것이 용서될 것이다.")

1946 알프레드 히치콕으로부터 정신분석을 심도 있게 다룬 최초의 헐리우드 영화 〈스펠바운드 Spellbound〉에 등장하는 꿈의 시퀀스를 디자인해달라는 요청을 받다. 월트 디즈니 역시 달리에게 만화 영화의 디자인을 의뢰하지만 〈운명 Destino〉이라는 가제로 불린 이 프로젝트는 결국 무위로 돌아갔다. 〈성 안토니의 유혹〉(p. 266)을 완성하다.

1947 비그노 화랑에서 두 번째 전시회를 열다. 〈레다 아토미카〉를 위한 첫 번째 습작들 (p. 274)

1948 유럽으로 돌아가다. 『장인의 미술적인 솜씨의 50가지 비밀 Fifty Secrets of Magic Craftsmanship』이 뉴욕에서 출간되다. 이때부터 달리는 매년 겨울 몇 주간을 뉴욕에서 보낸다.

1949-50 달리가 런던과 로마에서 피터 브룩 제작의 〈살로메 Salomé〉와 루치노 비스콘티 제작의 〈뜻대로 하세요 As You Like It〉의 무대 디자인을 맡다. 〈레다 아토미카〉(p.275), 두 가지 버전의 〈이가트의 마돈나〉를 제작하다. 이 중 작은 버전의 〈이가트의 마돈나〉를 공식석상에서 교황에게 헌정하다.

1951 『신비주의적 선언 The Mystical Manifesto』을 출간하면서 "미립자 시대"가 시작된다. 크리스찬 디오르가 디자인한 거인 의상을 입고 스페인 백만장자 찰스 드 페이스테귀가 베니스에서 주최한 무도회에 참석하다.

1952 "핵 신비주의"에 대해 미국 전역에서 강연하다. 글래스고 미술관의 〈십자가의 성 요한의 그리스도〉 매입과 관련하여 논란이 일어나다(현재 이 작품은 세인트 뭉고 종교 생활 및 예술 박물관이 소장하고 있다).〈군청빛 미립자의 성모 승천〉(p. 286)을 포함한 여섯 점의 작품을 뉴욕의 커스테어즈 화랑에 전시하다.

1954 로마에서, 뒤이어 베니스와 밀라노에서 대규모 회고전을 열다. 〈스스로의 순결에 자동으로 비역당한 젊은 처녀〉; 〈코르푸스 하이퍼큐부스〉(그리스도를 십자가에 못박음) (p. 311, 299)

1955 소르본에서 베르메르의 〈레이스 짜는 소녀〉와 코뿔소를 주제로 강연하다. ("편집증적 비판의 방법론의 현상의 면면")

1956 〈최후의 만찬〉(1955)을 포함한 체스터 데일 컬렉션 소장 작품들을 워싱턴 DC의 내셔널 갤러리에서 전시하다. 6월: 마드리드의 바르도 궁에서 프랑코 장군과 개인적인 만남을 가지다.

1957 월트 디즈니와 함께 기획한 〈돈키호테〉와 아카폴

코의 나이트클럽을 위한 프로젝트가 무산되다. 미셸 타피에가 달리에 대한 논문을 출판하다.

1958 달리와 갈라가 스페인에서 종교 의식으로 결혼식을 올리다. 원자 "반물질" 작품들을 뉴욕의 커스테이즈 화랑에서 전시하다. 〈크리스토퍼 콜럼버스의 아메리카 발견 (크리스토퍼 콜럼버스의 꿈)〉(1958-59; p. 324)

1959 교황 요한 23세를 알현하다. 파리와 런던(왕립 식물원)에서 강연하다.

1960 뉴욕 다르시 화랑에서 열린 초현실주의 전시회에 달리가 참가하자 초현실주의 예술가들의 항의가 쏟아지다. 〈공의회〉(p. 332)를 비롯한 대형 신비주의 연작 작업을 계속하다.

1961 〈갈라의 발레 *Ballet of Gala*〉가 베니스에서 초연.

1962 로베르 데스카르네의 논문 『갈라의 달리 *Dalí de Gala*』가 출판되다.

1963 뉴욕의 크네들러 화랑에서 최근작들을 전시하다. 달리의 〈밀레의 "만종"의 비극적 신화 *Tragic Myth of Millet's Angelus*〉가 출간되다. 〈죽은 아우의 초상〉(p. 338)을 완성하다.

1964 스페인의 최고 훈장인 가톨릭 여왕 이사벨라 십자 훈장을 받다. 일본에서 주요작들의 회고전이 열리다. 달리의 〈어느 천재의 일기 *Journal d'un génie*〉가 파리에서 출간되다(영어판은 〈*Journal of a Genius*〉라는 제목으로 1965년 뉴욕에서 출간).

1965 홀로그래피를 실험하다. 달리가 "지금까지의 나의 작품들 중에서 최고"라고 평한 〈페르피냥의 기차역〉(p. 356)을 뉴욕 크네들러 화랑에서 전시하다.

1967 파리의 뫼리스 호텔에서 "메소니에에게 바치는 경의"展을 기획하다. 이 전시회에서 막 완성된 〈참치잡이〉(p. 356)를 선보이다.

1970 〈환각성 투우사〉(p. 352)를 비롯, 뉴욕 크네들러에서 전시한 최근작들이 평단의 찬사를 받다. 피게라스

달리 미술관 건립 계획을 발표하다. 11월: 로테르담의 보이만스 반 베우닝겐 미술관에서 네덜란드에서는 처음으로 대규모 회고전을 열다.

1971 A. 레이놀즈 모스와 엘리너 모스가 자신들의 컬렉션으로 미국 오하이오 주 클리블랜드에 또 하나의 달리 미술관을 건립하다. 이 미술관은 1982년 플로리다 주 세인트피터스버그로 옮겨진다. 바덴바덴 국립 미술관에서 주요 작품의 회고전이 열리다.

1972 뉴욕 크네들러 화랑에서 홀로그램 전시회가 열리다.

1973-78 입체적인 작품들을 시도하다: 〈갈라의 발〉, 〈의자〉, 〈갈라의 그리스도〉(p. 368-69, 372, 380-81)

1974 달리의 평생 소망이었던 피게라스의 달리 미술관 극장이 개관하다.

1978 프랑스 국립 예술원의 회원으로 선출되다.

1979 파리의 퐁피두 센터와 뒤이어 런던 테이트 갤러리에서 대규모 회고전이 열리다.

1982 갈라가 세상을 떠나다(6월 10일). 푸볼 후작의 작위를 받고, 예전에 갈라에게 선물했던 푸볼의 성에 거처하다.

1983 마드리드와 바르셀로나에서 주요 작품들의 회고전이 열리다. 5월에 최후의 작품 〈제비의 꼬리-재앙에 관한 연작〉(p. 411)을 완성하다.

1984 갈라의 사망 이후 위태로웠던 달리의 건강이 푸볼의 화재로 심각한 화상을 입은 후 더욱 악화되다. 이탈리아 페라라에서 회고전이 열리다.

1984-88 말년의 달리는 대부분의 시간을 외부와 접촉을 끊은 채 은둔하다시피 보냈다. 이 기간 처음에는 푸볼, 그 후에는 토레 갈라테아의 아파트, 그리고 달리 미술관 극장에서 보냈다.

1989 1989년 1월 23일 살바도르 달리가 피게라스에서 호흡기 질환으로 인한 심장 마비로 타계하다.

415

색인

20미터 앞에서 에이브러햄 링컨의 초상으로 변하는 지중해를 바라보며 생각에 잠긴 갈라-로스코에게 바치는 경의 (첫 번째 버전) Gala Contemplating the Mediterranean Sea which at Twenty Meters Becomes the Portrait of Abraham Lincoln-Homage to Rothko (first version) 373, c.1974-75, oil on photographic paper, 445×350cm, Fundación Gala-Salvador Dalí, Figueras. 2인분의 램 찹이 어깨 위에서 균형을 이루고 있는 갈라의 초상 Portrait of Gala with Two Lamb Chops Balanced on Her Shoulder 130, 1933, oil on olive panel, 6×8cm, Fundación Gala-Salvador Dalí, Figueras. 4차원을 찾아서 Searching for the Fourth Dimension 388, 1979, oil on canvas, 122.5×246cm, Fundación Gala-Salvador Dalí, Figueras, gift of Dalí to the Spanish state. 가구-영양소의 이유(離乳) The Weaning of Furniture-Nutrition 150, 1934, oil on panel, 18×24cm, The Salvador Dalí Museum, St. Petersburg, Florida, on loan from E. and A. Reynolds Morse; formerly Collection Jocelyn Walker. 가련한 게임 The Lugubrious Game 89, 1929, oil and collage on cardboard, 44.4 ×30.3cm, private collection. 가을의 식인 Autumn Cannibalism 168, 1936, oil on canvas, 65×65.2cm, Tate Gallery, London; formerly Collection Edward James. 갈라를 표현하기 위해 구름 모양의 황금빛 양떼를 그리는 달리의 손, 완전한 누드, 여명, 태양의 뒤편으로부터 아주, 아주 먼. (입체적 작품, 왼쪽 구성요소) Dalí's Hand Drawing Back the Golden Fleece in the Form of a Cloud to Show Gala, Completely Nude, the Dawn, Very, Very Far Away Behind the Sun 376, 1977, oil on canvas, 60×60cm, Fundación Gala-Salvador Dalí, Figueras, gift of Dalí to the Spanish state. 갈라리나 Galarina 245, 1944-45, oil on canvas, 64.1×50.2cm, Fundación Gala-Salvador Dalí, Figueras, gift of Dalí to the Spanish state. 갈라에게 비너스의 탄생을 보여주기 위해 지중해의 피부를 들어올리는 달리 (입체적 작품, 오른쪽 구성요소) Dalí Lifting the Skin of the Mediterranean Sea to Show Gala the Birth of Venus 377, 1977, oil on canvas, stereoscopic work on two components, 101×101cm, Fundación Gala-Salvador Dalí, Figueras. 갈라의 그리스도 (입체적 작품, 왼쪽 구성요소) Gala's Christ (Stereoscopic work) 380-1, 1978, oil on canvas, stereoscopic work, two components, 100×100cm each, private collection. 갈라의 만종 The Angelus of Gala 159, 1935, oil on panel, 32×26cm, The Museum of Modern Art, New York. 갈라의 발 (입체적 작품, 왼쪽 구성요소) Gala's Foot (Stereoscopic work) 368-9, 1973, oil on canvas, stereoscopic work, 60×60cm each, Fundación Gala-Salvador Dalí, Figueras. 갈라의 세 가지 영광스러운 불가사의 (두 번째 버전) The Three Glorious Enigmas of Gala (second version) 402, 1982, oil on canvas, 100×100cm, Fundación Gala-Salvador Dalí, Figueras, gift of Dalí to the Spanish state. 갈라의 얼굴의 편집증적인 변형 Paranoiac Metamorphosis of Gala's Face 112, 1932, India ink on Japan paper, 29×21cm, Fundación Gala-Salvador Dalí, Figueras; formerly Collection Boris Kochno. 갈라의 초상 (빛을 등진 갈라) Portrait of Gala (Gala against the Light) 341, 1965, oil on panel, 37.9×34.8cm, Museo Nacional Centro de Arte Reina Sofía, Madrid, gift of Dalí to the Spanish state. 갈라의 초상 Portrait of Gala 115, 1932, oil on panel, 8.5×6.5cm, The Salvador Dalí Museum, St. Petersburg, Florida, on loan from E. and A. Reynolds Morse. 갈라의 초상 Portrait of Gala 244, 1941, pencil on paper, 63.9×49cm, Museum Boijmans Van Beuningen, Rotterdam, on loan from the New Trebizond Foundation. 갈라의 초상의 자동적인 시작 (미완성) Automatic Beginning of a Portrait of Gala (unfinished) 113, 1932, oil on laminated panel, 13×16cm, Fundación Gala-Salvador Dalí, Figueras. "감상적인 대화"를 위한 습작 Study for "Colloque sentimental" 252, 1944, oil on canvas, 26× 47cm, The Salvador Dalí Museum, St. Petersburg, Florida, on loan from E. and A. Reynolds Morse. 건축학적 프로젝트 Architectural Project 375, 1976, technique and dimensions unknown, private collection. 건축학적인 밀레의 "만종" The Architectural Angelus of Millet 126, 1933, oil on canvas, 73×61cm, Museo Nacional Centro de Arte Reina Sofía, Madrid. 계단을 오르는 인물상 Figure Climbing a Stair 351, 1967, mixed technique on paper, 98×58.8cm, private collection. 고독-인간의 형상을 한 메아리 Solitude-Anthropomorphic Echo 105, 1931, oil on canvas, 36×26cm, private collection. 고요한 갈라 Gala Placida 290, 1952, ink and pastel on paper, 45.7×34.6cm, University of Arizona Museum of Art, Tucson, The Edward Joseph Gallagher III Memorial Collection. 공의회 The Ecumenical Council 332, 1960, oil on canvas, 300×254cm, The Salvador Dalí Museum, St. Petersburg, Florida, on loan from the Morse Charitable Trust. 괴물의 발명 The Invention of the Monster 204-5, 1937, oil on panel, 51.2×78.5cm, The Art Institute of Chicago; Joseph Winterbotham Collection. 구름으로 가득한 머리의 한 쌍 A Couple with Their Heads Full of Clouds 164-5, 1936, oil on panel; Man: 92.5×69.5cm; Woman: 82.5×62.5cm, Museum Boijmans Van Beuningen, Rotterdam; formerly Collection Edward James. 구성 (두 개의 할리퀸) Composition (Two Harlequins) 225, 1942, oil on canvas, 23×35.6cm, private collection. 군청빛 미립자의 성모 승천 Assumpta corpuscularia lapislazulina 286, 1952, oil on canvas, 230×144cm, Collection John Theodoracopoulos. "꿀이 피보다 달콤하다"를 위한 습작 (오토 드로잉) Study for "Honey Is Sweeter than Blood" (Automatic Drawing) 56, 1926, oil on panel, 36.5×45cm, private collection. 그라디바, 인간의 형상을 한 폐허를 재발견하다-회상 판타지 Gradiva Rediscovers the Anthropomorphic Ruins-Retrospective Fantasy 100, 1931, oil on canvas, 65×54cm, Museo Thyssen-Bornemisza, Madrid; formerly Collection Robert de

Saint-Jean. 그랜드 피아노를 비역하고 있는 대기의 두개골 Atmospheric Skull Sodomizing a Grand Piano 142, 1934, oil on panel, 14×18cm, The Salvador Dalí Museum, St. Petersburg, Florida, on loan from E. and A. Reynolds Morse. 그랜드 피아노에서 흘러나오는 시체 성애의 샘 Necrophiliac Fountain Flowing from a Grand Piano 125, 1933, oil on canvas, 22×27cm, private collection. 기계와 손 Apparatus and Hand 57, 1927, oil on panel, 62.2×47.6cm, The Salvador Dalí Museum, St. Petersburg, Florida; formerly Collection E. and A. Reynolds Morse. 기사의 퍼레이드 Equestrian Parade (possibly set design for "Romeo and Juliet") 232, 1942, oil on canvas, 31×51cm, private collection. 기사의 환상 (레이디 던-비버브룩의 초상) Equestrian Fantasy (Portrait of Lady Dunn-Beaverbrook) 301, 1954, oil on canvas, 118×135.2cm, Beaverbrook Art Gallery, Fredericton, New Brunswick. 기억의 영속 (흐물흐물한 시계들) The Persistence of Memory (Soft Watches) 110, 1931, oil on canvas, 24×33cm, The Museum of Modern Art, New York (anonymous gift 1934). 기억의 영속의 분해 The Disintegration of the Persistence of Memory 303, 1952–54, oil on canvas, 25×33cm, The Salvador Dalí Museum, St. Petersburg, Florida, on loan from E. and A. Reynolds Morse. 기타를 연주하는 피에로 Pierrot Playing the Guitar (Harlequin with Small Bottle of Rum) 48, 1926, oil on canvas, 198×149cm, Museo Nacional Centro de Arte Reina Sofía, Madrid, gift of Dalí to the Spanish state. 깃발이 있는 인물상 "초현실주의의 추억"을 위한 삽화 Figure with Flag. Illustration for "Memories of Surrealism" 365, c.1971, oil, gouache and collage, 61×47cm, private collection. 깃털의 평형 Feather Equilibrium 270–1, 1947, oil on canvas, 77.5×96.5cm, Fundación Gala-Salvador Dalí, Figueras, gift of Dalí to the Spanish state. 꼬맹이 열 살배기 시절의 나 자신-거세 콤플렉스 Myself at the Age of Ten When I Was the Grasshopper Child–Castration Complex 124, 1933, oil on panel, 22×16cm, The Salvador Dalí Museum, St. Petersburg, Florida, on loan from E. and A. Reynolds Morse. 꿀이 피보다 달콤하다 Honey Is Sweeter than Blood 226, 1941, oil on canvas, 49.5×60cm, The Santa Barbara Museum of Art, California, gift of Mr. and Mrs. Warren Tremaine, 1949. 꿈 The Dream 101, 1931, oil on canvas, 100×100cm, private collection, New York; formerly Collection Félix Labisse. 나르시수스의 변신 The Metamorphosis of Narcissus 202, 1937, oil on canvas, 50.8×78.3cm, Tate Gallery, London; formerly Collection Edward James. 나비를 핀으로 꽂고 있는 변장한 유명인사 Disguised Personage Pinning a Butterfly 340, 1965, oil on laminated panel, 12×9cm, Fundación Gala-Salvador Dalí, Figueras, gift of Dalí to the Spanish state. 나의 아내, 누드, 별이 되고 있는 자신의 육체에 대해서 생각하며, 기둥의 세 개의 척추, 하늘, 그리고 건축 My Wife, Nude, Contemplating Her Own Flesh Becoming Stairs, Three Vertebrae of a Column, Sky, and Architecture 258, 1945, oil on panel, 61×52cm, Collection José Mugrabi, New York. 나의 아버지의 초상 Portrait of My Father 41, 1925, oil on canvas, 100×100cm, Museo de Arte Moderno, Barcelona. 나의 죽은 동생의 초상 Portrait of My Dead Brother 338, 1963, oil on canvas, 175×175cm, private collection, Switzerland. 남 캘리포니아 Southern California 277, 1947, technique and dimensions unknown, Christie's, New York. 낮의 환상 Diurnal Fantasies 109, 1932, oil on canvas, 81×100cm, The Salvador Dalí Museum, St. Petersburg, Florida, on loan from the Morse Charitable Trust. 내 아버지의 초상 Portrait of My Father 19, 1920–21, oil on canvas, 90.5×66cm, Fundación Gala-Salvador Dalí, Figueras, gift of Dalí to the Spanish state. "내 아버지의 초상"을 위한 습작 Study for "Portrait of My Father" 18, 1920, pencil on paper, 32.5×26cm, Fundación Gala–Salvador Dalí, Figueras, Dalí Bequest 1989. 네 개의 엉덩이의 연속체 Continuum of the Four Buttocks (Five Rhinoceros Horns Making a Virgin–Birth of a Deity) 329, 1960, oil on canvas, 92.5×153cm, Generalitat de Catalunya, Departament de Cultura, Barcelona, gift of the artist, 1980. 네로의 코 가까이의 빗물질화 Dematerialization near the Nose of Nero 273, 1947, oil on canvas, 76.2×45.8cm, Fundación Gala-Salvador Dalí, Figueras, gift of Dalí to the Spanish state. 노년, 사춘기, 영아기 (세 연령대) Old Age, Adolescence, Infancy (The Three Ages) 218, 1940, oil on canvas, 50×65cm, The Salvador Dalí Museum, St. Petersburg, Florida, on loan from E. and A. Reynolds Morse. 뉴튼에게 바치는 경의 Homage to Newton 364, 1969, patinated bronze, 132×70×40cm, Plaza Dalí, Madrid. 다가오는 밤의 그림자 Shades of Night Descending 104, 1931, oil on canvas, 61×50cm, The Salvador Dalí Museum, St. Petersburg, Florida, on loan from E. and A. Reynolds Morse. 다리의 구성, 브라이언스 양말 회사를 위한 광고 연작 중. Drawing from a series of advertisements for Bryans Hosiery 242, c.1944, watercolor and India ink, dimensions unknown, whereabouts unknown. Leg Composition. 다리의 구성 브라이언스 양말 회사를 위한 광고 연작 중. Drawing from a series of advertisements for Bryans Hosiery 243, c.1944, watercolor and India ink, dimensions unknown, Bonhams, London. 달러화의 신격화 (달러화의 신격화에 등장하는 갈라를 그리는 도중인 살바도르 달리) The Apotheosis of the Dollar (Salvador Dalí in the Act of Painting Gala in the Apotheosis of the Dollar in which You Can See on the Left Marcel Duchamp Masquerading as Louis XIV behind a Vermeerian Curtain which Is the Invisible Face, but Monumental, or Hermes by Praxiteles) 342–3, 1965, oil on canvas, 400×498cm, Fundación Gala-Salvador Dalí, Figueras; formerly Museo Perrot-Moore, Cadaqués. 달리 미술관 극장의 천장을 위한 스케치 Sketch for a ceiling of the Teatro Museo Dalí 360–1, 1970, pencil, watercolor and gouache on cardboard, 104.4×75cm, Fundación Gala-Salvador Dalí, Figueras. 달빛 아래 정물 Still Life by the Light of the Moon 63, 1927, oil on canvas, 190×140cm, Museo Nacional Centro de Arte Reina Sofía, Madrid, gift of Dalí to the Spanish state. 대화하는 세 인물로 변하는 벨라스케스의 흉상 Bust of Velázquez Turning into Three Figures

Conversing 374, 1974, painted bronze, 90×70×38cm, Fundación Gala-Salvador Dalí, Figueras. 델프트 시의 유령
Apparition of the Town of Delft 160, 1935–36, oil on panel, 31×34.5cm, private collection. 돈 살바도르와 아나 마리아
달리 (화가의 아버지와 어머니의 초상) Don Salvador and Ana María Dalí (Portrait of the Artist's Father and Sister) 40,
1925, pencil on paper, 49×33cm, Museo de Arte Moderno, Barcelona. 동정녀와 아기 예수 Virgin and Child 238,
1942, watercolor on ivory, dimensions unknown, private collection. 동정녀의 날 Day of the Virgin 261, 1947, ink and
watercolor on paper, private collection. 두 명의 사춘기 소년 Two Adolescents 305, 1954, oil on canvas, 56×65cm,
The Salvador Dalí Museum, St. Petersburg, Florida, on loan from E. and A. Reynolds Morse. 드라마틱한 충격의 팔라디
오의 복도 Palladio's Corridor of Dramatic Surprise 212, 1938, oil on canvas, 73×104cm, private collection. "라 투르
비에"-앉아있는 제임스 던 경 가 "La Turbie"-Sir James Dunn Seated 280, 1949, oil on canvas, 132×89cm,
Beaverbrook Art Gallery, Fredericton, New Brunswick. 라모네타 몬트살바트헤의 초상 Portrait of Ramoneta
Montsalvatge 51, 1926, oil on panel, two components, 60.9×38cm, Fundación Gala-Salvador Dalí, Figueras. 라파엘
의 목을 지닌 자화상 Self-Portrait with the Neck of Raphael 21, 1920–21, oil on canvas, 41.5×53cm, Fundación Gala-
Salvador Dalí, Figueras, gift of Dalí to the Spanish state. 라파엘풍의 머리, 폭발한 후 Raphaelesque Head, Exploded
288, 1951, oil on canvas, 43×33cm, Scottish National Gallery of Modern Art, Edinburgh, on permanent loan from
Miss Stead-Ellis, Somerset. 레다 아토미카 Leda Atomica 275, 1949, oil on canvas, 61.1×45.3cm, Fundación Gala-
Salvador Dalí, Figueras. "레다 아토미카"의 흐물거리는 형태학과 공기의 중심을 위한 연구 Studies for the Air Centers and
Soft Morphologies of "Leda Atomica" 274, 1947, pen, India ink, pencil, and colored pencils on special paper, 54×
48cm, Fundación Gala-Salvador Dalí, Figueras. "레다 아토미카"를 위한 연구 Study for "Leda Atomica" 274, 1947,
pen and India ink, 60.4×45.3cm, private collection. Leg Composition. 레다와 백조 Leda and the Swan 335, 1961,
gouache, 6.6×6.7cm (oval), Fundación Gala-Salvador Dalí, Figueras, gift of Dalí to the Spanish state. 로도스 섬의 거
상 The Colossus of Rhodes 306, 1954, oil on canvas, 68.8×39cm, Kunstmuseum Bern. 로마 성 베드로 대성당 (성당 한
가운데서의 신비 신앙의 폭발) St. Peter's in Rome (Explosion of Mystical Faith in the Midst of a Cathedral) 333, 1960–74,
oil on canvas, 225×163cm, Fundación Gala-Salvador Dalí, Figueras. 로마 시스티나 예배당 천장의 미켈란젤로의 아담에서
영감을 받은 인물상 Figure Inspired by Michelangelo's Adam on the Ceiling of the Sistine Chapel, Rome 396, 1982, oil
on canvas, 60×75cm, Fundación Gala-Salvador Dalí, Figueras, gift of Dalí to the Spanish state. "로미오와 줄리엣"을
위한 습작 Study for the set of "Romeo and Juliet" 233, 1942, oil on cardboard, 28.6×37.4cm, private collection. 로자
스의 평원 위의 누드 Nude on the Plain of Rosas 229, 1942, oil on canvas, 50×50cm, Yokohama Museum of Art;
formerly Collection P. de Gavardie. 루벤스의 레오나르도 다 빈치 모작의 모작 Copy of a Rubens Copy of a Leonardo
384, 1979, oil on panel, 18×24cm, Fundación Gala-Salvador Dalí, Figueras, gift of Dalí to the Spanish state. 루시
용-프랑스 철도 Roussillon–French Railways. Poster 357, 1969, Lords Gallery, London. 루이스 부누엘의 초상 Portrait of
Luis Buñuel 37, 1924, oil on canvas, 70×60cm, Museo Nacional Centro de Arte Reina Sofía, Madrid; formerly
Collection Luis Buñuel. "뤼마니떼" 지(紙)가 있는 자화상 Self-Portrait with "L'Humanité" 31, 1923, oil, gouache, and
collage on cardboard, 104.9×75.4cm, Fundación Gala-Salvador Dalí, Figueras, gift of Dalí to the Spanish state. 마
네킹 Mannequin 59, 1926–27, oil on canvas, 248×198cm, Fundación Gala-Salvador Dalí, Figueras, gift of Dalí to the
Spanish state. 마녀들의 사르다나 Sardana of the Witches 27, 1921, watercolor on paper, 41.9×59.7cm, The Salvador
Dalí Museum, St. Petersburg, Florida. 마리아 카르보나의 초상 Portrait of María Carbona 43, 1925, oil on panel, 52.6×
39.2cm, Montreal Museum of Fine Arts. Portrait of Mrs. 말탄 발타사르 카를로스와 여러 명사의 무리가 모두 나타나는 하늘을
파티오에서 보고 있는 갈라, 벨라스케스 모작 Gala in a Patio Watching the Sky, Where the Equestrian Figure of Prince
Baltasar Carlos and Several Constellations (All) Appear, after Velázquez 394, 1981, oil on canvas, 140.5×100cm,
Fundación Gala-Salvador Dalí, Figueras, gift of Dalí to the Spanish state. 망령과 유령 The Spectre and the Phantom
145, 1934, oil on canvas, 100×73cm, Five Stars Investment Ltd., New York. 매개-편집증적 심상 Mediumnistic-
Paranoiac Image 155, 1935, oil on panel, 19×22.8cm, Collection G.E.D. Nahmad, Geneva; formerly Collection
Edward James. 메두사 Medusa 337, 1963, heliogravure and dry-point, Phillips, The International Fine Art
Auctioneers. 메두사의 머리가 있는 폐허와 풍경 (체이스 부인에게 헌정) Ruin with Head of Medusa and Landscape
(Dedicated to Mrs. Chase) 228, 1941, oil on canvas, 36×25.4cm, Collection Juan Abelló Gallo, Madrid. 메이 웨스트
입술 소파 Mae West Lips Sofa 187, 1936–37, wooden frame upholstered in pink felt to resemble the lips of movie
actress Mae West. Made from Dalí's design by Green & Abbott, London, for Edward James, 92×213×80cm, The
Royal Pavilion Art Gallery and Museum, Borough of Brighton; formerly Collection Edward James. 메이 웨스트의 얼굴
피게라스 The Face of Mae West 153, mixed media, Fundación Gala-Salvador Dalí, Figueras, gift of Dalí to the
Spanish state. 먹 감는 여인 (여인의 누드) Bather (Female Nude) 65, 1928, oil and pebbles on laminated panel, 63.5×
75cm, The Salvador Dalí Museum, St. Petersburg, Florida, on loan from E. and A. Reynolds Morse. 명상하는 장미
Meditative Rose 321, 1958, oil on canvas, 36×28cm, private collection; formerly New York, Arnold Grand Collection.
무제-카노바의 "세 카리테스" 모작 Untitled–After Canova's "Three Graces" 392, 1979, oil on copper, 32.1×24.3cm,

Fundación Gala-Salvador Dalí, Figueras, gift of Dalí to the Spanish state. **무제 (꽃의 머리를 한 여성)** Untitled (Female Figure with Head of Flowers) 192, 1937, technique and dimensions unknown, private collection. **무제 (미켈란젤로 모작 누드 인물상)** Untitled (Nude Figures after Michelangelo) 406, 1982, oil on canvas, 95×75cm, Fundación Gala-Salvador Dalí, Figueras, gift of Dalí to the Spanish state. **무제** Untitled 78, 1928, oil on panel, 76×63cm, Fundación Gala-Salvador Dalí, Figueras. **물 속의 누드** Nude in the Water 39, 1925, oil on cardboard, 50.5×47cm, private collection. **미국식 크리스마스의 알레고리** Allegory of an American Christmas 231, 1943, oil and gouache on cardboard, 40.5×30.5cm, private collection. **"미로"를 위한 습작-싸우는 미노타우로스** Study for the set of "Labyrinth"–Fighting the Minotaur 227, 1942, pencil, India ink, watercolor, and gouache, 58.6×73.8cm, Fundación Gala-Salvador Dalí, Figueras. **미친 미친 미친 미네르바. "초현실주의의 추억"을 위한 삽화** Mad Mad Mad Minerva. Illustration for "Memories of Surrealism" 345, c.1968, oil, gouache, and India ink with photocollage on paper, 61×48cm, Galerie Kalb, Vienna. **미친 조합 (불꽃놀이 보드)** Mad Associations (Board of Fireworks) 102-3, 1930-31, oil on embossed pewter, 40×65cm, private collection, London. **미친 트리스탄** Tristan Insane 200, c.1938, oil on panel, 46×55cm, The Salvador Dalí Museum, St. Petersburg, Florida, on loan from E. and A. Reynolds Morse. **"미친 트리스탄"을 위한 의상-배** Costume for "Tristan Insane"–The Ship 240, 1942-43, watercolor, 63×46cm, The Salvador Dalí Museum, St. Petersburg, Florida. **밀레의 "만종"의 고고학적 회상** Archaeological Reminiscence of Millet's "Angelus" 156, 1935, oil on panel, 32×39cm, The Salvador Dalí Museum, St. Petersburg, Florida, on loan from the Morse Charitable Trust; formerly Collection E. Spitzer. **바느질하는 아나 할머니** Portrait of Grandmother Ana Sewing 22, c.1921, oil on canvas, 40×62cm, Collection Joaquín Vila Moner, Figueras. **바다의 소리에 귀 기울이는 병색의 남자 또는 두 개의 발코니** Man of Sickly Complexion Listening to the Sound of the Sea or The Two Balconies 81, 1929, oil on panel, 23.5×34.5cm, Museu da Chácara do Céu, Rio de Janeiro, Fundaçao Raymundo Ottoni de Castro Maya. **바닷가재 전화기** Lobster Telephone 169, 1936, telephone with painted plaster lobster in the cradle, 15×30×17cm, Museum Boijmans Van Beuningen, Rotterdam; formerly Collection Edward James. **바람의 궁전** Palace of the Winds 362-3, 1972, ceiling painting, Fundación Gala-Salvador Dalí, Figueras. **바빌론 성벽** The Walls of Babylon 307, 1954, oil on canvas, 27×77cm, private collection. **바위 위의 사람 (잠들어 있는 여인)** Figure on the Rocks (Sleeping Woman) 53, 1925, oil on plywood, 27×41cm, The Salvador Dalí Museum, St. Petersburg, Florida; formerly Collection E. and A. Reynolds Morse. Figure with Drawers. **발레 "미친 트리스탄"의 배경(제 3막)을 위한 습작** Study for the backdrop of the ballet "Tristan Insane" (Act II) 248, 1944, oil on canvas, 61×96.5cm, Fundación Gala-Salvador Dalí, Figueras. **발레 "트리스탄과 이졸데"의 배경을 위한 디자인** Design for the set of the ballet "Tristan and Isolde" 249, 1944, oil on canvas, 26.7×48.3cm, Fundación Gala-Salvador Dalí, Figueras. **발의 연구** Study of a Foot 28, 1922, pencil on paper, 47×31.5cm, Fundación Gala-Salvador Dalí, Figueras: Dalí Bequest 1989. **밤과 낮을 위한 육체의 의복** Night and Day Clothes of the Body 174, 1936, gouache on paper, 30×40cm, private collection. **베르메르 반 델프트의 유령** The Ghost of Vermeer van Delft 138, c.1934, oil on canvas, 23×19cm, private collection, Switzerland. **베르메르 반 델프트의 유령** The Ghost of Vermeer van Delft 140, 1934, technique and dimensions unknown, whereabouts unknown. **베르메르의 "레이스 짜는 소녀"의 코뿔소 초상의 연구** Study for Rhinocerotic Portrait of "The Lacemaker" of Vermeer 308, 1955, oil on canvas, 24×21cm, gift of Dalí to the Spanish state. **베르메르의 "레이스 짜는 소녀"의 편집증-비판적인 그림** Paranoiac-Critical Painting of Vermeer's "Lacemaker" 309, 1955, oil on canvas on panel, 27.1×22.1cm, The Solomon R. Guggenheim Museum, New York, anonymous gift. **베아트리체** Beatrice 327, 1960, oil on canvas, 40.5×30.5cm, The Salvador Dalí Museum, St. Petersburg, Florida, on loan from E. and A. Reynolds Morse. **"벤베누토 첼리니의 자서전"을 위한 삽화** Illustration for "The Autobiography of Benvenuto Cellini" 254, 1945, pen and India ink on paper, 28×19cm, gift of Dalí to the Spanish state. **"벤베누토 첼리니의 자서전"을 위한 삽화** Illustration for "The Autobiography of Benvenuto Cellini" 255, 1945, pen and India ink on paper, 18×10.5cm, gift of Dalí to the Spanish state. **벨라스케스의 "인판타 마르가리타"와 그녀 자신의 영광의 빛과 그림자** Velázquez Painting the Infanta Margarita with the Lights and Shadows of His Own Glory 323, 1958, oil on canvas, 153×92cm, The Salvador Dalí Museum, St. Petersburg, Florida, on loan from E. and A. Reynolds Morse. **"보보" 록펠러의 초상 (미완성)** Portrait of "Bobo" Rockefeller (unfinished) 331, 1960, oil on canvas, 59.9×56cm, Fundación Gala-Salvador Dalí, Figueras, gift of Dalí to the Spanish state. **보이지 않는 거울을 보고 있는 갈라의 뒷모습 누드** Gala Nude Seen from behind Watching an Invisible Mirror 330, 1960, oil on canvas, 42×32cm, Fundación Gala-Salvador Dalí, Figueras. **보이지 않는 연인들** The Invisible Lovers 262, 1946, oil on canvas, dimensions unknown, private collection; formerly Christie's, London. **봄의 알레고리** Allegory of Spring 382-3, 1978, oil on panel, with a frame of plastic cherries and Catalonian espadrilles, 122×244cm, Fundación Gala-Salvador Dalí, Figueras. **봄의 첫날들** The First Days of Spring 88, 1929, oil and collage on panel, 49.5×64cm, The Salvador Dalí Museum, St. Petersburg, Florida, on loan from E. and A. Reynolds Morse. **부분적인 신기루. 그랜드 피아노 건반 위에 앉아 있는 여섯 개의 레닌의 유령** Six Apparitions of Lenin on a Grand Piano 106-7, 1931, oil on canvas, 114×146cm, Musée National d'Art Moderne, Centre Georges Pompidou, Paris. **부패한 당나귀** The Putrefied Donkey 72, 1928, oil, sand,

and gravel collage on panel, 61×50cm, André-François Petit, Paris; formerly Collection Paul Eluard.　부패한 새 Putrefied Bird 70, 1928, oil on panel, 37.5×57cm, Fundación Gala-Salvador Dalí, Figueras.　불가능한 모델 "마술적인 솜씨의 50가지 비밀"을 위한 드로잉 The Impossible Model. Drawing for "50 Secrets of Magic Craftsmanship" 276, 1947, India ink and watercolor, 32.1×21.6cm, private collection.　불가사의의 탑. "보그"誌 표지를 위한 프로젝트 The Tower of Enigmas. Project for the cover of "Vogue" 398, 1971–81, oil on copper, 35×27cm, Fundación Gala-Salvador Dalí, Figueras, gift of Dalí to the Spanish state.　불가사의한 풍경화속 요소들 Enigmatic Elements in the Landscape 144, 1934, oil on panel, 72.5×59.9cm, private collection; formerly Collection Cyrus L. Sulzberger, Paris.　불꽃 속의 여인 Woman in Flames 393, 1980, bronze, Phillips, The International Fine Art Auctioneers.　"불카누스와 베누스"를 위한 디자인 Design for "Vulcan and Venus" 268, 1947, watercolor and India ink, dimensions unknown, Bonhams, London.　불타는 기린 The Burning Giraffe 189, 1936–37, oil on panel, 35×27cm, Kunstmuseum Basel, Öffentliche Kunstsammlung, Basel; Emanuel Hoffmann Foundation.　비가 내린 후의 자폐적 흔적 Atavistic Vestiges after the Rain 127, 1934, oil on canvas, 65×54cm, Perls Galleries, New York; formerly Collection Carlo Ponti, Rome.　비너스와 선원–살바트 파파세이트에게 헌정 Venus and a Sailor–Homage to Salvat-Papasseit 49, 1925, oil on canvas, 216×147cm, Ikeda Museum of 20th Century Art, Shizuoka (Japan).　비너스와 선원 Venus and Sailor 52, 1924–26, oil on canvas, 198×149cm, André-François Petit, Paris.　빨강의 교향곡 Symphony in Red 304, 1954, oil, pen, and India ink on cardboard, dimensions unknown, private collection.　빵 바구니–수치보다는 차라리 죽음을 Basket of Bread–Rather Death than Shame 256, 1945, oil on panel, 33×38cm, Fundación Gala-Salvador Dalí, Figueras.　빵 바구니 Basket of Bread 44, 1925, oil on panel, 31.5×31.5cm, The Salvador Dalí Museum, St. Petersburg, Florida; formerly Collection E. and A. Reynolds Morse.　사라지고 있는 볼테르의 흉상 Disappearing Bust of Voltaire 221, 1941, oil on canvas, 46.3×55.4cm, The Salvador Dalí Museum, St. Petersburg, Florida, on loan from E. and A. Reynolds Morse.　사라지고 있는 볼테르의 흉상과 노예 시장 Slave Market with the Disappearing Bust of Voltaire 220, 1940, oil on canvas, 46.5×65.5cm, The Salvador Dalí Museum, St. Petersburg, Florida, on loan from the Morse Charitable Trust.　사막 3부작–사막의 한 쌍의 유령 향수 "사막의 꽃"을 위하여. Desert Trilogy–Apparition of a Couple in the Desert. For "Desert Flower" perfume 265, 1946, oil on canvas, dimensions unknown, private collection.　사막 3부작–여인의 유령과 사막의 허공에 매달린 건축물. 향수 "사막의 꽃"을 위하여. Desert Trilogy–Apparition of a Woman and Suspended Architecture in the Desert. For "Desert Flower" perfume 264, 1946, oil on canvas, dimensions unknown, private collection.　사육제의 향수 Nostalgia of the Cannibal 118, 1932, oil on canvas, 47.2×47.2cm, Sprengel Museum, Hanover.　사이프러스 나무의 아침 경화 Morning Ossification of the Cypress 147, 1934, oil on canvas, 82×66cm, private collection, Milan; formerly Collection Anne Green.　삼종기도의 시간, 아르놀트 뵈클린의 "죽은 자의 섬"의 진실한 그림 The True Painting of "The Isle of the Dead" by Arnold Böcklin at the Hour of the Angelus 119, 1932, oil on canvas, 77.5×64.5cm, Von der Heydt-Museum, Wuppertal.　상처 입은 새 The Wounded Bird 66, 1928, oil and sand on cardboard, 55×65.5cm, Collection Mizne-Blumental, Monte Carlo.　새 Bird 68, 1928, oil, sand, and gravel collage on panel, 49×60cm, private collection, England; formerly Collection Sir Roland Penrose.　새… 물고기 War Fish (Ocell… Peix) 69, 1928, oil and pebbles on laminated panel, 61×49cm, The Salvador Dalí Museum, St. Petersburg, Florida; formerly Collection E. and A. Reynolds Morse.　새벽, 한낮, 해넘이, 해질녘 Dawn, Noon, Sunset, and Twilight 386–7, 1979, oil on panel, 122×244cm, Fundación Gala-Salvador Dalí, Figueras.　새벽녘의 노인 Old Man at Twilight 11, 1918, oil on canvas with gravel collage, 50×30cm, private collection.　생성의 느낌 The Feeling of Becoming 93, 1930, oil on canvas, 32.5×26cm, private collection; formerly Collection Mrs. W. Murray Crane.　서랍의 도시 "인간의 형태를 한 장식장"을 위한 습작 The City of Drawers. Study for the "Anthropomorphic Cabinet" 182, 1936, pen and India ink on paper, 32×41.5cm, Collection Paul L. Herring, New York; formerly Collection Edward James.　서랍이 달린 밀로의 비너스 Venus de Milo with Drawers 186, 1936, bronze with plaster-like mount and fur tassels, 98×32.5×34cm, Museum Boijmans Van Beuningen, Rotterdam.　서랍이 달린 인물, 4겹의 스크린을 위한 For a four-part screen 129, c.1934, oil on canvas, 52×15cm, Collection Italcambio.　석류 주위를 나는 벌의 비행이 불러온 꿈. 잠에서 깨기 1초 전 Dream Caused by the Flight of a Bee around a Pomegranate, One Second before Awakening 250, 1944, oil on canvas, 51×40.5cm, Museo Thyssen-Bornemisza, Madrid.　성 게오르게와 용 St. George and the Dragon 336, 1962, oil on canvas, 22.9×30.5cm, private collection.　성 안토니의 유혹 The Temptation of St. Anthony 266–7, 1946, oil on canvas, 89.7×119.5cm, Musées Royaux des Beaux-Arts de Belgique, Brussels.　성 요한 St. John 317, 1957, watercolor and ink on paper, 15×12cm, private collection.　"성 요한의 묵시록"의 피에타 Pietà from "The Apocalypse of St. John" 326, 1959, Etching, 46.7×37.5cm (plate), 76.3×56.3cm (sheet), private collection.　성만찬의 정물 Eucharistic Still Life 293, 1952, oil on canvas, 55×87cm, The Salvador Dalí Museum, St. Petersburg, Florida, on loan from E. and A. Reynolds Morse.　성 모자에게 바치는 제국 기념비 Imperial Monument to the Child-Woman 82, 1929, oil on canvas, 140×80cm, Museo Nacional Centro de Arte Reina Sofía, Madrid, gift of Dalí to the Spanish state.　성모자의 추억 Memory of the Child-Woman 121, 1932, oil on canvas, 99×119.5cm, The Salvador Dalí Museum, St. Petersburg, Florida, on loan from the

Morse Charitable Trust. 성적 매력의 망령 The Spectre of Sex Appeal 149, 1934, oil on panel, 18×14cm, Fundación Gala-Salvador Dalí, Figueras. 세 개의 무화과가 담긴 과일 접시의 형태를 하고 있는 가르시아 로르카의 얼굴의 해안 위의 투명한 아프간 종 말과 유령 Invisible Afghan with the Apparition on the Beach of the Face of García Lorca in the Form of a Fruit Dish with Three Figs 209, 1938, oil on panel, 19.2×24.1cm, private collection. 세 개의 파이 중간자에 둘러싸인 성자 Saint Surrounded by Three Pi-Mesons 310, 1956, oil on canvas, 42×31cm, Fundación Gala-Salvador Dalí, Figueras. 세 그루 소나무 The Three Pines 12, c.1919, oil on canvas, 28×38cm, private collection. "세 마리 나비"를 위한 삽화 Illustration for "Trois Papillons" 316, 1955, watercolor and ink on print, 26×18cm, The Salvador Dalí Museum, St. Petersburg, Florida, on loan from E. and A. Reynolds Morse. 세 명의 여성 Female Trio 353, 1970, gouache and pastel on paper, 153×102cm, Christie's, London. 세 짝의 신발 위로 헛되게 흐르고 있는 우유의 샘 Fountain of Milk Flowing Uselessly on Three Shoes 257, 1945, oil on canvas, 18×22cm, The Salvador Dalí Museum, St. Petersburg, Florida, on loan from E. and A. Reynolds Morse. 세례용 성수반 The Font 97, 1930, oil on plywood, 66×41cm, The Salvador Dali Museum, St. Petersburg, Florida; formerly Collection E. and A. Reynolds Morse. 세바스티안의 축제 Festival at San Sebastián 25, 1921, gouache on cardboard, 52×75cm, Fundación Gala-Salvador Dalí, Figueras. 셋으로 쪼개지는 자화상 Self-Portrait Splitting into Three 61, 1927, oil on cardboard, 70×50cm, Fundación Gala-Salvador Dalí, Figueras. 셜리 템플, 당대 영화계의 가장 젊은, 그리고 가장 성스러운 괴물 Shirley Temple, the Youngest, Most Sacred Monster of the Cinema in Her Time 216, 1939, gouache, pastel and collage on cardboard, 75×100cm, Museum Boijmans Van Beuningen, Rotterdam. 속도의 감각 The Sense of Speed 146, 1934, oil on canvas, 33×24cm, private collection; formerly Rothschild Collection. "손" 의자 "Hands" Chair 188, c.1936, mixed media, Formerly Edward James Foundation, Sussex. 손수레들 (비틀린 수레로 구성된 쿠폴라) The Wheelbarrows (Cupola Consisting of Twisted Carts) 289, 1951, watercolor and ink on paper, 101.5×76.2cm, The Salvador Dalí Museum, St. Petersburg, Florida; formerly Collection E. and A. Reynolds Morse. 수수께끼의 길 (두 번째 버전) The Path of Enigmas (second version) 399, 1981, oil on canvas, 139×94cm, Fundación Gala-Salvador Dalí, Figueras. 수태고지 The Annunciation 269, 1947, watercolor and red ink, 36.5×42cm, private collection; formerly New York, Harry N. Abrams Collection. 순교자-병중의 달리가 고통에서 영감을 받아 제작 Martyr—Inspired by the Sufferings of Dalí in His Illness 405, 1982, oil on canvas, 75×60cm, Fundación Gala-Salvador Dali, Figueras, gift of Dali to the Spanish state. 숟가락이 왼편에서 튀어나온, 창문 뒤의 죽어가는 벨라스케스 Velázquez Dying behind the Window on the Left Side out of which a Spoon Projects 408, 1982, oil on canvas with collages, 75×59.5cm, Fundación Gala-Salvador Dalí, Figueras, gift of Dali to the Spanish state. "숨어버린 얼굴들"을 위한 속표지-나는 숙녀랍니다 Frontispiece for "Hidden Faces"—I am the Lady 251, 1944, India ink on paper, 21.5×14.5cm, gift of Dali to the Spanish state. 숫양 The Ram 74, 1928, oil on panel, 50.2×61.7cm, The Salvador Dalí Museum, St. Petersburg, Florida, on loan from E. and A. Reynolds Morse. 스스로의 순결에 자동으로 비역당한 젊은 처녀 Young Virgin Auto-Sodomized by Her Own Chastity 311, 1954, oil on canvas, 40.5×30.5cm, Playboy Collection, Los Angeles. 스튜디오의 자화상 Self-Portrait in the Studio 14, c.1919, oil on canvas, 27×21cm, The Salvador Dalí Museum, St. Petersburg, Florida; formerly Collection E. and A. Reynolds Morse. 스페인 Spain 213, 1938, oil on canvas, 91.8×60.2cm, Museum Boijmans Van Beuningen, Rotterdam; formerly Collection Edward James. 스푸마토 Sfumato 350, 1972, paper burned and charred with a candle, 59×45cm, Fundación Gala-Salvador Dalí, Figueras. 시간(屍姦)의 봄날 Necrophiliac Springtime 172, 1936, oil on canvas, 55×65cm, private collection; formerly Collection Elsa Schiaparelli. 시간의 눈 The Eye of Time 287, 1949, enamel, diamonds, and rubies, 4×6.4×1.5cm, whereabouts unknown. 신인간의 탄생을 보고 있는 지정학의 아이 Geopolitical Child Watching the Birth of the New Man 241, 1943, oil on canvas, 45.5×50cm, The Salvador Dalí Museum, St. Petersburg, Florida, on loan from the Morse Charitable Trust. 십자가의 성 요한의 그리스도 Christ of St. John of the Cross 285, 1951, oil on canvas, 205×116cm, St. Mungo Museum of Religious Life and Art, Glasgow. 아메리카의 시-우주의 운동선수들 Poetry of America—The Cosmic Athletes 246, 1943, oil on canvas, 116.8×78.7cm, Fundación Gala-Salvador Dalí, Figueras. 아테네가 불타고 있다! 아테네 항당과 보르고의 불 (입체적 작품, 오른쪽 구성요소) Athens Is Burning!—The School of Athens and the Fire in the Borgo 391, 1979–80, oil on panel, stereoscopic work, 32.2×43.1cm, Fundación Gala-Salvador Dalí, Figueras. 아테네가 불타고 있다! 아테네 항당과 보르고의 불 (입체적 작품, 왼쪽 구성요소) Athens Is Burning!—The School of Athens and the Fire in the Borgo 390, 1979–80, oil on panel, stereoscopic work, 32.2×43.1cm, Fundación Gala-Salvador Dalí, Figueras. 아프리카의 인상 Impressions of Africa 210, 1938, oil on canvas, 91.5×117.5cm, Museum Boijmans Van Beuningen, Rotterdam; formerly Collection Edward James. "아프리카의 인상"에 등장하는 자화상을 위한 습작 Study for the self-portrait in "Impressions of Africa" 211, 1938, pencil on paper, 52×33cm, Museum Boijmans Van Beuningen, Rotterdam; formerly Collection Edward James. 안락의자에 앉아있는 여인의 누드 Nude Woman Seated in an Armchair 62, 1927–28, oil on cardboard, 68.5×52.5cm, Fundación Gala-Salvador Dali, Figueras. 안젤리카를 풀어주는 로제 (성 게오르게와 귀공녀) Roger Freeing Angelica (St. George and the Damsel) 371, 1970–74, oil on canvas, 291×144.7cm, Fundación Gala-Salvador Dalí, Figueras. 앉아있는 소녀의 뒷모습 Seated Girl

from the Back 42, 1925, oil on canvas, 103×73.5cm, Museo Nacional Centro de Arte Reina Sofía, Madrid. 알게로 항구 Port Alguer 13, 1919–20, oil on canvas, 36×38cm, Fundación Gala-Salvador Dalí, Figueras, gift of Dalí to the Spanish state. 알게로 항구, 카다케스 Port Alguer, Cadaqués 33, 1924, oil on canvas, 100×100cm, Fundación Gala-Salvador Dalí, Figueras. 알프스를 넘는 한니발 Hannibal Crossing the Alps 354, 1970, gouache and watercolor on brown-gray fibered cardboard, 73×99cm, The Salvador Dalí Museum, St. Petersburg, Florida, on loan from E. and A. Reynolds Morse. 액체 욕망의 탄생 The Birth of Liquid Desires 120, 1932, oil on canvas, 95×112cm, Peggy Guggenheim Collection, Venice. 액체 형태의 세 카리테스가 있는 마법에 걸린 해변 Enchanted Beach with Three Fluid Graces 208, 1938, oil on canvas, 65×81cm, The Salvador Dalí Museum, St. Petersburg, Florida, on loan from the Morse Charitable Trust. 양떼 (변환 후) The Sheep (after conversion) 234, 1942, watercolor and chromolithograph, 23 ×34cm, The Salvador Dali Museum, St. Petersburg, Florida, on loan from E. and A. Reynolds Morse. 어느 기차역의 때 이른 경직 Premature Ossification of a Railway Station 96, 1930, oil on canvas, 31.5×27cm, private collection; formerly Collection Countess Pecci-Blunt. 어느 여인의 회고적 흉상 Retrospective Bust of a Woman 123, 1933, China dummy bust, painted, with corn cob, cartoon film strip as collar band, golden-bronzed sponge, and plastic replicas of the figures and wheelbarrow from "The Angelus," with two inkwells and quills, 54×45×35cm, private collection, Belgium. 어느 천사의 핵 두상 Nuclear Head of an Angel 292, 1952, black ink, sepia, and pencil on paper, 56×43cm, private collection. 여섯 개의 실제 거울에 잠정적으로 반영된 여섯 개의 가상 각막으로 영원화한 갈라의 뒷모습을 그리고 있는 달리 의 뒷모습 (미완성) Dalí from the Back Painting Gala from the Back Eternalized by Six Virtual Corneas Provisionally Reflected in Six Real Mirrors (unfinished) 366, c.1972–73, oil on canvas, stereoscopic work, two components, 60× 60cm each, Fundación Gala-Salvador Dali, Figueras. 여성의 누드 습작 Study of a Female Nude 334, c.1962, oil on canvas, 129.5×96.7cm, Fundación Gala-Salvador Dalí, Figueras, gift of Dalí to the Spanish state. 여성의 누드 Female Nude 38, 1925, oil on cardboard, 46×48.5cm, private collection. 예수 성심 The Sacred Heart 92, 1929, ink on canvas, 68.5×50.1cm, Musée National d'Art Moderne, Centre Georges Pompidou, Paris. 예수 승천 Ascension 319, 1958, oil on canvas, 115×123cm, private collection. 옷을 입은 자동차 (두 대의 캐딜락) Clothed Automobile (Two Cadillacs) 224, 1941, oil on cardboard, 39.5×27cm, Fundación Gala-Salvador Dalí, Figueras. 와인 잔과 나룻배 Wine Glass and Boat 314, 1956, oil on canvas, 20.5×25.7cm, private collection; formerly New York, Carstairs Gallery. 외 양간-서재의 실내 장식을 위한 디자인 Design for the Interior Decoration of a Stable-Library 235, 1942, chrome over-painted with gouache and India ink, 51×45cm, Fundación Gala-Salvador Dalí, Figueras. 욕망의 수수께끼-나의 어머니, 나의 어머니, 나의 어머니 The Enigma of Desire-My Mother, My Mother, My Mother 86, 1929, oil on canvas, 110× 150.7cm, Staatsgalerie Moderner Kunst, Munich; formerly Collection Oskar R. Schlag. 욕망의 조절 Accommodations of Desire 79, 1929, oil on panel, 22 x 35cm, private collection; formerly Julien Levy Collection. 용병 대장 (용병 대장의 복장을 한 자화상) Condottiere (Self-Portrait as Condottiere) 239, 1943, India ink on white paper, 76.3×55.8cm, private collection. 우울-신제르 클레어 둑스의 초상 Melancholy-Portrait of Singer Claire Dux 236, 1942, oil on canvas, 80× 60cm, private collection. 우울한 원자 우라늄의 전원시 Melancholy Atomic Uranic Idyll 253, 1945, oil on canvas, 65× 85cm, Museo Nacional Centro de Arte Reina Sofía, Madrid, gift of Dali to the Spanish state. 원근법 (흐물흐물한 구조를 통한 편집증적인 원근법의 전조) Perspectives (Premonition of Paranoiac Perspectives through Soft Structures) 191, 1936–37, oil on canvas, 65.5×65cm, Kunstmuseum Basel, Öffentliche Kunstsammlung, Basel; Emanuel Hoffmann Foundation. 원근법으로 본 예수 그리스도, "십자가의 성 요한의 그리스도"를 위한 습작 Christ in Perspective, Study for "Christ of St. John of the Cross" 284, 1950, red chalk on paper, 75.7×101.7cm, The Salvador Dalí Museum, St. Petersburg, Florida. 원뿔꼴 기형의 임박한 도래를 앞선 갈라와 밀레의 "만종" Gala and the Angelus of Millet Preceding the Imminent Arrival of the Conical Anamorphoses 122, 1933, oil on panel, 24×18.8cm, The National Gallery of Canada, Ottawa; formerly Collection Henry P. McIlhenny. 위대한 자위가 The Great Masturbator 87, 1929, oil on canvas, 110 ×150cm, Museo Nacional Centro de Arte Reina Sofía, Madrid, gift of Dali to the Spanish state. 위대한 편집증 The Great Paranoiac 185, 1936, oil on canvas, 62×62cm, Museum Boijmans Van Beuningen, Rotterdam; formerly Collection Edward James. 위조된 이미지의 투명한 환영 The Transparent Simulacrum of the Feigned Image 217, 1938, oil on canvas, 73.5×92cm, Albright-Knox Art Gallery, Buffalo, New York; A. Conger Goodyear, 1966. 윌리엄 텔 William Tell 99, 1930, oil and collage on canvas, 113×87cm, private collection; formerly Collection André Breton. 텔의 노년 The Old Age of William Tell 108, 1931, oil on canvas, 98×140cm, private collection; formerly Collection Vicomte de Noailles. "윌리엄 텔"을 따온 인물 Figure after William Tell 114, 1932, red and black ink, 25×14cm, The Salvador Dalí Museum, St. Petersburg, Florida. 윌리엄 텔의 수수께끼 The Enigma of William Tell 132–3, 1933, oil on canvas, 201.5×346cm, Moderna Museet, Stockholm. 유령 소 The Spectral Cow 75, 1928, oil on plywood, 50× 64.5cm, Musée National d'Art Moderne, Centre Georges Pompidou, Paris. 유령 포장마차 Atavism at Twilight 134, 1933–34, oil on panel, 14×18cm, Kunstmuseum Bern, Georges F. Keller Bequest 1981. 유령 포장마차 The Phantom Cart 134, 1933, oil on panel, 19×24.1cm, private collection; formerly Collection Edward James. 의자 (입체적 작품, 원

로마 황제 Status, Roman Emperor 344, 1965, medium and dimensions unknown, Christie's, New York. 조명을 받은 쾌락 Illuminated Pleasures 80, 1929, oil and collage on hardboard, 24×35cm, The Museum of Modern Art, New York, Collection Sidney and Harriet Janis, 1957. 존 F. 케네디에게 바치는 경의 Homage to John F. Kennedy 339, 1963, bronze and paper clips, Phillips, The International Fine Art Auctioneers. 죽음의 기수 The Horseman of Death 157, 1935, oil on canvas, 65×54cm, André-François Petit, Paris. 줄리엣의 무덤 Juliet's Tomb 230, 1942, oil on canvas, 50.7×50.7cm, private collection. 지질학적 메아리 (피에타) Geological Echo (Pietá) 400, 1982, oil on canvas, 100.2× 100cm, Fundación Gala-Salvador Dalí, Figueras. 지질학적 숙명 Geological Destiny 131, 1933, oil on panel, 21× 16cm, private collection; formerly Julien Green Collection. 지질학적 정의 Geological Justice 166, 1936, oil on panel, 11×19cm, Museum Boijmans Van Beuningen, Rotterdam; formerly Collection Edward James. 참치잡이 Tuna Fishing 348, c.1966–67, oil on canvas, 304×404cm, Fondation Paul Ricard, Ile de Bendor. "참치잡이"를 위한 인물상 大 Large Figure for "Tuna Fishing" 347, c.1966–67, pencil and watercolor on paper, 153×103cm, gift of Dalí to the Spanish state. 창가에서 Figure at a Window 45, 1925, oil on canvas, 103×75cm, Museo Nacional Centro de Arte Reina Sofía, Madrid. 채우지 못한 욕망 Unsatisfied Desires 77, 1928, oil, sea-shells and sand on cardboard, 76×62cm, private collection. 천체들의 갈라테아 Galatea of the Spheres 291, 1952, oil on canvas, 65×54cm, Fundación Gala-Salvador Dali, Figueras. 천체의 조화 The Harmony of the Spheres 379, 1978, oil on canvas, 100×100cm, Fundación Gala-Salvador Dalí, Figueras, gift of Dalí to the Spanish state. 첫 번째 폭발 순간의 흐물거리는 시계 Soft Watch at the Moment of First Explosion 302, 1954, oil on canvas, 20.5×25.7cm, private collection. 첼로로 변하는 여인상의 위상적 왜곡 Topological Contortion of a Female Figure Becoming a Cello 410, 1983, oil on canvas, 60×73cm, Museo Nacional Centro de Arte Reina Sofía, Madrid, gift of Dalí to the Spanish state. 첼리스트 리카르도 피쇼의 초상 Portrait of the Cellist Ricardo Pichot 17, 1920, oil on canvas, 61.5×49cm, private collection, Cadaqués. 초현실적인 말-여자-말 Surrealist Horse-Woman-Horse 128, 1933, pencil and pen, 52.6×25cm, The Salvador Dali Museum, St. Petersburg, Florida; formerly Collection E. and A. Reynolds Morse. 초현실적인 아파트로 쓸 수 있는 메이 웨스트의 얼굴 Mae West's Face which May Be Used as a Surrealist Apartment 152, 1934–35, gouache on newspaper, 31×17cm, The Art Institute of Chicago. 초현실주의 풍경 Surrealist Landscape 181, 1936, oil on canvas, dimensions unknown, Galerie Malingue, Paris. 최후의 만찬 The Last Supper 312, 1955, oil on canvas, 167×268cm, National Gallery of Art, Washington, D.C., Chester Dale Collection. 추기경, 추기경! Cardinal, Cardinal! 143, 1934, oil and gouache on panel, 16×22cm, Munson-Williams-Proctor Arts Institute, Utica, New York. 춤-일곱 가지 예술 Dance-The Seven Arts 318, 1957, oil on canvas, 84×114cm, private collection; formerly Billy Rose Collection. 카노바의 "콤피안토 디아벨레"를 위한 습작 (미완성) Study for "Compianto Diabele" by Canova (unfinished) 385, c.1979, oil and pencil on copper, 37.8× 25.8cm, Museo Nacional Centro de Arte Reina Sofía, Madrid, gift of Dalí to the Spanish state. 카다케스의 농부 여인, 오르텐시아의 초상 Portrait of Hortensia, Peasant Woman from Cadaqués 15, 1920, oil on canvas, 35×26cm, private collection. 카르데나스 대사의 초상 Portrait of Ambassador Cardenas 237, 1943, oil on canvas, 61.3×50.8cm, private collection. 카바레 풍경 Scene in a Cabaret 29, 1922, oil on canvas, 52×41cm, Bénédict Petit, Paris. 커다란 엄지 손가락, 해변, 달, 그리고 썩어가는 새 Big Thumb, Beach, Moon, and Decaying Bird 67, 1928, oil and pebbles on laminated panel, 50×61cm, The Salvador Dali Museum, St. Petersburg, Florida; formerly Collection E. and A. Reynolds Morse. 코끼리를 비추는 백조들 Anthropomorphic Echo 198–9, 1937, oil on panel, 14×52cm, The Salvador Dali Museum, St. Petersburg, Florida, on loan from E. and A. Reynolds Morse. 코끼리를 비추는 백조들 Swans Reflecting Elephants 198, 1937, oil on canvas, 51×77cm, Cavalieri Holding Co. Inc., Geneva; formerly Collection Edward James. 코르푸스 하이퍼큐부스 (그리스도를 십자가에 못 박음) Corpus Hypercubus (Crucifixion) 299, 1954, oil on canvas, 194.5×124cm, The Metropolitan Museum of Art, New York, gift of Chester Dale. 코뿔소 증상이 있는 갈라의 초상 Portrait of Gala with Rhinocerotic Symptoms 300, 1954, oil on canvas, 39×31.5cm, private collection. 콤포스텔라의 성 야곱 St. James of Compostela 320, 1957, oil on canvas, 400×300cm, Beaverbrook Art Gallery, Fredericton, New Brunswick. 콩죽이 있는 흐물흐물한 구성-남북전쟁의 전조 Soft Construction with Boiled Beans-Premonition of Civil War 177, 1936, oil on canvas, 100×99cm, The Philadelphia Museum of Art, The Louise and Walter Arensberg Collection; formerly Collection Peter Watson. 크니도스의 아프로디테의 외관의 유령 Apparition of the Visage of Aphrodite of Cnidos in a Landscape 395, 1981, oil on canvas, 140×96cm, Fundación Gala-Salvador Dalí, Figueras, gift of Dalí to the Spanish state. 크리스토퍼 콜럼버스의 아메리카 발견 (크리스토퍼 콜럼버스의 꿈) The Discovery of America by Christopher Columbus (The Dream of Christopher Columbus) 324, 1958–59, oil on canvas, 410×284cm, The Salvador Dali Museum, St. Petersburg, Florida, on loan from the Morse Charitable Trust. "크리스토프 콜럼버스의 아메리카 발견"을 위한 습작 Study for "The Discovery of America by Christopher Columbus" 325, 1958, ballpoint on paper, 70×48cm, gift of Dalí to the Spanish state. 태양, 네 명의 카다케스 어부 여인 Sun, Four Fisherwomen of Cadaqués 76, 1928, oil on canvas, 147×196cm, Museo Nacional Centro de Arte Reina Sofía, Madrid, gift of Dalí to the Spanish state. 태양의 탁자 Sun Table 180, 1936, oil on panel, 60×46cm, Museum Boijmans Van Beuningen, Rotterdam;

formerly Collection Edward James. **태초의 하늘** Hyperxiological Sky 328, 1960, oil on canvas with nails and inlaid gold tooth, 31×43cm, private collection. **테이블로 쓸 수 있는 베르메르 반 델프트의 유령** The Ghost of Vermeer van Delft which Can Be Used as a Table 141, 1934, oil on panel, 18×14cm, The Salvador Dalí Museum, St. Petersburg, Florida, on loan from E. and A. Reynolds Morse. **투명인간** The Invisible Man 85, 1929, oil on canvas, 140×80cm, Museo Nacional Centro de Arte Reina Sofía, Madrid, gift of Dalí to the Spanish state. **"투명인간"을 위한 연구** Study for "The Invisible Man" 84, 1929, pencil on paper, 28×20cm, private collection. **튀긴 베이컨이 있는 흐물흐물한 자화상** Soft Self-Portrait with Fried Bacon 222, 1941, oil on canvas, 61.3×50.8cm, Fundación Gala-Salvador Dalí, Figueras. **특이성** Singularities 163, 1935–36, oil on panel, 40.5×51.1cm, Fundación Gala-Salvador Dalí, Figueras. **파이 중간자 천사** Pi-Mesonic Angel 322, 1958, watercolor on paper, 40.6×30.5cm, The Salvador Dalí Museum, St. Petersburg, Florida, on loan from E. and A. Reynolds Morse. **팔라디오의 탈리아 복도** Palladio's Thalia Corridor 194, 1937, oil on canvas, 116×89.5cm, Collection G.E.D. Nahmad, Geneva; formerly Collection Edward James. **팔에 오케스트라의 가죽을 걸친 세 명의 젊은 초현실주의 여인들** Three Young Surrealist Women Holding in their Arms the Skins of an Orchestra 176, 1936, oil on canvas, 54×65cm, The Salvador Dalí Museum, St. Petersburg, Florida, on loan from the Morse Charitable Trust. **페니야-세가츠 (바위 위의 여인)** Penya-Segats (Woman on the Rocks) 50, 1925, oil on olive panel, 26×40cm, private collection. **페데리코 가르시아 로르카에게 헌정한 자화상** Self-Portrait, Dedicated to Federico García Lorca 73, 1928, pen and ink on paper, 22×16cm, Collection Juan Abello Prat, Mollet. **페르피냥의 기차역** The Railway Station at Perpignan (Gala Watching Dalí in a State of Weightlessness above His "Pop, Op, Yes-Yes, Kitsch" Work Where Two Awesome Figures from Millet's "Angelus" Appear to Us in an Atavistic State of Hibernation, Seen against a Sky which Can Suddenly Be Transformed into a Gigantic Maltese Cross, and at the Center the Railway Station at Perpignan, Where the Entire Universe Converges) 356, 1965, oil on canvas, 295×406cm, Museum Ludwig, Cologne. **편집증 여인-말** Paranoiac Woman-Horse 91, 1930, oil on canvas, 50.2×65.2cm, Musée National d'Art Moderne, Centre Georges Pompidou, Paris. **편집증 Paranoia** 175, 1936, oil on canvas, 38×46cm, The Salvador Dalí Museum, St. Petersburg, Florida, on loan from E. and A. Reynolds Morse. **편집증-비판적 고독** Paranoiac-Critical Solitude 154, 1935, oil on panel, 19×23cm, private collection; formerly Collection Edward James. Partial Hallucination. **편집증-비판적인 도시의 교외. 유럽사의 변두리에서의 오후** Suburbs of a Paranoiac-Critical Town: Afternoon on the Outskirts of European History 178, 1936, oil on panel, 46×66cm, Museum Boijmans Van Beuningen, Rotterdam; formerly Collection Edward James. **"편집증-비판적인 도시의 교외"를 위한 연구** Study for "Suburbs of a Paranoiac-Critical Town" 158, 1935, ink and pencil on paper, 32.5×20.3cm, private collection. **편집증적인 별의 심상** Paranoiac Astral Image 151, 1934, oil on panel, 15.9×21.9cm, The Wadsworth Atheneum, Hartford, Connecticut, Ella Gallup Sumner and Mary Catlin Sumner Collection. **평균적인 이교도 풍경** Average Pagan Landscape 192, 1937, oil on panel, 38×46cm, Collection G.E.D. Nahmad, Geneva; formerly Collection Edward James. **포도를 따는 사람들. 바쿠스의 전차 (디오니소스의 승리)** The Grape Pickers: Bacchus' Chariot (The Triumph of Dionysus) 298, 1953, watercolor, 77×101.5cm, gift of Dalí to the Spanish state. **포트 이가트의 마돈나 (첫 번째 버전)** The Madonna of Port Lligat (first version) 279, 1949, oil on canvas, 48.9×37.5cm, Marquette University, Haggerty Museum of Art, Milwaukee, gift of Mr. and Mrs. Ira Haupt, 1959. **"포트 이가트의 마돈나"의 머리를 위한 습작** Study for the head of "The Madonna of Port Lligat" 278, 1950, red chalk and ink on paper, 49×31cm, The Salvador Dalí Museum, St. Petersburg, Florida, on loan from E. and A. Reynolds Morse. **포트 이가트의 성녀 헬레나** St. Helen of Port Lligat 295, 1956, oil on canvas, 31×42cm, The Salvador Dalí Museum, St. Petersburg, Florida, on loan from E. and A. Reynolds Morse. **포트 이가트의 천사** The Angel of Port Lligat 294, 1952, oil on canvas, 58.4×78.3cm, The Salvador Dalí Museum, St. Petersburg, Florida, on loan from E. and A. Reynolds Morse. **포트 이가트의 파티오** The Patio of Port Lligat 355, 1968, oil on canvas, 60.1×77.6cm, Fundación Gala-Salvador Dalí, Figueras, gift of Dalí to the Spanish state. **포트 이가트의 풍경** Landscape at Port Lligat 282, 1950, oil on canvas, 58.5×79cm, The Salvador Dalí Museum, St. Petersburg, Florida, on loan from E. and A. Reynolds Morse. **포트 이가트의 풍경과 수수한 천사들과 어부들** Landscape of Port Lligat with Homely Angels and Fishermen 283, 1950, oil on canvas, 61×61cm, private collection. **폴 엘루아르의 초상** Portrait of Paul Eluard 83, 1929, oil on cardboard, 33×25cm, Formerly Collection Gala and Salvador Dalí. **폴짝폴짝 뛰는 소녀가 있는 풍경** Landscape with a Girl Skipping 171, 1936, oil on canvas, 293×280cm (center panel), 261×84cm (wings), Museum Boijmans Van Beuningen, Rotterdam; formerly Collection Edward James. **푸른 오르텐시아의 머리를 한 남자** The Man with the Head of Blue Hortensias 153, 1936, oil on canvas, 16×22cm, The Salvador Dalí Museum, St. Petersburg, Florida, on loan from E. and A. Reynolds Morse. **푸볼로 가는 길** The Way to Púbol 370, 1973, oil on canvas, 160×189.7cm, gift of Dalí to the Spanish state. **푸볼에 있는 갈라의 성의 홀 천장** Ceiling of the hall of Gala's castle at Púbol 358–9, 1971, oil on primed canvas, irregularly painted, 12.17×6.25 m, gift of Dalí to the Spanish state. **풀 수 없는 5미터짜리 부속물이 달린 거대한 모카 컵** Giant Flying Mocca Cup with an Inexplicable Five-Metre Appendage 263, c.1946, oil on canvas, 50×31cm, private collection, Basel;

formerly Collection Marquis Georges de Cuevas. **풍경(카다케스) 속의 소녀 초상** Portrait of a Girl in a Landscape (Cadaques) 54, 1926, oil on canvas, 92×65cm, Fundación Gala-Salvador Dalí, Figueras, gift of Dalí to the Spanish state. **프로이트의 초상** Portrait of Freud 214, 1938, ink on paper, 29.5×26.5cm, Freud Museum, London. **플라이야 포알에서 본 카다케스 풍경** View of Cadaqués from Playa Poal 16, 1920, oil on canvas, 29.2×48.3cm, The Salvador Dalí Museum, St. Petersburg, Florida; formerly Collection E. and A. Reynolds Morse. **피 흘리는 장미** The Bleeding Roses 94, 1930, oil on canvas, 75×64cm, private collection, Geneva. **피게라스의 산타 크레우스 축제-서커스** Santa Creus Festival in Figueras-The Circus 24, 1921, gouache on cardboard, 52×75cm, Fundación Gala-Salvador Dalí, Figueras. **피게라스의 산타 크레우스 축제** Santa Creus Festival in Figueras 26, 1920, gouache on cardboard, 42×65cm, The Salvador Dalí Museum, St. Petersburg, Florida, on loan from E. and A. Reynolds Morse. **피게라스의 창가의 여인** Woman at the Window at Figueras 55, 1926, oil on canvas, 24×25cm, Collection Juan Casanelles, Barcelona. **피디아스의 일리수스의 코뿔소식 분해** Rhinocerotic Disintegration of Illissus of Phidias 296-7, 1954, oil on canvas, 100×129.5cm, Fundación Gala-Salvador Dalí, Figueras, gift of Dalí to the Spanish state. **피에로와 기타** Pierrot and Guitar 35, 1924, oil and collage on cardboard, 55×52cm, Museo Thyssen-Bornemisza, Madrid; formerly Collection Montserrat Dalí de Bas. **피에타** Pietá 407, 1982, oil on canvas, 95×65cm, Fundación Gala-Salvador Dalí, Figueras, gift of Dalí to the Spanish state. **피에타** Pietá 409, 1983, oil on canvas, 60×73cm, Fundación Gala-Salvador Dalí, Figueras, gift of Dalí to the Spanish state. **피카소의 초상** Portrait of Picasso 272, 1947, oil on canvas, 64.1×54.7cm, Fundación Gala-Salvador Dalí, Figueras. **하얀 고요** White Calm 190, 1936, oil on panel, 41×33cm, Collection G.E.D. Nahmad, Geneva; formerly Collection Edward James. **하프에 대한 명상** Meditation on the Harp 139, 1932-34, oil on canvas, 67×47cm, The Salvador Dalí Museum, St. Petersburg, Florida, on loan from the Morse Charitable Trust; formerly Collection André Durst. **할리퀸** Harlequin 60, 1927, oil on canvas, 190×140cm, Museo Nacional Centro de Arte Reina Sofia, Madrid. **해변 위의 과일 접시와 얼굴의 유령** Apparition of Face and Fruit Dish on a Beach 201, 1938, oil on canvas, 114.5×143.8cm, The Wadsworth Atheneum, Hartford, Connecticut. **해부학적 연구-이동 연작** Anatomical Studies-Transfer Series 195, 1937, oil on cardboard on panel, 50×64cm, private collection, courtesy Galerie Beyeler, Basel. **행군 중의 케이프 크레우스 산맥 (LSD 행군)** The Mountains of Cape Creus on the March (LSD Trip) 346, 1967, watercolor and India ink, 57×82cm, Fondation Paul Ricard, Ile de Bendor. **허공의 메아리** The Echo of the Void 161, 1935, oil on canvas, 73×92cm, private collection. **헤르메스** Hermes 397, 1981, oil on copper, 22.8×17.8cm, Museo Nacional Centro de Arte Reina Sofia, Madrid, gift of Dalí to the Spanish state. **헤르메스와 아르고스 (벨라스케스의 "헤르메스와 아르고스"[프라도 미술관, 마드리드] 모작)** Mercury and Argos (after "Mercury and Argos" by Velázquez, Museo del Prado) 401, 1981, oil on canvas, 140×95cm, Fundación Gala-Salvador Dalí, Figueras, gift of Dalí to the Spanish state. **현기증-쾌락의 탑** Vertigo-Tower of Pleasure 95, 1930, oil on canvas, 60×50cm, private collection. **형태학적 메아리** Morphological Echo 173, 1936, oil on panel, 30.5×33cm, The Salvador Dalí Museum, St. Petersburg, Florida, on loan from E. and A. Reynolds Morse. **호메로스의 신격화** The Apotheosis of Homer 247, 1944-45, oil on canvas, 63.7×116.7cm, Staatsgalerie Moderner Kunst, Munich; formerly Collection Gonzales Pardo. **홍관조 둥지의 정확한 온도를 맞춰야 하는 침대 협탁에 기댄 서정적 부속물과 두개골** Skull with its Lyric Appendage Leaning on a Bedside Table which Should Have the Exact Temperature of a Cardinal's Nest 148, 1934, oil on panel, 24×19cm, The Salvador Dalí Museum, St. Petersburg, Florida, on loan from E. and A. Reynolds Morse. **화석이 된 케이프 크레우스의 자동차** The Fossilized Automobile of Cape Creus 184, 1936, oil on panel, 31×37cm, Collection G.E.D. Nahmad, Geneva; formerly Collection Edward James. **화창한 날씨가 이어지자 슬퍼진 이발사 (걱정스런 이발사)** Barber Saddened by the Persistence of Good Weather (The Anguished Barber) 137, 1934, oil on canvas, 24×16.5cm, Collection Klaus G. Perls, New York. **환각성 투우사** Hallucinogenic Toreador 352, 1968-70, oil on canvas, 398.8×299.7cm, The Salvador Dalí Museum, St. Petersburg, Florida, on loan from the Morse Charitable Trust. **히틀러의 불가사의** The Enigma of Hitler 215, c.1939, oil on canvas, 51.2×79.3cm, Museo Nacional Centro de Arte Reina Sofía, Madrid, gift of Dalí to the Spanish state.

달리 명작 400선

서 문 로버트 휴즈
옮긴이 박누리

초판 인쇄일 2008년 1월 5일
초판 발행일 2008년 1월 10일

펴낸이 이상만
펴낸곳 마로니에북스
등 록 2003년 4월 14일 제 2003-71호
주 소 (110-809) 서울시 종로구 동숭동 1-81
전 화 02-741-9191(대)
편집부 02-744-9191
팩 스 02-762-4577
홈페이지 www.maroniebooks.com

* 책값은 뒤표지에 있습니다.

ISBN 978-89-6053-118-5
ISBN 978-89-6053-123-9 (set)